世界名畫家全集

畢卡索 P.R.PICASSO

何政廣◉主編

藝術家出版社

現代藝術魔術師

畢卡索
P.R.PICASSO

何政廣◉主編

藝術家出版社

目　錄

前言

在二十世紀，没有一位藝術家能夠像畢卡索一樣，畫風多變而人盡皆知。畢卡索的盛名，不僅因他成名甚早和〈亞維濃的姑娘〉、〈格爾尼卡〉等傳世傑作，更因他生活多姿多彩，創作生命力豐沛，留下大量多層面的藝術作品。在他一九七三年過世之後，世界各大美術館不斷推出有關他的各類不同性質的回顧展，而且常有新的論點發現，話題不斷，彷彿他仍活在人世。

一九九六年十月中旬我到丹麥哥本哈根的路易斯安娜美術館參觀，正巧見到了一項「畢卡索與地中海」的大展，會場全部展出畢卡索的裸體畫、肖像人物畫和雕刻，與地中海主題有關的各時期作品，觀眾非常踴躍。而在會場出口的美術館書店，展售全世界有關畢卡索論著及作品展覽圖錄、海報和畫卡及各類出版品，多達三百多種，可見其受歡迎及藝術界重視的程度。

法國評論家貝納達克在他所著的《畢卡索》一書中，認爲畢卡索是一位真正的天才，二十世紀正是屬於畢卡索的世紀。他在這個多變的世紀之始，正好從西班牙來到當時的世界藝術之都巴黎，開始他一生輝煌藝術的發現之旅。畢卡索完成的作品統計多達六萬到八萬件，在繪畫、素描之外，也包括雕刻、陶器、版畫、舞台服裝等造型表現。創造的精力無限，讓世界的藝術愛好者同感驚奇與讚嘆！

一九七七年夏天，我到西班牙旅遊，爲了一睹這位西班牙神童出生之地，特別到西班牙南端的海港馬拉加，參觀畢卡索出生的房屋和當地的畢卡索紀念館。館中陳列有畢卡索父親的畫，以及畢卡索童年時代畫作，從他九歲所畫的鴿子鉛筆素描，活潑的筆觸就可見出其不凡。十四歲時畢卡索即以優等生考入巴塞隆納的美術學院，家人興奮得自動送他到首都馬德里，報考皇家美術研究院。十九歲到了嚮往的巴黎，並進入當時新藝術運動的核心，而在一九〇七年畫出〈亞維濃的姑娘〉，和勃拉克等人創造了影響現代藝術深遠的立體主義藝術。即在眼睛所能看見的一面之外，同時畫出腦際所能想像理會的其餘幾面，形成時間與空間的並存，構成新的形態。

畢卡索作畫，素來有一種自由豪放的氣魄，加上浩瀚深邃的修養，只需靈感一動，便洶湧澎湃地通過腕臂，顯現於畫布。一切造型美的最高原則，在他的畫面上俯拾皆是。畢卡索是我們的同時代產生的一位藝術的巨靈，他不僅屬於西班牙，也不偏限巴黎或法國，而是屬於全人類的，假如透徹瞭解畢卡索，也就等於認識現代藝術了。

寫於藝術家雜誌社

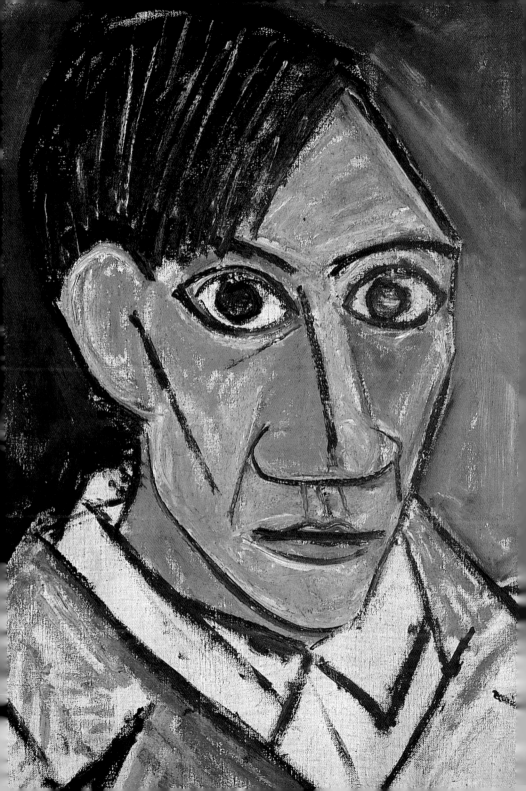

現代藝術的魔術師：
畢卡索

God proposes, Pablo disposes.

　　上帝第六天造人，第七天休息，第八天造畢卡索。要用幾千字把這位現代藝術的魔術師交代明白，是一件不可能的事。畢卡索之創造新的風格，直如魔術師之探囊取兔。畢卡索是現代藝術的焦點，現代藝術的一個幅射中心。畢卡索集現代藝術的各種流派於一身，如一條線之貫穿珍珠。沒有畢卡索，現代藝術將整個改觀。

　　畢卡索在現代藝術的地位是重要而特殊的。近百年來的西方藝術，凡是重要的潮流，恐怕除了野獸主義以外，沒有一支不是肇端於他，或被他吸收而善加利用的。他的變化千彙萬狀，層出不窮。馬諦斯功在承先，畢卡索則既集大成，復開後世。他曾經咀嚼過塞尚的「圓柱，圓球，與圓錐」，而以之哺育勒澤（Fernand Leger）、葛利斯（Albert Gleizes）、米羅，以迄純粹主義、未來主義、玄學畫派及早期的抽象主義等畫家。由他和勃拉克（Georges Braque）創導的立體主義，幾乎影響了其後一切的畫派；沒有立體主義及其支派，也絕不會產生作爲抗議的達達主義和超現實主義。然而即使是超現實主義的畫家，如夏卡爾、

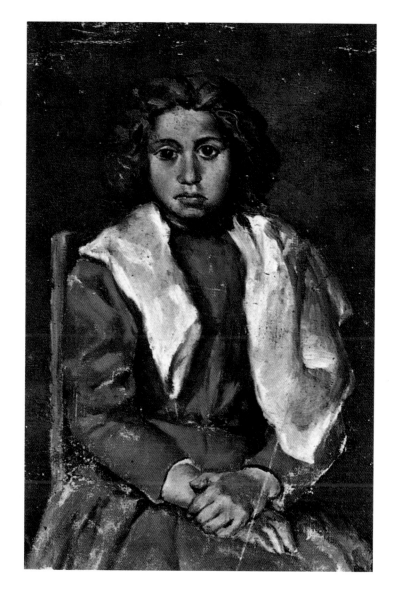

〈裸腳女孩〉局部
1895年　油畫
81×60cm
畢卡索家族收藏
（畢卡索於1895年
以此畫免試入學藝
術學校高級班）

格洛茲、艾倫斯特（Max Ernst）、米羅等，在頗帶幾何風味的構圖上，也逃不了立體主義的影響。

　　如果說，畢卡索是現代藝術最重要的大師，應該不算武斷。在精深方面，也許有別的藝術家可以與他分庭抗禮，甚且超越過他。在博大方面，則除畢卡索外不作第二人想。他

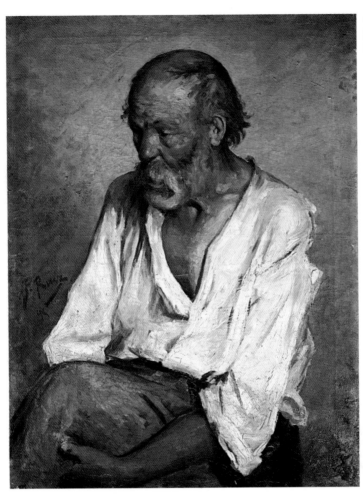

老漁民　1895年
油畫畫布　82×62cm
巴塞隆納私人藏

也許不如克利（Paul Klee）那麼深奧，基里訶（Giorgio de Chirico）那麼富於玄想，也不如康丁斯基和德洛涅（Robert Delaunay）那麼能文善辯，或是梵谷、柯克西卡（Oskar Kokoschka）、杜庫寧那麼白熱化的緊張，可是在多才、多產、多變的方面，沒有人能夠和他匹敵。他的創作方式包括油畫，石版畫、銅版畫、樹膠水彩畫、鉛筆畫、鋼筆畫、水墨畫、炭筆畫、剪貼、雕塑、陶器等等。即以雕塑

馬聿耶勒‧巴勒黑的
側畫像　1895年
油畫　35.3×25cm
私人收藏　（畫上
沒有簽名及日期）

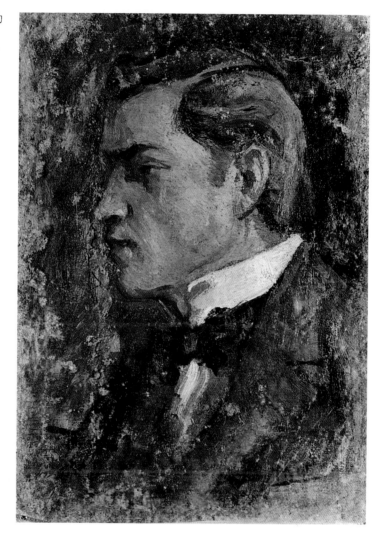

一道而言，他的天才往往似乎急不擇材：青銅、鍛鐵、合板
、泥土、布料、木材，甚至殘缺的五金用具，都可以用來表
演他的點金術。篇幅的大小也無往而不利。他不像克利那樣
局限於十八吋乘十二吋的靈魂即興，也不像奧洛斯科那樣必
須馳騁於巨幅的牆壁。他可以納自然於十吋之內，如他爲女
兒巴蘿瑪（Paloma）作的畫像；也可以陳想像於教堂之中
，如他爲瓦洛里「和平教堂」所作的壁畫〈戰爭〉與〈和平〉。

圖見 206 頁

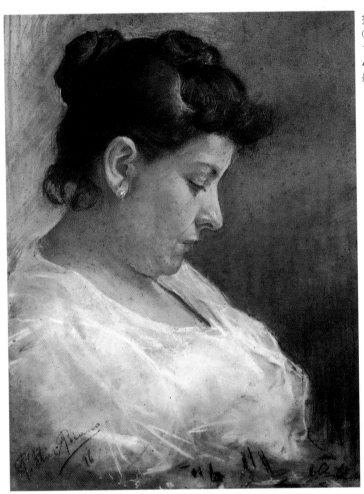

他的多產也是驚人的，這位巨匠根本不知疲倦爲何物。朋友
們去瓦洛里或安蒂布看他；草地上堆著他的雕刻品，畫室中
懸滿他的新畫，置滿他新燒的陶器，而他還會一批又一批地
搬出別的近作來，一直要到來賓看累了爲止。我們都知道，
某些創造大師，如克利、艾略特、里爾克、法雅（Manuel
de Falla）等，每有作品，都是深思熟慮，得之不易。畢卡
索則似乎可以任意揮霍其取之不盡用之不竭的天才。某些大

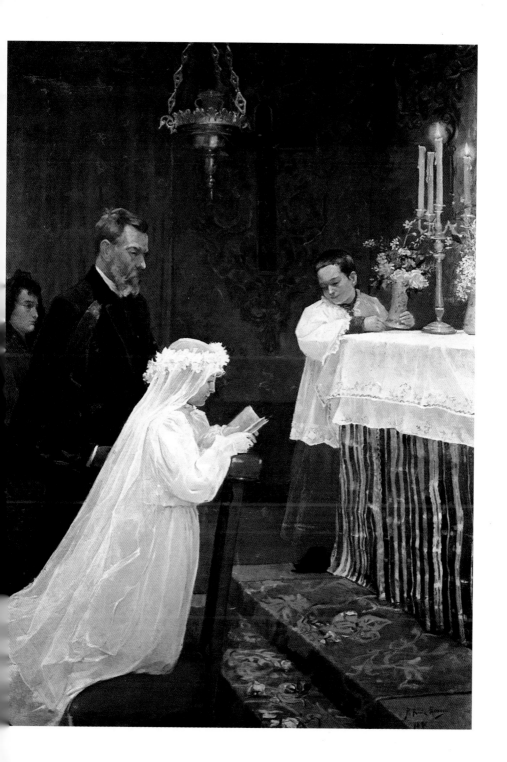

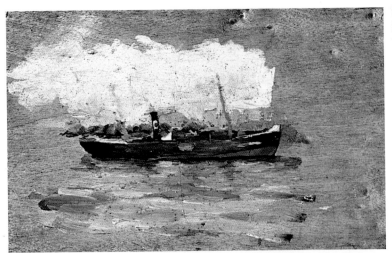

船　1896年
油畫木板
10×15.4cm
巴塞隆納
畢卡索美術館藏

畢卡索的父親
1896年
木炭、水彩畫畫
16.5×15cm
巴塞隆納
畢卡索美術館藏

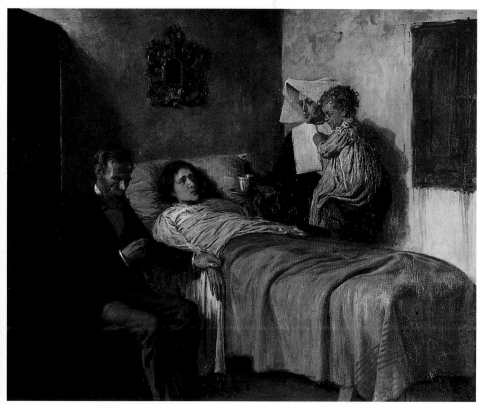

科學與慈愛　1897年　油畫畫布　197×249.5cm　巴塞隆納畢卡索美術館藏

畫家，如梵谷與克利，其作品總產量皆有統計。惟畢卡索的
產品，似乎迄今尚無人敢從事估計之工作，因為往往在給朋
友的信上或信封上，他都要附帶畫幾筆的。

　　至於風格之變易不居，畢卡索簡直是航行於沒有航海圖
之海的奧狄西厄斯（Odysseus），不，簡直是不可指認的
善變之海神普洛丟斯（Proteus）。他消化過土魯斯・羅特
列克和特嘉（Edgar Degas），他能就高爾培（Gustave
Courbet）和德拉克洛瓦之原作變形，他能畫得像新古典大
師安格爾那麼工整凝練，也能像文藝復興大師拉斐爾那麼和
諧端莊。從早期的自然主義到表現主義，從表現主義到古典

艾博歐塔附近的風景　1898年　油畫畫布　28×39.5cm　巴塞隆納畢卡索美術館藏
喬瑟夫·卡多納的肖像　1899年　油畫畫布　100×63cm　巴黎私人藏（右頁圖）

主義，然後是浪漫主義、寫實主義、抽象主義、復歸於自然
主義。然而畢卡索並不是藝苑的流浪漢，隨波逐流而無主
見，只是他的天才要求表現上的絕對自由，且不爲狹窄之派
別所囿。現代畫有許多大師，一生只在重複其既有之少數風
格，例如盧奧，莫迪利亞尼，傅艾寧格爾，基里訶等等皆
是。他們只是突起之奇峯，而畢卡索是連綿之山系。
　　可是在這一切繽紛的變化之中，畢卡索保持其不變的氣
質。本質上說來，畢卡索是一位巴洛克（Baroque）式的藝
術家。久居法國，亦成名於法國的畢卡索，一直保持他原籍
西班牙的那種傳統氣質：華麗，凝重，且帶點悲劇性。所謂
「巴洛克」，原係指十七、十八世紀西歐藝術那種神奇，怪

長椅子　1899年
木炭、色粉色鉛筆畫畫紙
26.2×29.7cm
巴塞隆納
畢卡索美術館藏

畫家之妹，羅拉 1900年
炭筆、色鉛筆畫紙
44×29cm
巴塞隆納
畢卡索美術館藏
（右頁圖）

誕，過份裝飾的一種風格。西班牙畫家，如哥雅、律配兒次
（M. Lupertz），甚至原籍希臘的艾爾·格瑞科，皆表現此
種氣質──這也就是何以西班牙產生了兩位超現實主義的畫
家：米羅和達利。這些傳統的西班牙大師，加上巴洛克風的
建築家高弟（Gaudi），形成了畢卡索的民族遺產。此外他
更吸收了希臘羅馬的神話，非洲土人的原始藝術，北歐的哥
德（Gothic）精神，以及自文藝復興以迄高爾培的自然主義
之全部技巧。畢卡索是一個充滿了矛盾的綜合體。要了解他
這些相異甚至於相反的風格，且讓我們像一般的藝術批評家
那樣，將他的創作分成幾個顯著的時期來簡述：

藍色時期(Blue Period)

　　自一九○一年迄一九○四年，是畢卡索的「藍色時
期」。這時畢卡索剛剛二十歲出頭，初自西班牙去巴黎，尚
未成名，和蒙馬特的波希米亞族出沒於閣樓、咖啡館，及夜

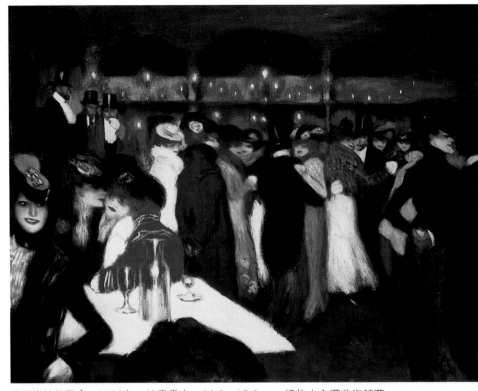

煎餅磨坊的舞會　1900年　油畫畫布　88.3×15.6cm　紐約古今漢美術館藏
擁抱　1900年　色粉畫畫紙　59×35cm　巴塞隆納畢卡索美術館藏（右頁圖）

生活的世界。貧窮、寂寞、和憂鬱原是西班牙畫家的傳統主
題；加上初受特嘉和土魯斯‧羅特列克的技巧的影響，畢卡
索，像艾爾‧格瑞科那樣，將貧病無依的流浪人體拉長，裸
露，且置之於一個甚為陰鬱而且神祕的藍色世界裡。那藍，
慘幽幽的，傷心兮兮的，具有單色構圖特具的那種以情調勝
的 tone poem 之感。無怪乎美國詩人史蒂文斯（Wallace
Stevens）看了這時期的作品〈老吉他手〉，不禁要寫那首四
百行的長詩了。論者或謂，這些作品頗有抄襲土魯斯‧羅特
列克之嫌。我不以為然。特嘉和羅特列克畫中的舞女及可憐
人物是絕緣的美感對象，不如畢卡索筆下的人物那樣富於表

圖見63頁

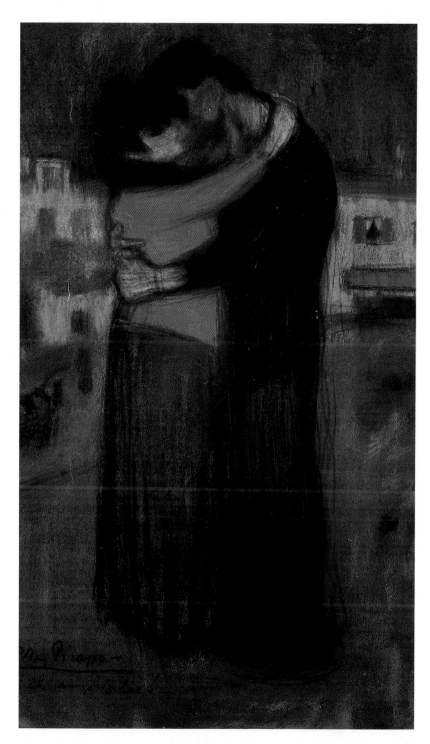

23

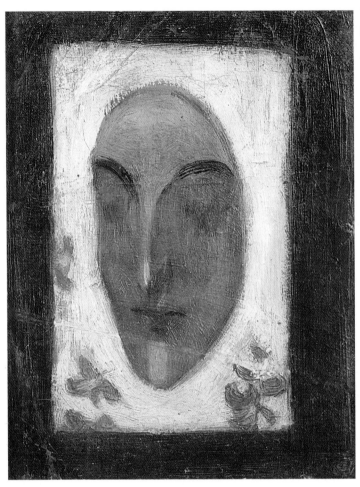

面具 1900年
油畫畫布 26.2×20cm
巴塞隆納
畢卡索美術館藏

「四隻貓」小酒館的內部
1900年 油畫畫布
41×28cm 紐約私人藏
（右頁圖）

現主義的精神。也就是說，前者比較客觀，後者比較主觀。

玫瑰時期(Rose Period)

　　或稱小丑時期（Harlequin Period），爲期凡兩年
（1905－1906）。當畢卡索的生活比較愉快時，他的調色板
也明亮起來。他的畫中人物從悽藍色的單色（monochro-
matic）的世界裡走出來，步入一個以玫瑰爲基調而以其他
色彩爲輔調的空間。顯然，色調（tone）轉爲輕柔，線條也

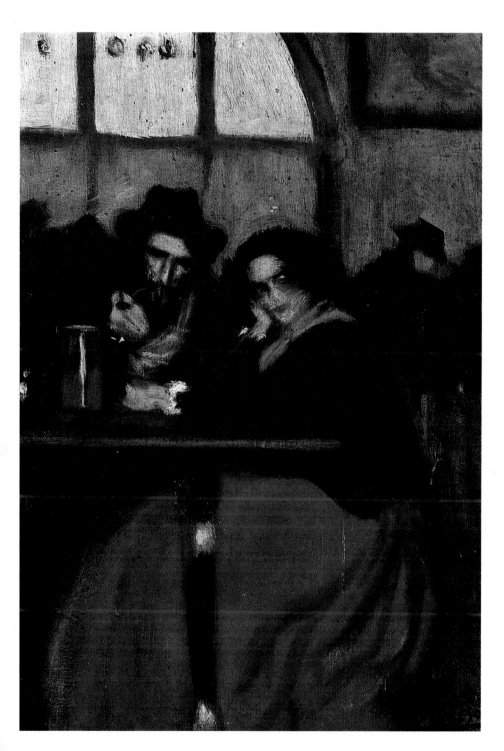

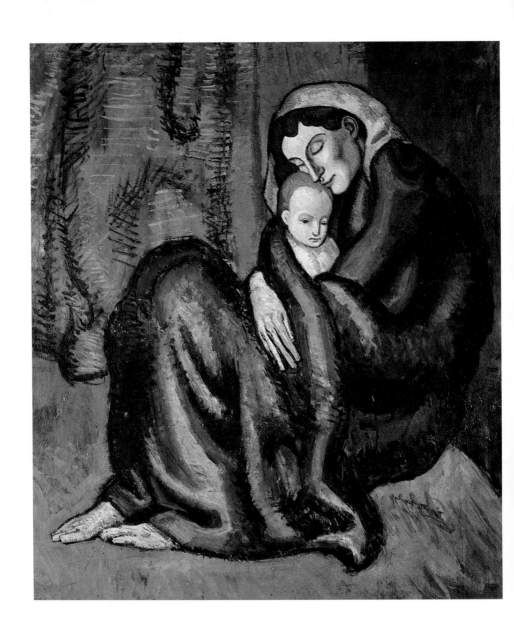

比較流動，給人一種飄逸不定的感覺。可是這些作品予觀衆
的印象仍非興高采烈的快樂，而是一種以滿不在乎的表情爲
面紗的淡淡的哀傷，與乎病態美。這時他的筆下出現的不復
是藍色時期那些街頭琴師，營養不良的孩子，倦於工作的婦

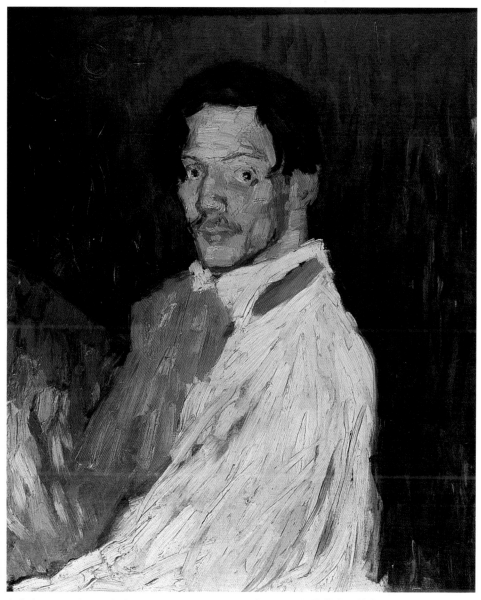

自畫像　1901年　油畫畫布　74×60cm　（1989年5月9日紐約蘇富比拍賣）
母與子　1901年　油畫　日本福島繁太郎美術館藏　（左頁圖）

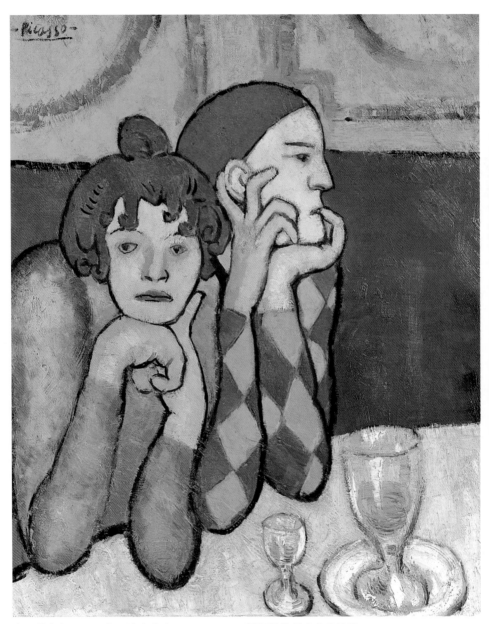

小丑與女友　1901年　油畫畫布　73×60cm　莫斯科普希金美術館藏

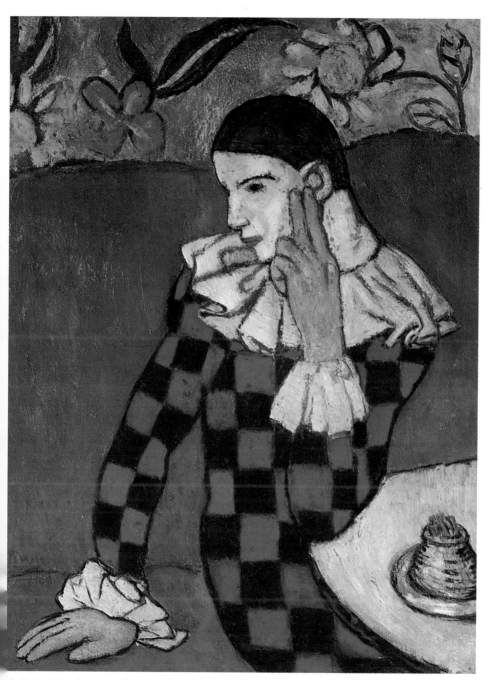

靠著桌子的丑角 1901年 油畫畫布 75×51cm 哈佛大學佛格美術館藏

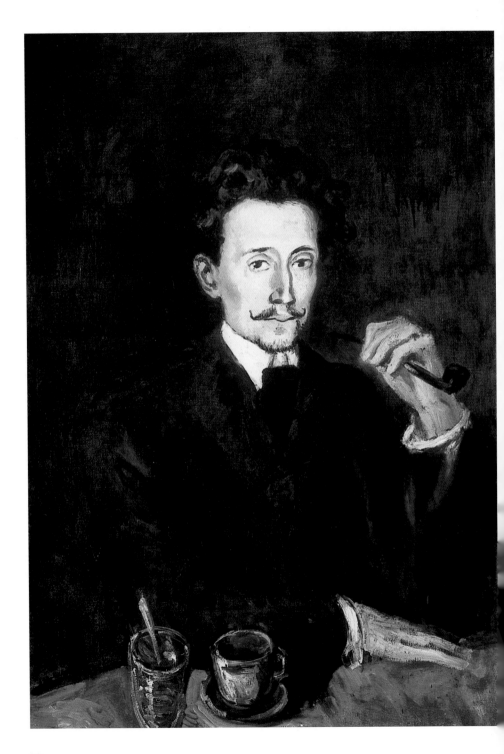

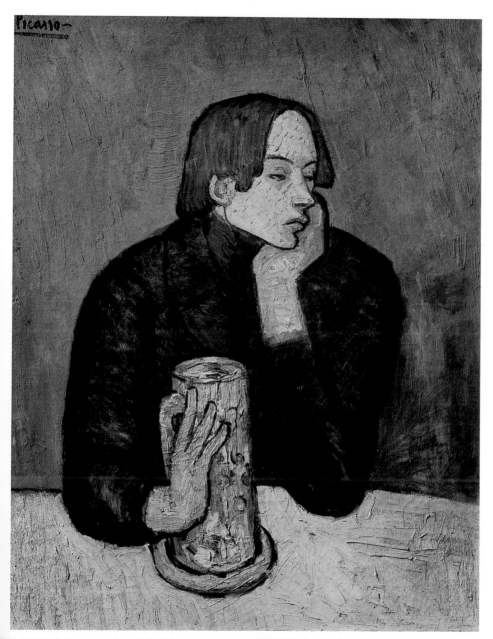

沙巴特的畫像　1901年　油畫畫布　82×66cm　莫斯科普希金美術館藏
索樂的畫像　1901年　油畫畫布　100×70cm　聖彼得堡艾米塔吉博物館藏　（左頁圖）

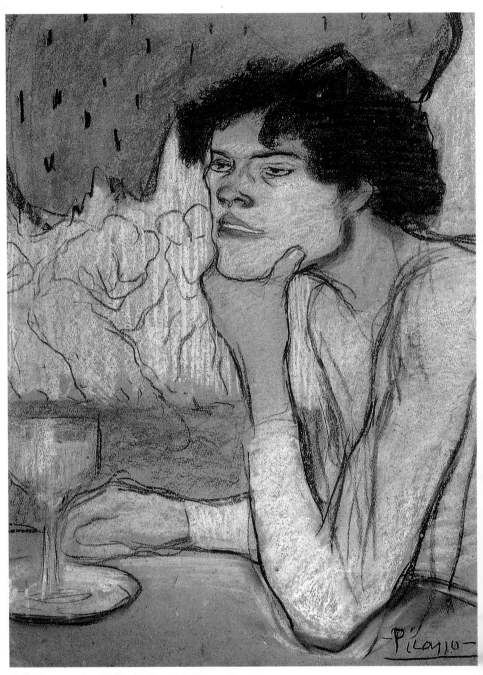

苦艾酒　1901年　炭筆、蠟筆、膠彩畫　65.2×49.6cm

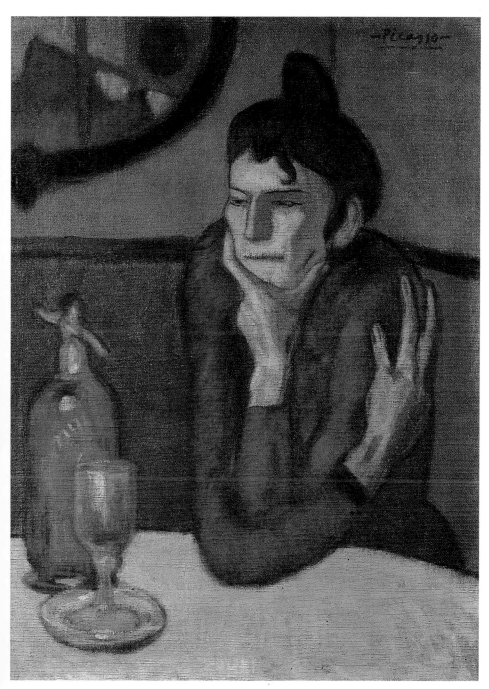

苦艾酒　1901年　油畫畫布　73×54cm　聖彼得堡艾米塔吉博物館藏

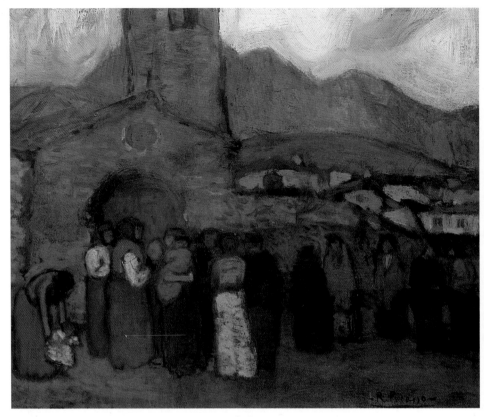

教會前　1901年　油畫畫布　45.5×54cm　蘇黎世E.G.比勒基金會藏

相會（雙人）　1901年　油畫畫布　152×100cm　聖彼得堡艾米塔吉博物館藏　（右頁圖）

人，跛子，盲丐，或是饑寒交迫的家庭。代替他們的是馬戲
班的諸角與賣藝者。畢卡索攫住了這一行全部的詩意，也攫
住了那種倦於流浪，娛人而不能自娛的落寞心情。里爾克的
「杜依諾哀歌」（Duino Elegies）第五首，便是自這時期
的傑作〈賣藝者〉（Les Saltimbanques），得來的靈感。

原始時期(Primitive Period)

　　此期凡歷一九〇七及一九〇八兩年，俗稱「黑人時期」
（Negro Period），或「伊比利亞‧非洲黑人時期」（Ibe-

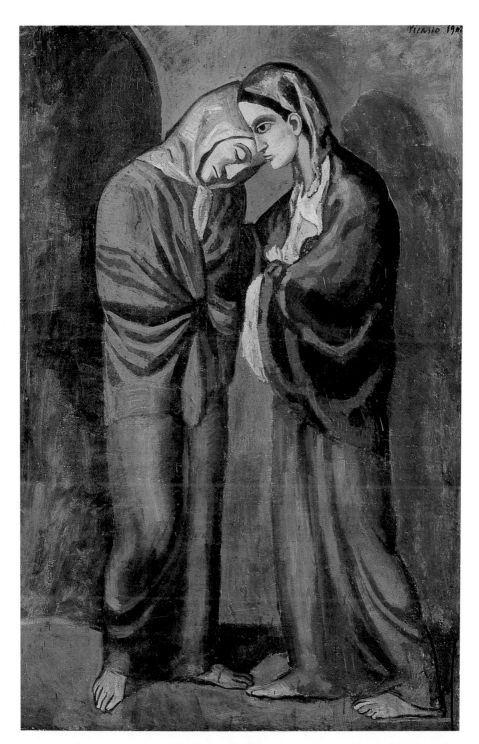

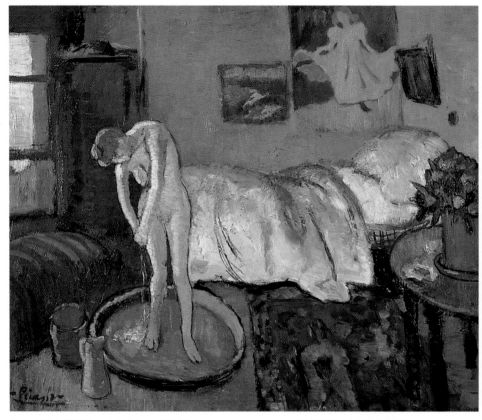

浴盆（藍色房間）　1901年　油畫畫布　50.4×61.5cm　華盛頓菲利浦收藏館藏

rian-African Negro Period）。所謂伊比利亞（Iberia），
乃今日西班牙及葡萄牙二國所在地之半島的古稱。這時畢卡
索漸漸脫離了前兩期那種詩意盎然的寫實主義，而注意到盧
佛宮展覽的古伊比利亞雕刻，並以其風格爲美國旅法女作家
史坦茵（Gertrude Stein）畫了一個像。一九〇七年春天，
爲了向馬諦斯的巨構〈生之喜悅〉挑戰，畢卡索開始構想一幅
具有劃時代意義的力作，那便是後來成爲立體主義序幕的
〈亞維濃的姑娘〉（Les Demoiselles d'Avignon）。此畫進 圖見88、89頁
行到一半時，馬諦斯（一說爲德朗）把非洲黑人的雕刻和象
牙海岸的扁平面具介紹給畢卡索。這說明了何以在〈亞維濃

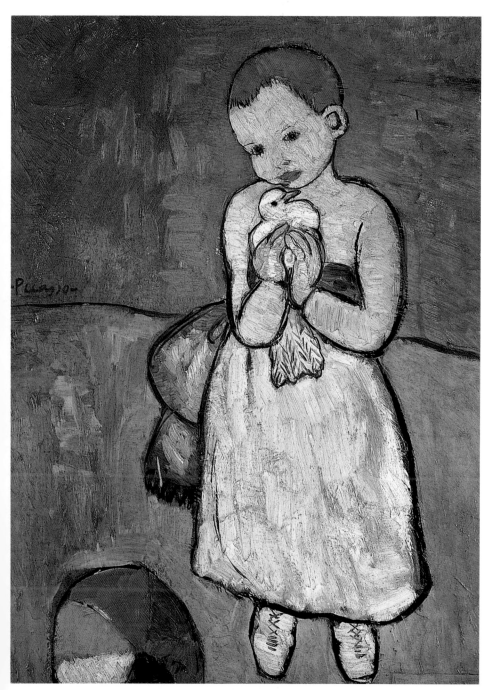

抱鴿子的女孩　1901年　油畫畫布　73×54cm　倫敦國家畫廊藏

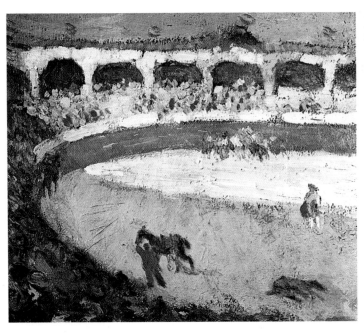

鬥牛　1901年
油畫畫布　47×56cm
巴黎私人藏

的姑娘〉一畫中，左邊三個人像是伊比利亞式的，而右邊兩
個人像是非洲式的。「原始時期」是畢卡索藝術中最重要的
時期，因爲它是畢卡索藝術的轉捩點。我們知道，風格繽紛
撩亂的畢卡索，往往一面開拓新的疆土，一面回到舊的領域
去探索新的可能性。他往往左手畫著希臘古雕刻一般的線
條，右手作奇異的變形人物。可是在「原始時期」之後，他
不再重複「藍色時期」與「玫瑰時期」的風格。〈亞維濃的
姑娘〉正是這最重要的時期的一個里程碑，因爲畫中那近乎
幾何形的構圖法，和揚棄了古典的透視及明暗烘托（chia-
roscuro）平面色彩，導致了日後的立體主義，而右邊兩個
人像的臉形，更遙啓晚期出現在他作品中的超現實風的變
相。世紀末的病態的歐洲文明，面臨「窮」的死巷，它需要
變。佛洛依德的學說創導於先，藝術家們的反和諧運動響應
於後，在音樂界，畢卡索的好友史特拉汶斯基，亦受了此種
原始精神的感召，於寫成他那繼承林姆斯基・柯薩科夫之傳

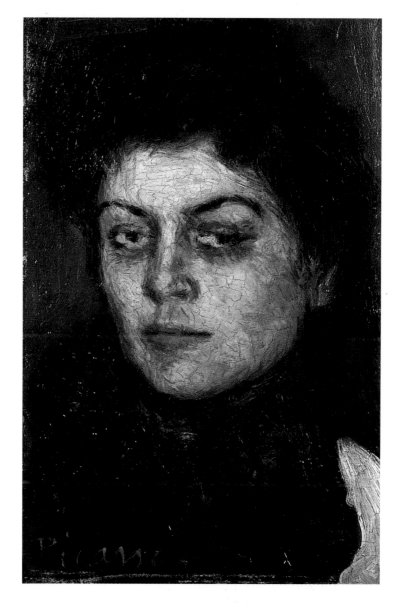

年輕女人的畫像
1901年　油畫
35.6×22.4cm
私人收藏

統的《火鳥》之後，即著手寫那以異教的野蠻祭典爲主題的
《春祭》。塞尚的啓示，盧梭（Henri Rousseau）的原始風
味，野蠻民族的藝術，甚至四度空間的理論，加上好作邏輯
思考的勃拉克的互相激勵，乃促成了始於一九〇九年的立體
主義。

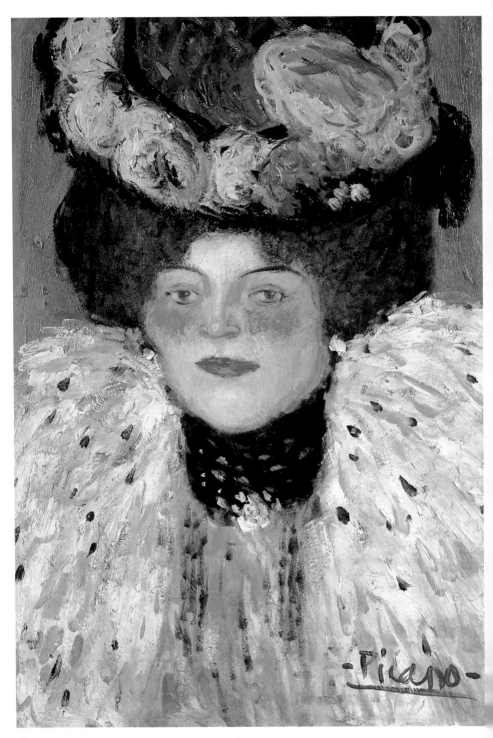

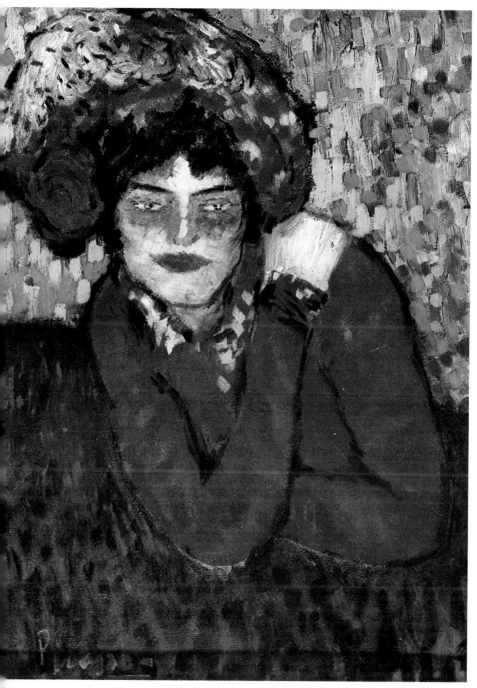

寺　1901年　油畫紙板　69.5×57cm　巴塞隆納畢卡索美術館藏

人頭像　1901年　油畫畫布　46.7×31.5cm　日本笠間日動美術館藏　（左頁圖）

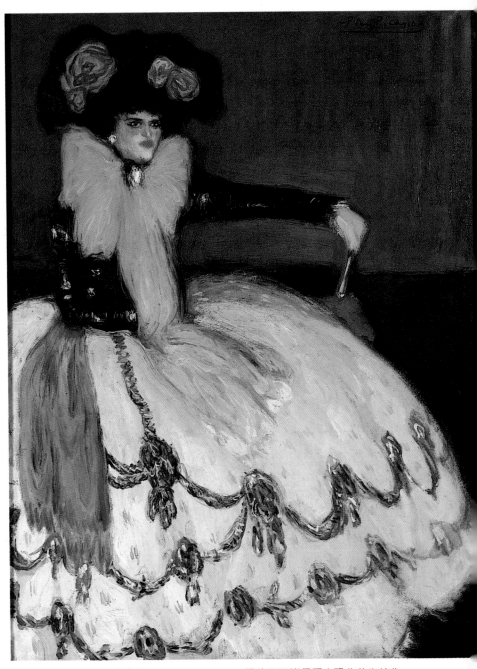

藍衣女　1901年　油畫畫布　133.5×101cm　馬德里西班牙國立現代美術館藏
戴紅花飾的女人　1901年　油畫厚紙　55.9×35.6cm　私人收藏　（右頁圖）

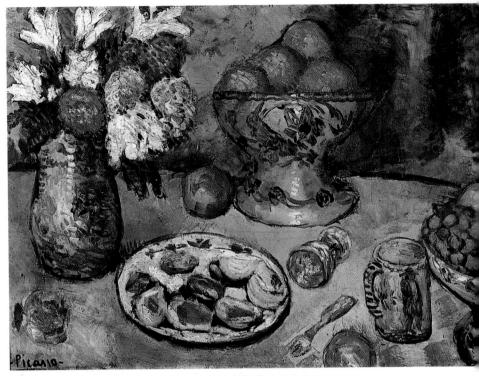

靜物　1901年　油畫畫布　59×78cm　巴塞隆納畢卡索美術館藏
招魂（卡莎亨馬斯的葬禮）　　1901年　油畫畫布　150×90cm　巴黎市立現代美術館藏
（右頁圖）

立體主義時期（Cubist Period）

　　所謂立體主義，從藝術發展史的觀點看，是對於稍前的
野獸主義那種耽於感官感覺的放縱的色彩與線條的一個反
動。從哲學的觀點看，它是對於自然充滿信心的「形象上的
再安排」（formal re-arrangement）。所以立體主義是知性
的，也是樂觀的，它的缺點也在此，因為它欠缺靈的成份。
塞尚在其創作及理論中，只擬簡化自然為「圓柱，圓球與圓
錐」，並未涉及「立方體」，然而幾何構圖的觀念一經開
始，勃拉克和畢卡索自然而然地推進到「立方體」的結論。

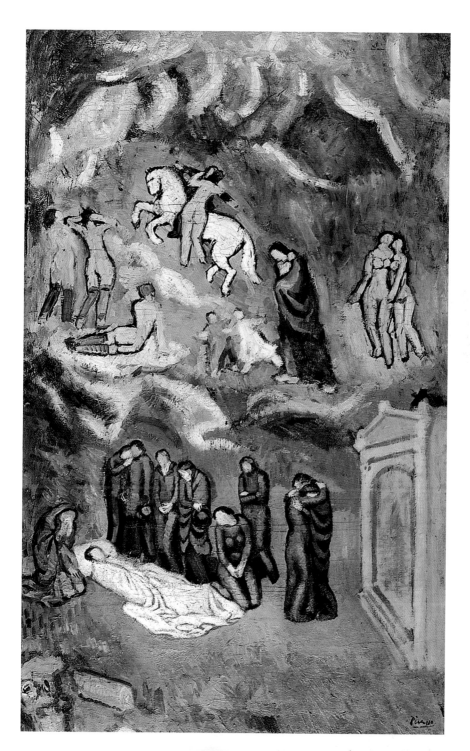

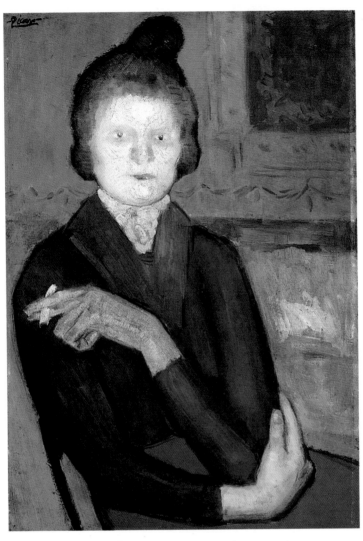

抽煙的女子　1901年
油畫畫布
73.1×50.8cm
巴恩斯收藏館藏

所謂立體主義，並無意用古典的透視法將自然表現得富於立
體感，而是要將自然簡化並分割成一個一個獨立的小立方
體。因此在早期的立體主義，亦即所謂「分析的立體主義」
（Analytic Cubism）之中，物體（包括人物，靜物等）往
往像以兒童玩的積木築成。值得注意的是：這些畫給觀眾的
真正印象是非「立體」的，因爲一切物象的碎片均給舖陳在

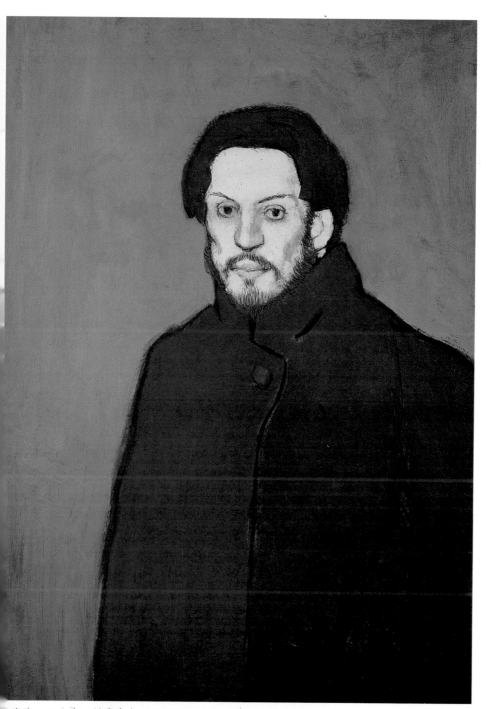

自畫像　1901年　油畫畫布　80×60cm　巴黎畢卡索美術館藏

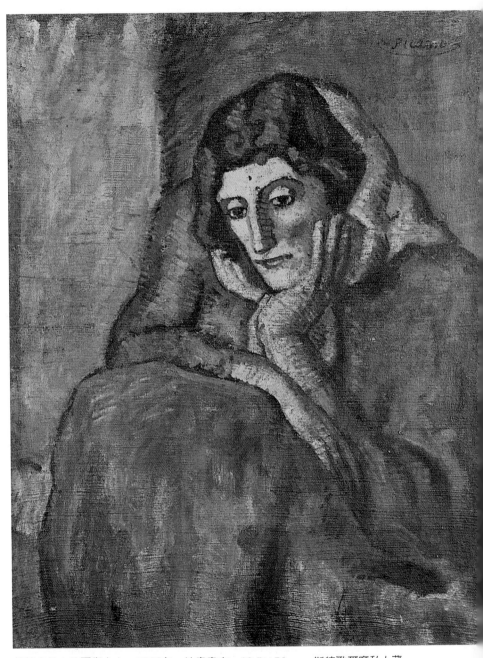

蜷縮在地上的憂傷女人　1902年　油畫畫布　63.5×50cm　斯德歌爾摩私人藏
坐著的女人背影　1902年　油畫畫布　46×40cm　巴黎私人藏　（右頁圖）

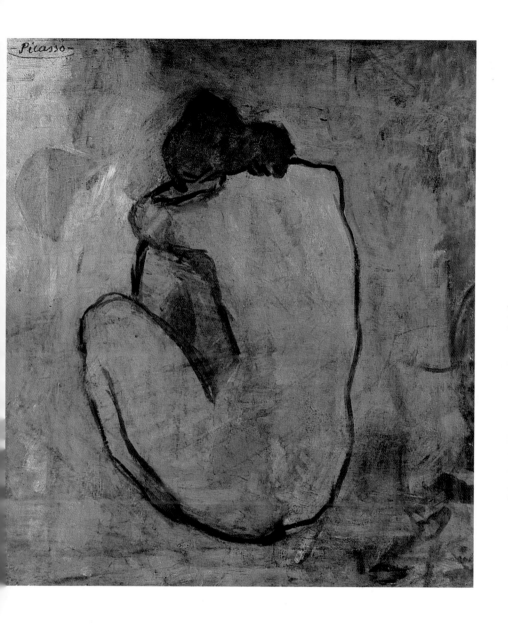

畫布的「平面」上，其背景並無縱深感。理論上，畫家要使觀眾對分成小立方塊的物體作「面面觀」，時而瞥見一物之左側，時而瞥見其右側。

漸漸地，這種「分析的立體主義」手法被發揮到了山窮水盡的地步，於是畫中的立體變成了扁平的方形而交互重

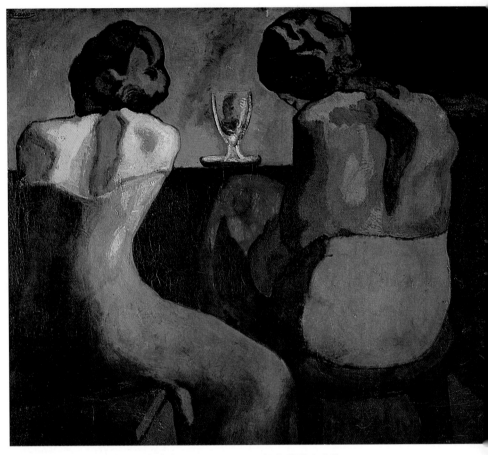

酒吧中的妓女　1902年　油畫畫布　80×91.5cm　紐約華特先生藏

疊，繼而三角形，橢圓形，長方形，菱形等其他幾何形出現
於畫面，終於物體的原形，或部份，或全部重現於畫面，而
穿插閃躲於幾何構圖之間。色彩也由沈悶的單色變成複色。
到了這時，「綜合的立體主義」（Synthetic Cubism）便開
始了，而葛利斯和勒澤也參加進來。自一九〇九迄一九一四
的五、六年間，是畢卡索（也是其他畫家，如勃拉克）的
「立體主義時期」；而一九〇九迄一九一三爲「分析的立體
主義」，一九一三迄一九一四爲「綜合的立體主義」。這種
以簡化而武斷的純粹幾何形體來重新安排自然的技巧，不久

海邊的母子　1902年　油畫畫布　83×60cm　巴塞爾私人藏

抱洋娃娃的少女
1902～1903年
油畫厚紙
52×34cm　私人收藏

苦行者　1903年
油畫畫布
118.4×80.8cm
巴恩斯收藏館藏
（右頁圖）

便影響了整個歐洲藝壇：未來主義，純粹主義，構成主義，
光譜主義，甚至蒙德利安和康丁斯基的抽象相繼出現，並且
深受立體主義的啟示。可是立體主義是惟智的，機械的，單
調，客觀，靜止，缺乏人性而且脫離現實。爲了反抗立體主
義，遂有克利及夏卡爾，以及超現實主義的興起。

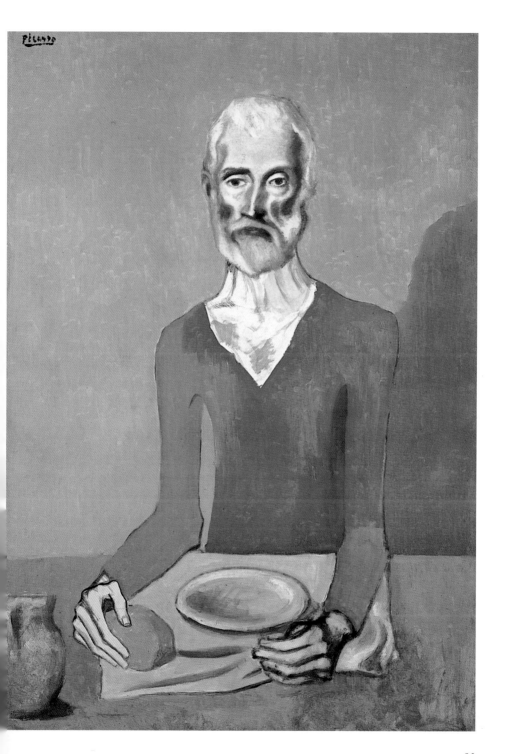

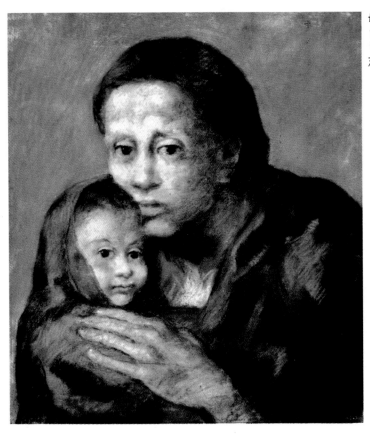

鉛筆畫像時期(Pencil Portraits Period)

　　這個時期自一九一五年開始,大約迄一九二〇年爲止。
這時的畢卡索,搖身一變,忽然自立體主義的「貼紙」
(papiers collés)躍向幾乎是安格爾的新古典主義。一九一
五年,他爲伏拉德畫了一張非常逼真的鉛筆畫像,有透視,
也有明暗烘托。其後多年,鉛筆畫(有時亦用鋼筆、銅版
等,要之皆線條爲主)一直是他表現優厚的傳統修養的方
式。他的線條,有時遒勁明快,寥寥幾筆,天衣無縫,有時
曲折柔和,細膩婉轉,有時亦分明暗,巧爲烘托。一般説
來,他的線條不如克利的生動而且微妙,可是克利原是畫家

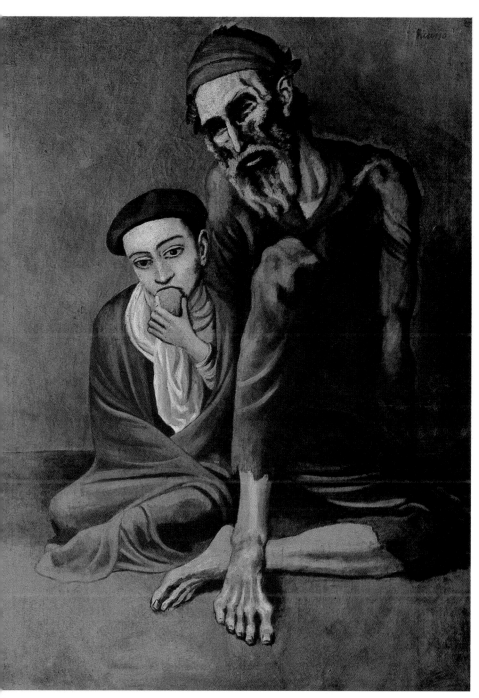

老猶太人　1903年　油畫畫布　125×92cm　莫斯科普希金美術館藏

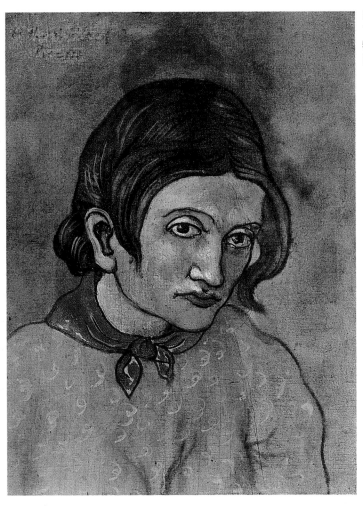

中最善把握線條的大技巧家。在他的「芭蕾時期」，他更爲
史特拉汶斯基、法雅、狄亞吉烈夫、沙蒂等作了多幅精巧的
速寫。所謂「芭蕾時期」，是指一九一七年，他爲馬辛的
《遊行》及法雅的《三角帽》兩芭蕾組曲設計服裝及布景的一段
時間。這些芭蕾演出非常成功，也使畢卡索聲譽日上，聞於
全歐。

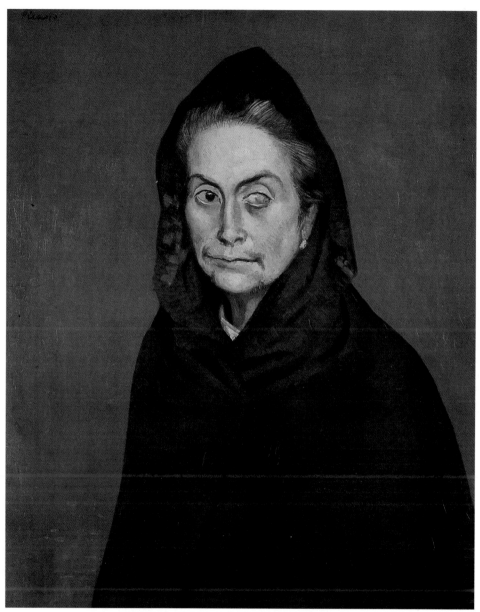

塞萊絲提娜　1903年　油畫畫布　81×60cm　巴黎畢卡索美術館藏

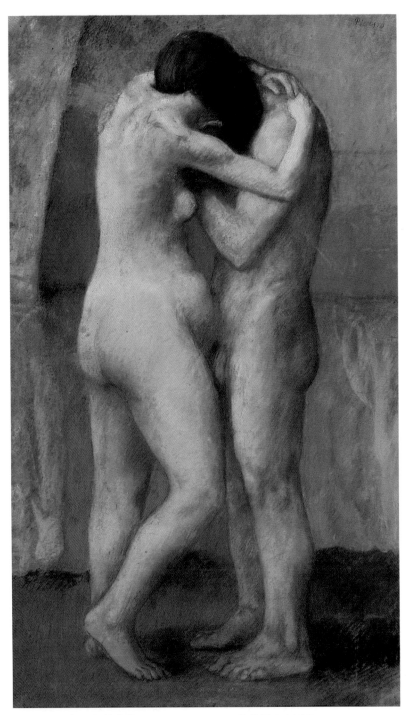

擁抱　1903年　色粉畫畫紙　100×60cm　巴黎橘園美術館藏

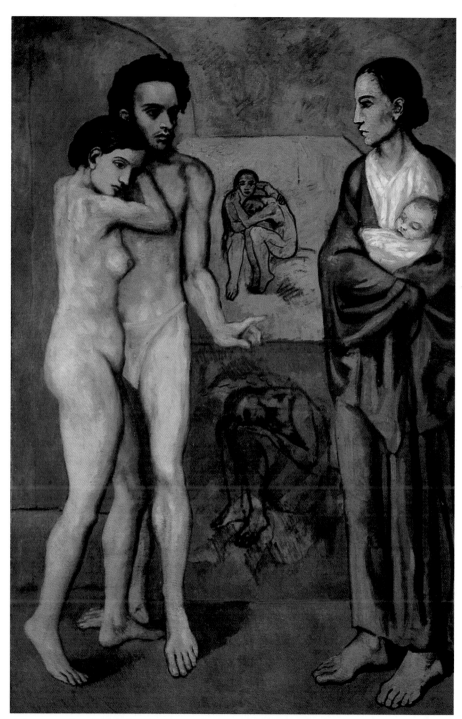

人生　1903年　油畫畫布　196.5×128.5cm　美國克里夫蘭美術館藏

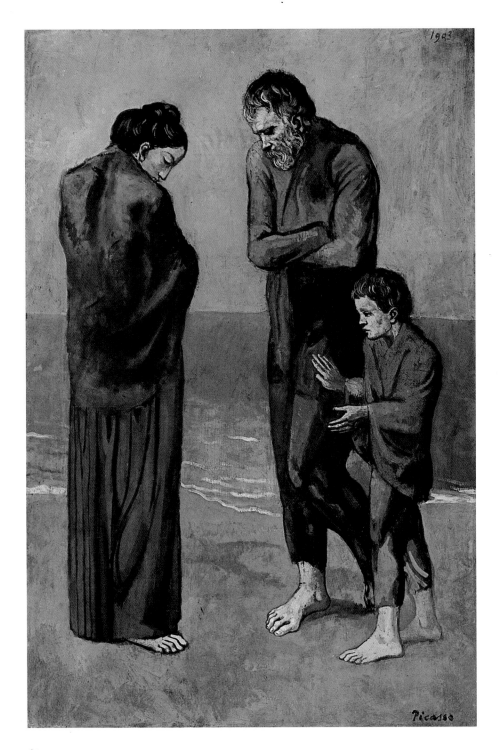

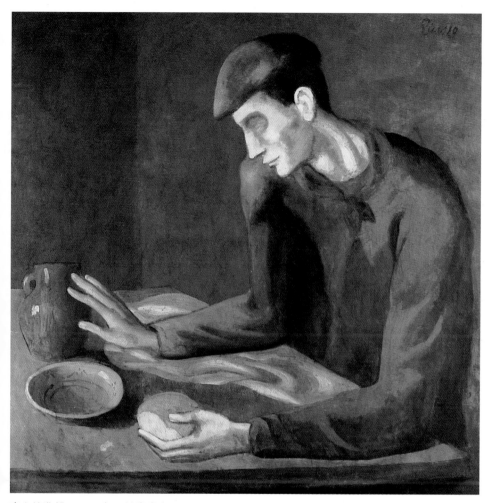

盲人的進餐　1903年　油畫畫布　95.3×94.6cm　紐約大都會美術館藏
海邊的可憐人　1903年　油畫木板　105.4×69cm　華盛頓國家畫廊藏　（左頁圖）

古典時期（Classic Period）

　　大約自一九一八迄一九二五年，爲他探索古典傳統，推
陳出新的階段。在心情上，他大大地成名了，且與芭蕾舞女
奧爾嘉·科克蘿娃結婚。在藝術上他與高克多暢遊拿波里及
龐貝城，古羅馬的壁畫與古希臘的雕刻對他啓示極深。這雙

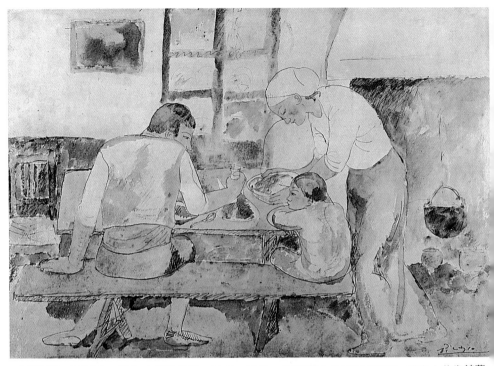

晚餐時間　1903年　墨水‧水彩畫畫紙　31.7×43.2cm 紐約州水牛城奧布萊特‧諾克士美術館藏
老吉他手　1903年　油畫畫布　122.3×82.5cm　芝加哥藝術協會藏　（右頁圖）

重因素導致了他的古典時期。他的畫面開始變得凝重、安詳、富足、和諧；他的構圖富於體積感，而色彩也厚實瑰麗，予人溫暖之感，尤喜變化棕色及黃色。他的女體，在「藍色時期」是那麼嶙峋，在「玫瑰時期」是那麼纖弱，此時卻厚實起來，胖匈匈的，到了不能轉肘曲膝的程度，給人以「象皮病」（Elephantiasis）的印象。極爲誇張的〈海濱奔跑的兩個女人〉，富於傳統含蓄的〈坐著的女子〉，重大如雕刻的〈母與子〉，作棕色變調的〈靜物與殘頭〉等，都是此期的代表作。而出入於此時之末期，在一九二三年左右，畢卡索復表現出浪漫的傾向，畫了許多民間題材及鬥牛等的作品，令人想起哥雅。

圖見140、132、137頁

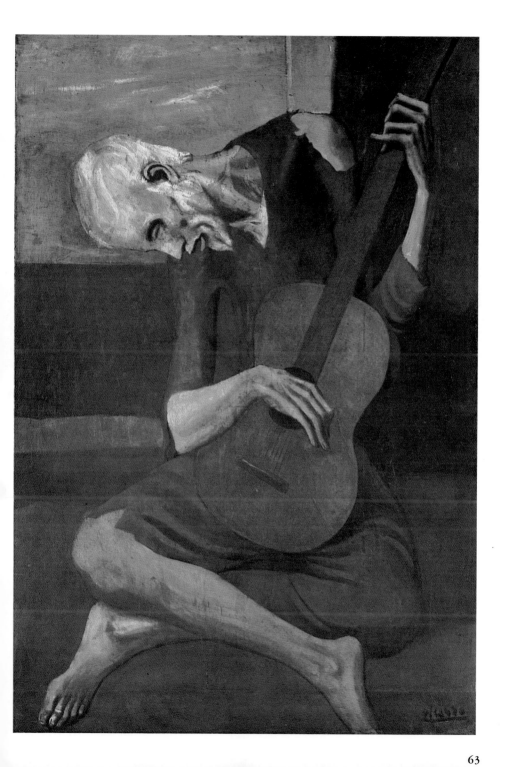

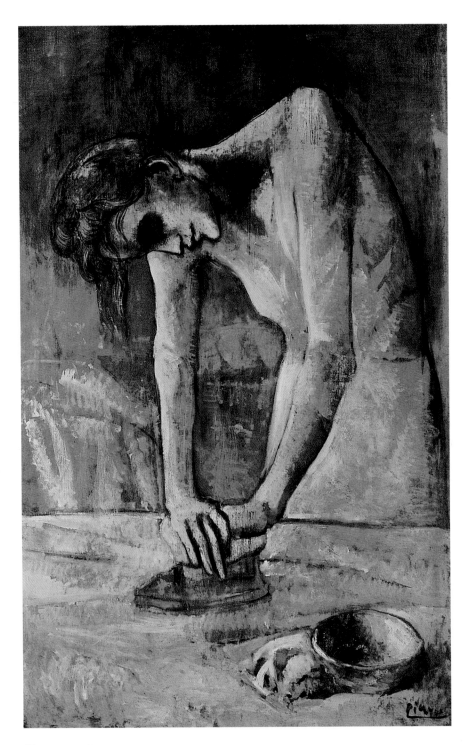

沈睡的女人（沈思）
1904年
鉛筆、墨水、水彩畫
34.6×25.7cm
紐約現代美術館藏

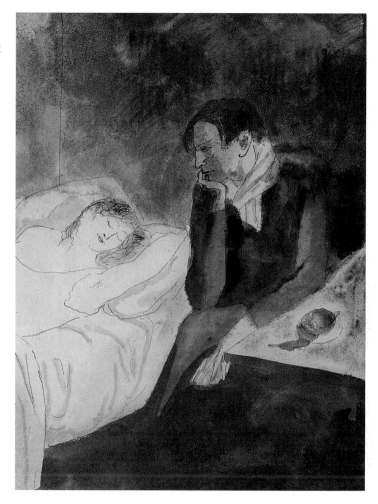

拿熨斗燙衣服的女人
1904年　油畫畫布
116.2×73cm
紐約古今漢美術館藏
（左頁圖）

變形時期（Metamorphosis Period）

　　亦稱「怪誕複象時期」（Grotesque and Double I-
mage Period），始於一九二五年，其後斷斷續續直到第二
次大戰（1939-1945）方告結束。超現實主義興起於一九二
四年，一時馬松（A. Masson）、達利、坦基（Y. Tan-
guy）、艾倫斯特等人活躍於藝壇，引起了畢卡索競爭的興
趣。可是畢卡索就是畢卡索，他是不能歸類的。他認爲超現

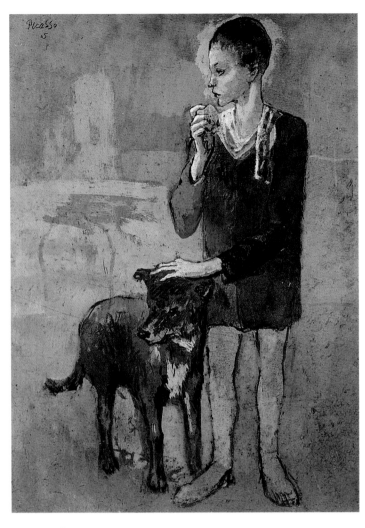

實主義的畫家們所乞援的技巧是文學家的（literary），非
畫家的（painterly），也就是說，像達利這種畫家的作品之
中，文學之主題太顯著，非藝術之技巧所能負擔。畢卡索的
近於超現實主義的作品，恆能將超現實的因素融化於獨創的
構圖形式之中。當超現實派的畫家們宣稱畢卡索是屬於他們
時，畢卡索卻靜靜地進行他的變形程序。

　　在「古典時期」的末期，畢卡索並未完全放棄他的立體

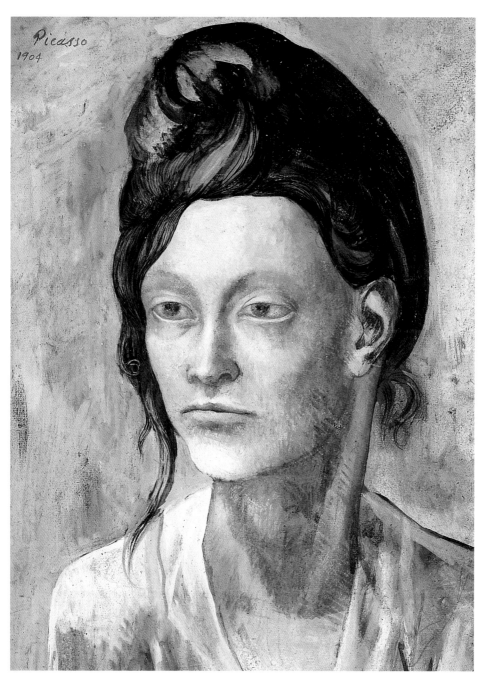

梳著如鋼盔般頭髮的女子　1904年　膠彩畫　41.6×29.9cm　芝加哥藝術協會藏

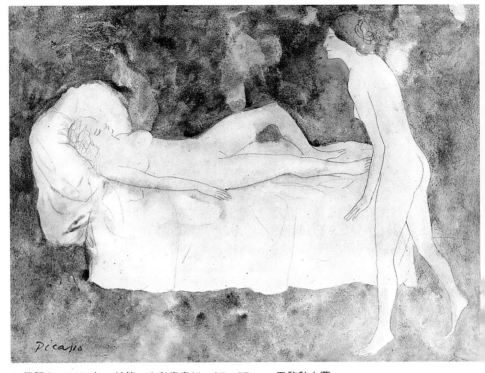

二個朋友　1904年　鉛筆、水彩畫畫紙　27×37cm　巴黎私人藏

主義。他從「綜合的立體主義」那種若隱若現的人體（例如
一九二一年那富於諧趣的〈三樂師〉）發展到變態的人體。從
古典的碩健婦人到以骨架築成而富於雕塑感的海濱浴女，再
從這些浴女變成四肢易位，五官互調，而且扭曲成趣的人
體，原是一種有趣的過程。值得注意的是：這種變形的過程
始於直線割切的建築而終於曲線迴旋的交疊，更進一步，便
進入他那有名的「複象」（或「兩面人」）階段了。

圖見138、139頁

　　我們知道，一切「平面藝術」（graphic art）皆是二度
空間的（two dimensional）。古典作品要在這平面上藉透
視和明暗烘托以造成三度空間之立體感。畢卡索則要在二度
空間之中表現四度空間，他要以「複象」來把握第四度的時
間。義大利的未來派畫家，也曾擬用千輪的火車，和百足的

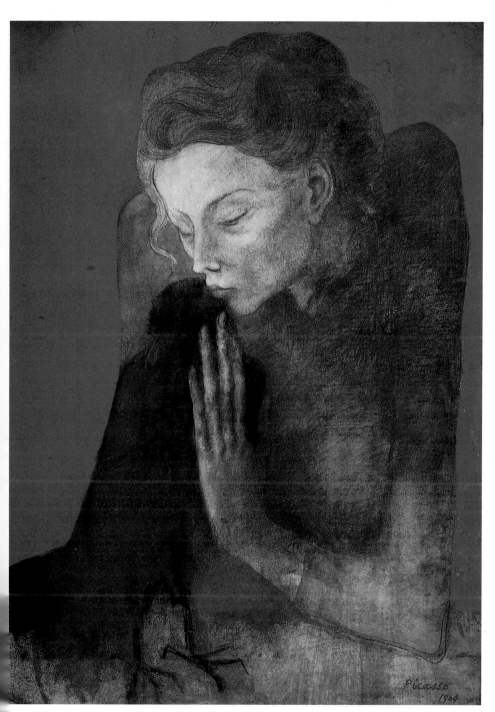

抱烏鴉的女人　1904年　木炭、色粉、水彩畫　64.8×49.5cm　俄亥俄州托雷多美術館藏

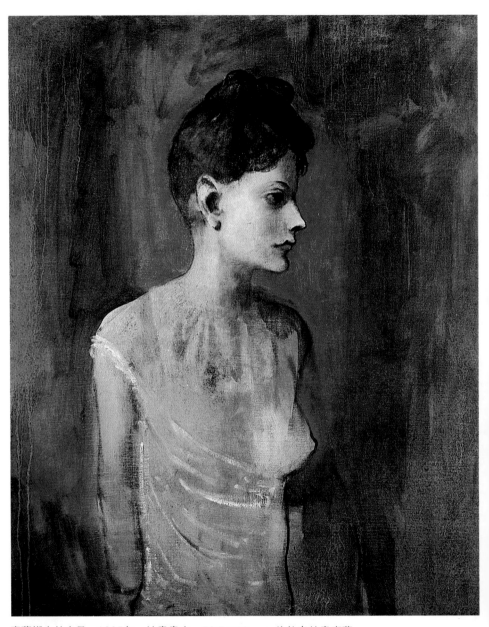

穿著襯衣的女子　1905年　油畫畫布　72.7×60cm　倫敦泰特畫廊藏

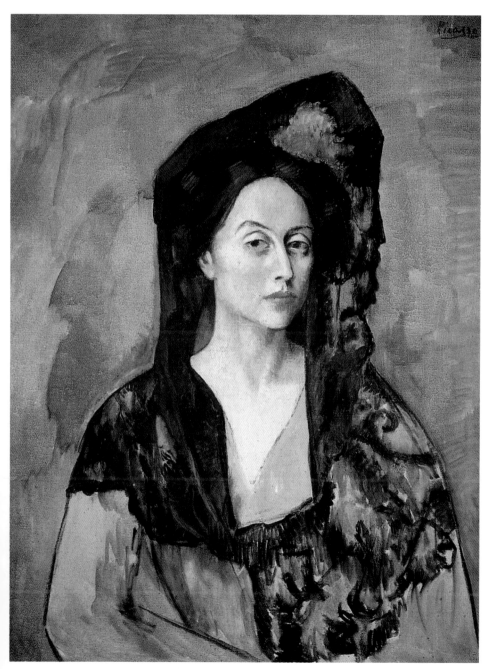

貝納德塔・卡娜的畫像　1905年　油畫畫布　88×68cm　巴塞隆納畢卡索美術館藏

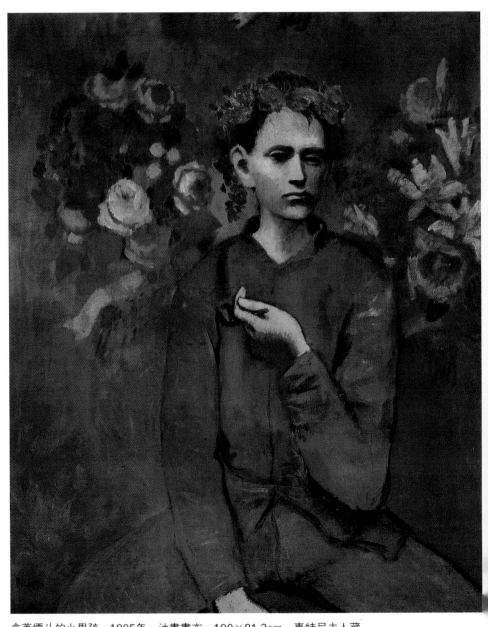

拿著煙斗的小男孩　1905年　油畫畫布　100×81.3cm　惠特尼夫人藏
馬戲團小丑　1905年　油畫畫布　100.3×107.8cm　巴恩斯收藏館藏　（右頁圖）

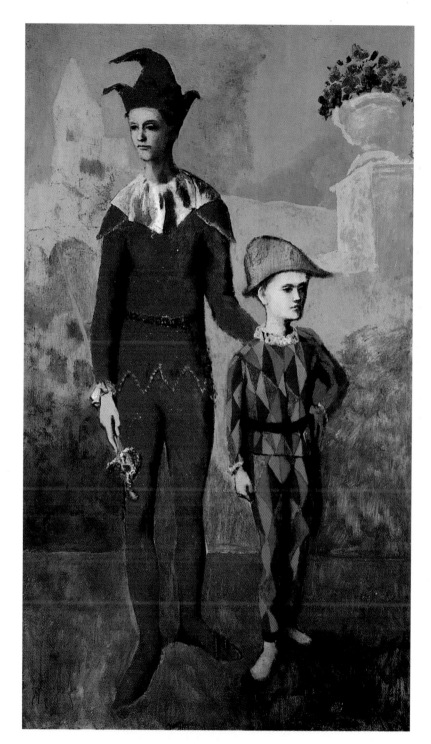

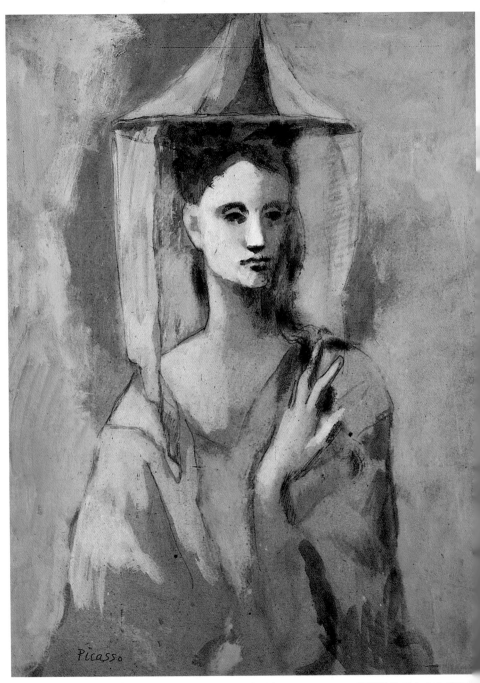

馬約卡島來的西班牙姑娘　1905年　蛋彩、水彩畫紙板　67×51cm　莫斯科普希金美術館藏

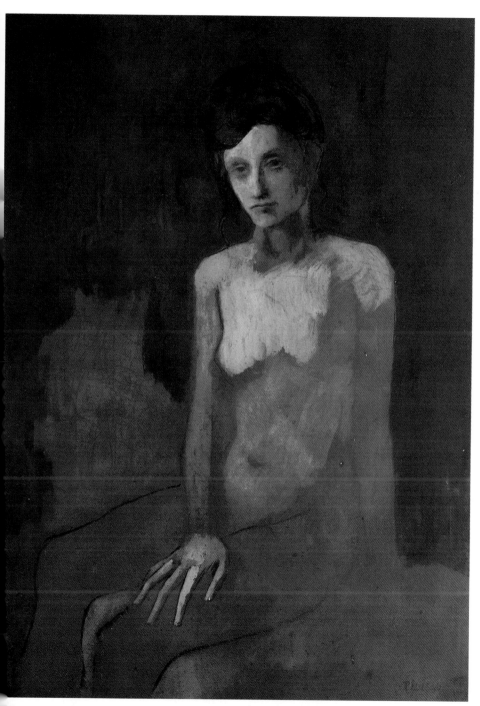

著的裸女　1905年　油畫紙板　106×76cm　巴黎龐畢度國家藝術文化中心藏

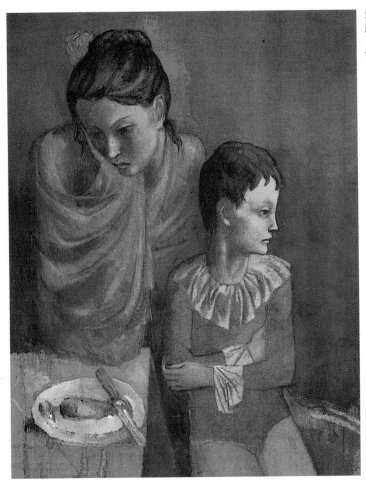

悲傷的女子　1905年
膠彩畫畫布
88×69.5cm
司圖加特美術館藏

狗，來表現速度。畢卡索的「複象」往往合正面觀與側面觀

於一瞥，使你有繞行而觀之感。以他那幅有名的〈少女臨鏡〉 圖見 163 頁

（1932）為例，右邊的鏡中映出左邊少女之像，而左邊的少

女呢，合而觀之為伊正面，僅取左半則為側面，一瞬而及伊

兩面，正是少女臨鏡轉側，顧影自憐之態。再看她的身體，

則其衣半掩，其乳若裸，其肋骨歷歷可數。這種現象，根據

畢卡索的自述，原是一個少女「同時著衣、裸體，且受Ｘ光

透視」之三態。很多觀眾不能欣賞，甚或忍受，這種「醜

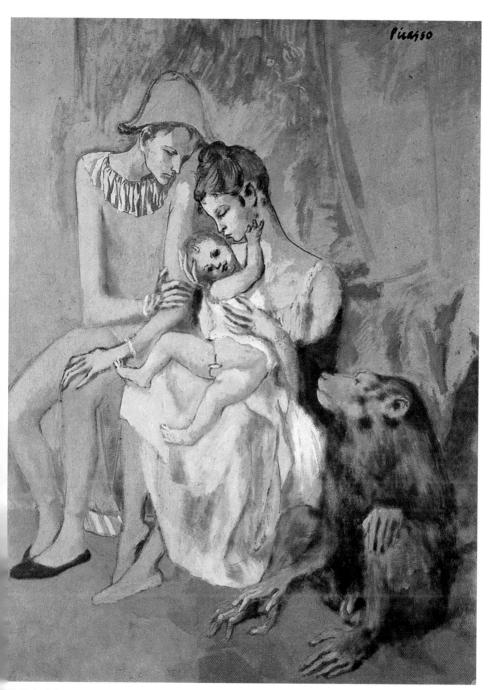

特技表演者的家庭與人猿　1905年　墨水、粉彩畫紙板　104×75cm　哥德堡美術館藏

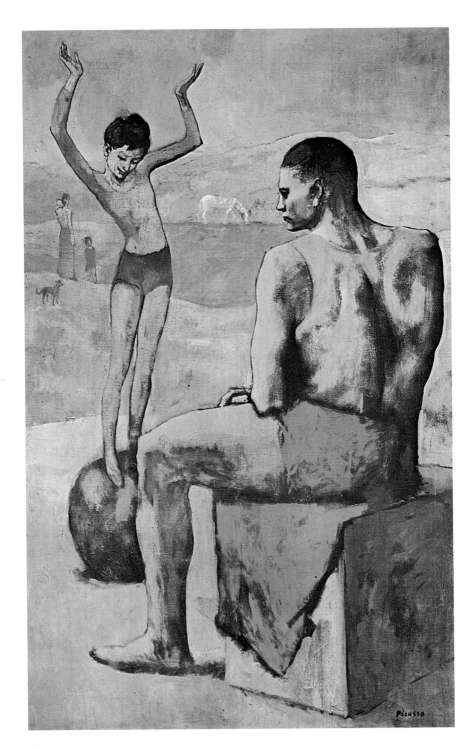

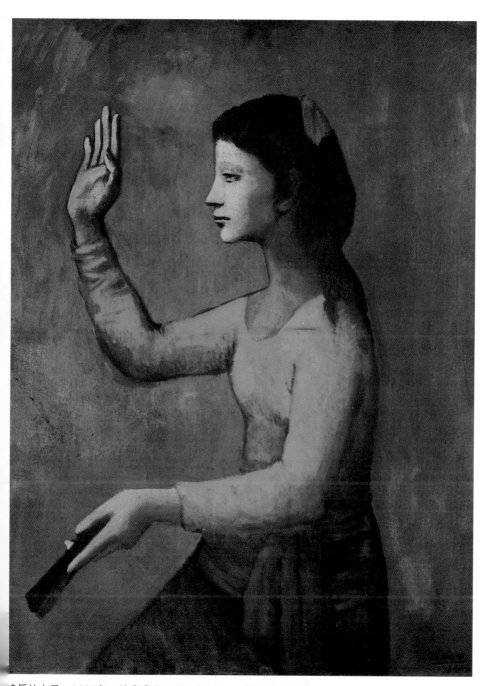

持扇的女子　1905年　油畫畫布　99×81.3cm　紐約私人藏

站在球上的女孩　1905年　油畫畫布　147×95cm　莫斯科普希金美術館藏　（左頁圖）

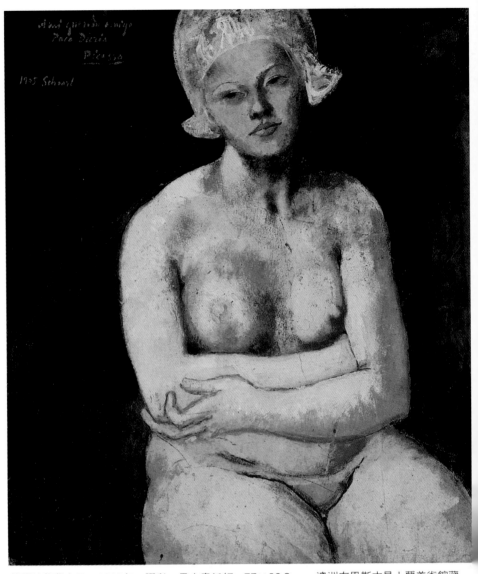

戴帽的荷蘭女子　1905年　膠彩、墨水畫紙板　77×66.3cm　澳洲布里斯本昆士蘭美術館藏

怪」的變形。其實這只是習慣的問題。藝術要講效果，便需
要強調，使重要的部份突出且省略不必要的部份。明乎此，
當可了解米蓋朗基羅的迴旋人體和艾爾‧格瑞科的延長四
肢；也可了解許多現代作品。

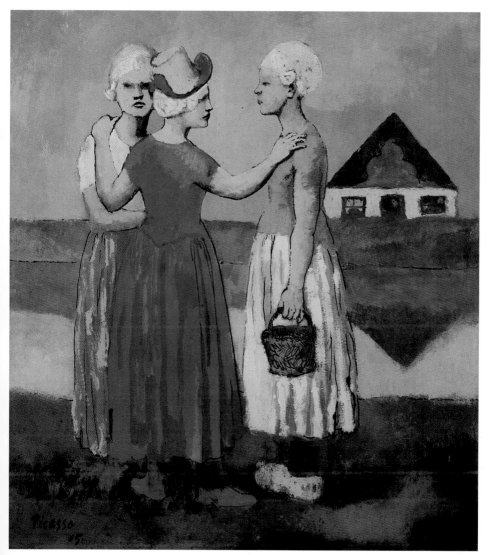

三個荷蘭女子　1905年　油畫　國立巴黎現代美術館藏

表現主義時期(Expressionistic Period)

　　到一九三五年為止，這種變形的作品多半是形相上的玩索，不太著重性靈的表現，也就是說，技巧雖是主觀的，題材卻是客觀的。到了第二次大戰前數年，由於希特勒之迫害

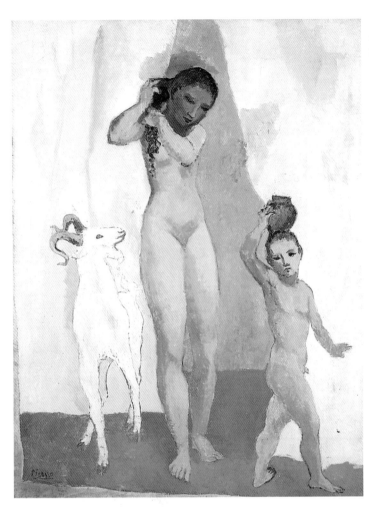

山羊與少女　1906年
油畫畫布　139×102cm
巴恩斯收藏館藏

自由與祖國之水深火熱，畢卡索的人道精神在他的作品中昂
首反抗了。牛，面目猙獰，頭角崢嶸，且具人體的雄性怪
獸，開始出現在他的畫中。它代表法西斯和納粹，也廣泛地
象徵一切暴力與集權，正如馬是象徵弱小的民族。這些觀念
來自西班牙的民俗與克里特島的神話。畢卡索稱牛爲「密諾
托爾」（Minotaur，半人半牛之妖獸，後爲西息厄斯所
除），而題其畫爲〈盲目的密諾托爾〉，〈密諾托爾曳垂死之

青年人　1906年
油畫畫布
157×117cm
巴黎橘園美術館藏

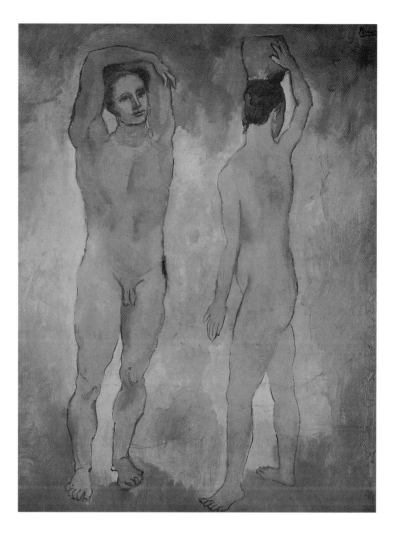

圖見245頁

馬〉、〈鬥牛〉等。在一九三五年的〈鬥牛〉（Minotauro-
machie）一圖中，鬥牛士反爲牛所乘，所持之劍爲牛所倒
握，指向馬首，耶穌則攀梯而逃，而和平之少女則伏樓窗上
作壁上觀。

圖見184、185頁

　　可是這一時期的代表作仍數一九三七年的巨幅油畫〈格
爾尼卡〉（Guernica）。格爾尼卡原爲西班牙巴斯克（Bas-
que）省之一小鎮。一九三七年，納粹黨人爲了試驗新製的

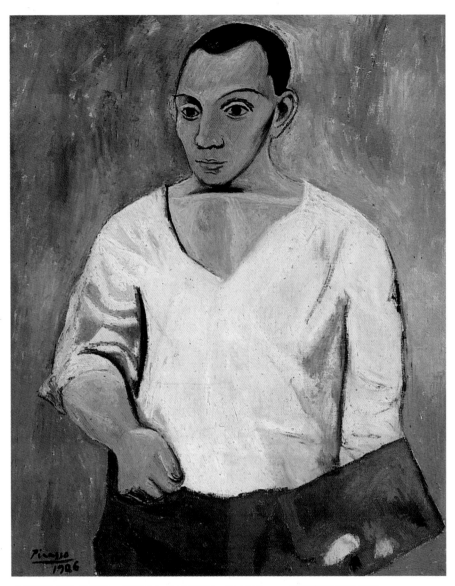

拿著調色板的自畫像　1906年　油畫畫布　92×73cm　美國費城美術館藏

拿著一籃花的年輕女子
1905年　油畫畫布
152×65cm
紐約大衛・洛克菲勒藏

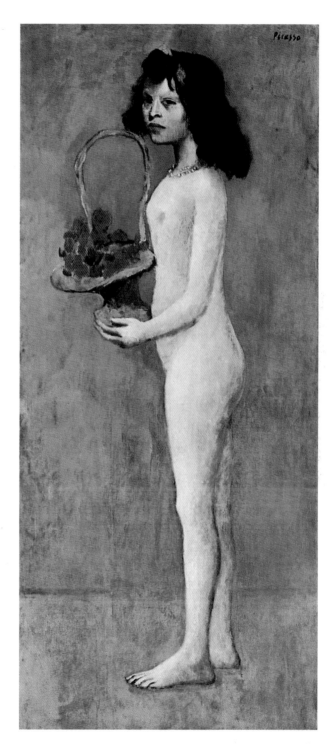

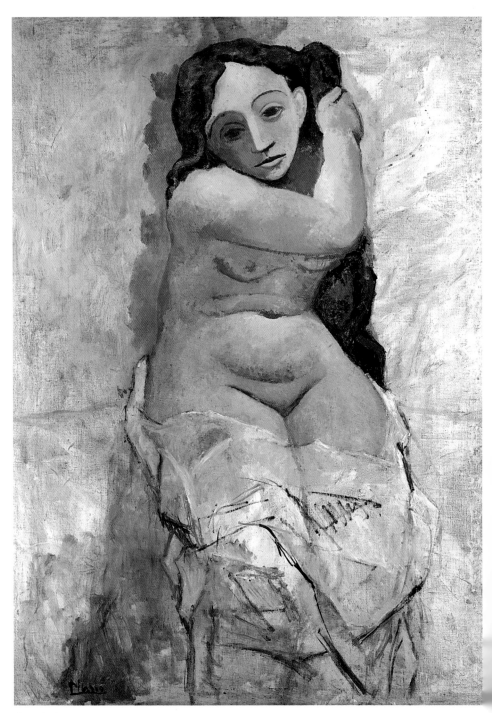

整理頭髮的婦人　1906年　油畫畫布　126×90.8cm　私人收藏

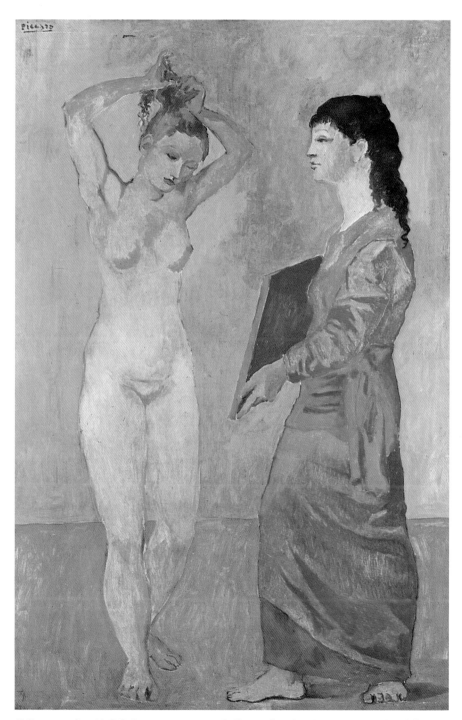

梳妝　1906年　油畫畫布　151×99cm　紐約州水牛城奧布萊特‧諾克士美術館藏

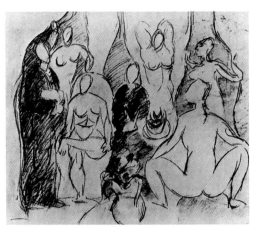

〈亞維濃的姑娘〉草圖三張

亞維濃的姑娘　1907年　油畫畫布
243.9×233.7cm　紐約現代美術館藏（右圖）

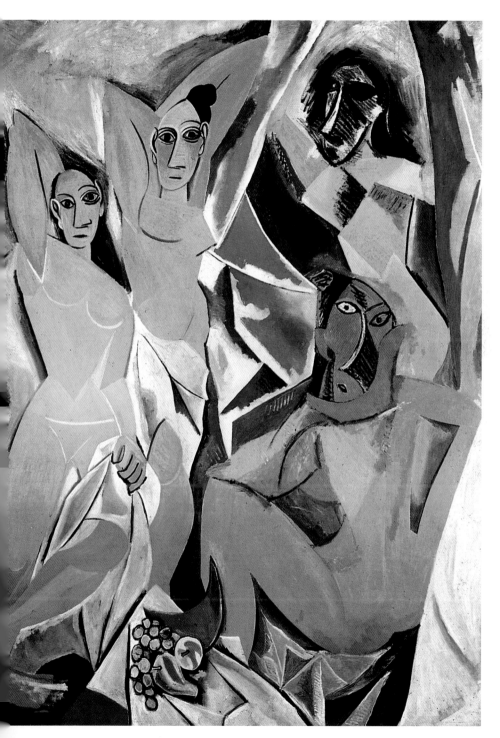

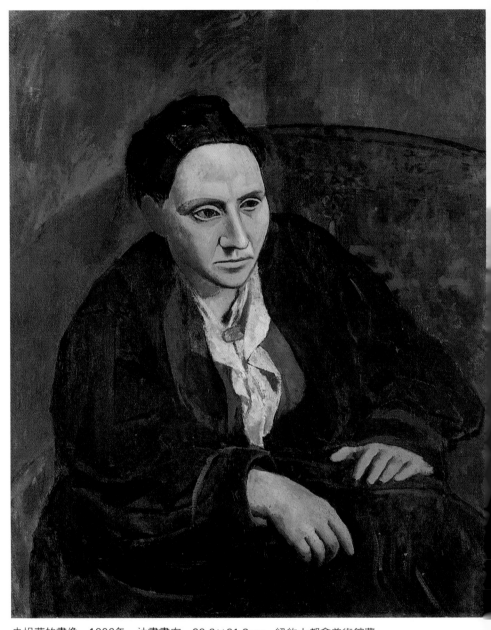

史坦茵的畫像　1906年　油畫畫布　99.6×81.3cm　紐約大都會美術館藏
二位裸女　1906年　油畫畫布　151.3×93cm　紐約現代美術館藏　（右頁圖）

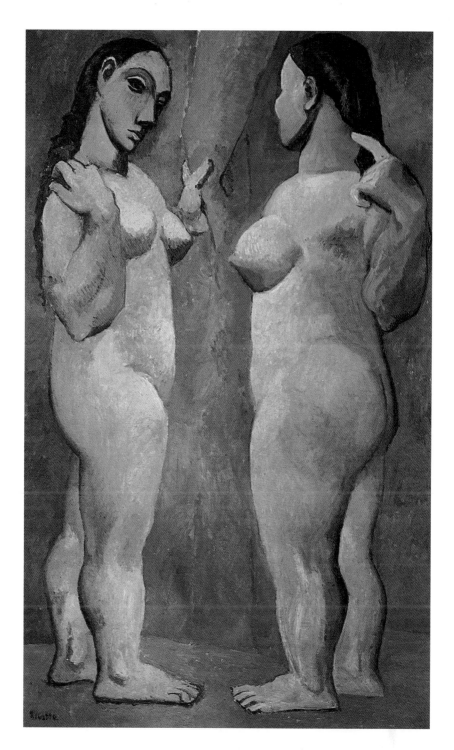

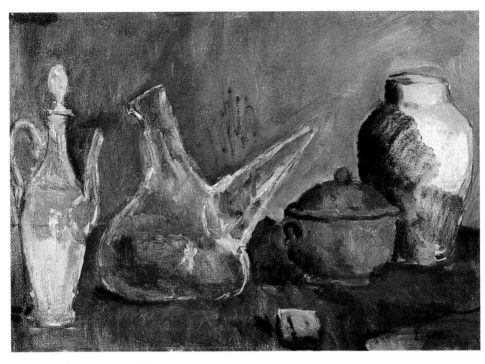

玻璃器皿　1906年　油畫畫布
38.5×56cm　聖彼得堡艾米塔吉博物館藏
（上圖）

裸體的年輕男子　1906年　蛋彩畫紙板
67.5×52cm　蘇菲亞藝術中心藏
（左圖）

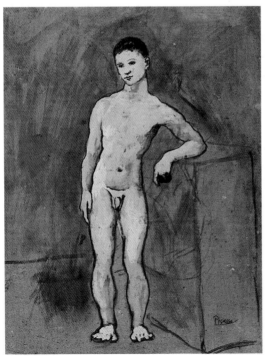

構成－農夫　1906年　油畫畫布
220×131cm　巴恩斯收藏館藏　（右頁圖）

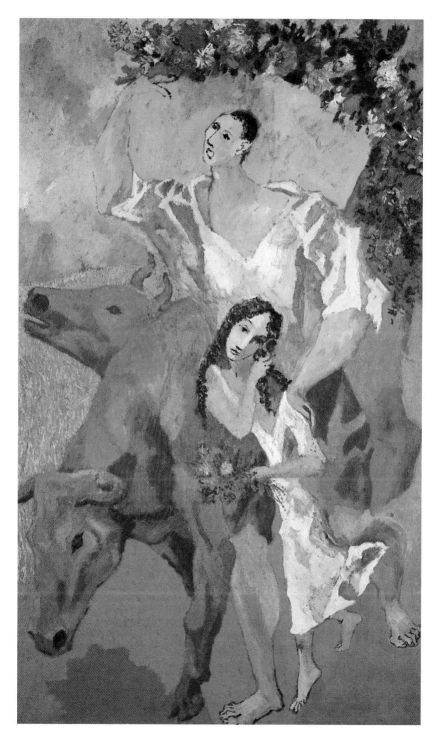

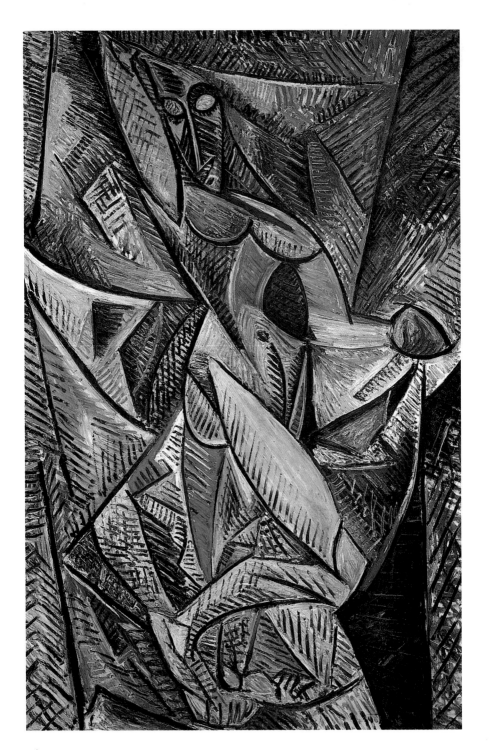

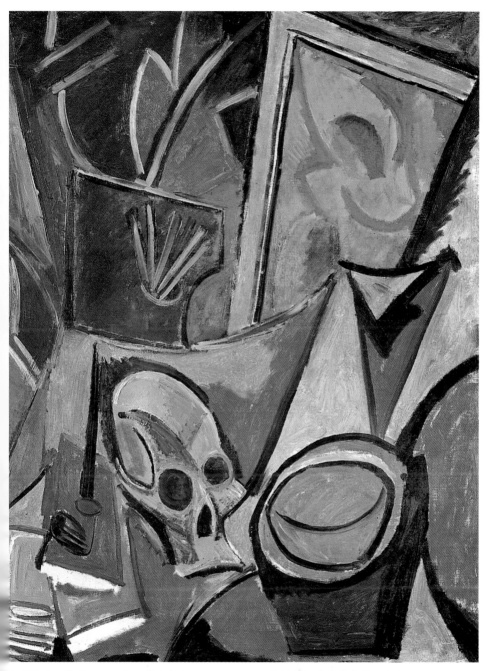

有骷髏頭的構成　1907年　油畫畫布　116×89cm　聖彼得堡艾米塔吉博物館藏

薄紗之舞　1907年　油畫畫布　150×100cm　聖彼得堡艾米塔吉博物館藏　（左頁圖）

炸彈在爆炸與燃燒兩方面的威力，竟選了四月廿六日，格爾
尼卡鎮的趕集之日，向不設防的無辜市民，猝施轟襲。這幕
悲劇延續了三小時半，一共屠殺了兩千人民，旋即轟動歐洲
各國。這時國際商展即將在巴黎舉行，西班牙政府敦請畢卡
索爲展覽會場的西班牙館作一幅巨構。憤怒而愛國的畫家立
即決定用這幕悲劇作他的主題，整個五月間，他以全副精力
從事這偉大的創作。在他終於完成那幅一四〇吋乘三一二吋
的巨畫之前，他曾用鉛筆，鋼筆，粉筆作過無數草稿，並試

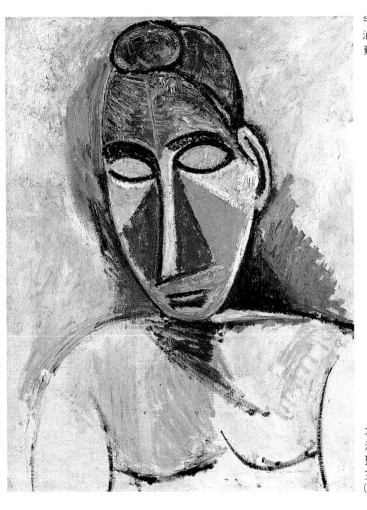

半身裸女　1907年
油畫畫布　61×47cm
蘇菲亞藝術中心藏

友情　1907～1908年
油畫畫布 152×101cm
聖彼得堡
艾米塔吉博物館藏
（右頁圖）

過多幅單色油畫及水墨畫。可見〈格爾尼卡〉雖是傑作，卻非
天才橫溢的即席揮毫，而是懸樑刺股的辛苦奮鬥。構圖屢經
修改：例如原是掮地待斃的馬，在定稿中卻引頸昂首，作臨
終之悲嘶；原是居中伏地而一手指天的戰士，後來卻移向左
端，仰天而呼。既完成的〈格爾尼卡〉有兩人高，四人長，純
以黑白對照而疊以淺青及淡灰；人與獸，母與子，臉與四
肢，都在一陣猝臨的混亂和尖銳的痛苦中扭曲著，分割著，
嘷號著。格爾尼卡的個別苦難成爲全人類的大悲劇，畢卡索

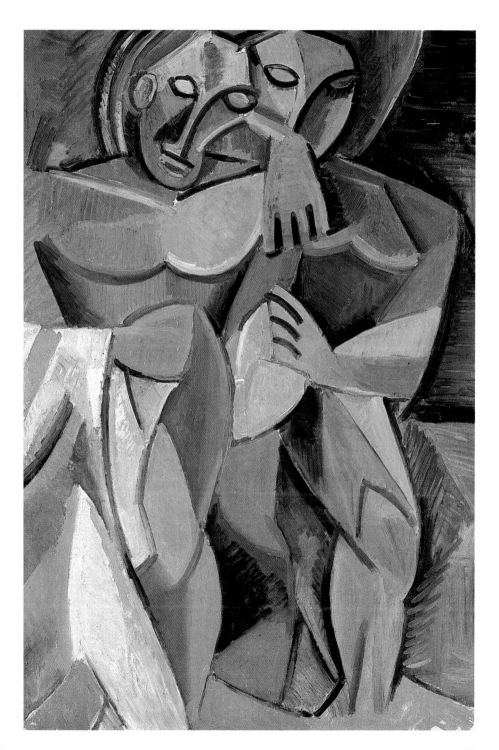

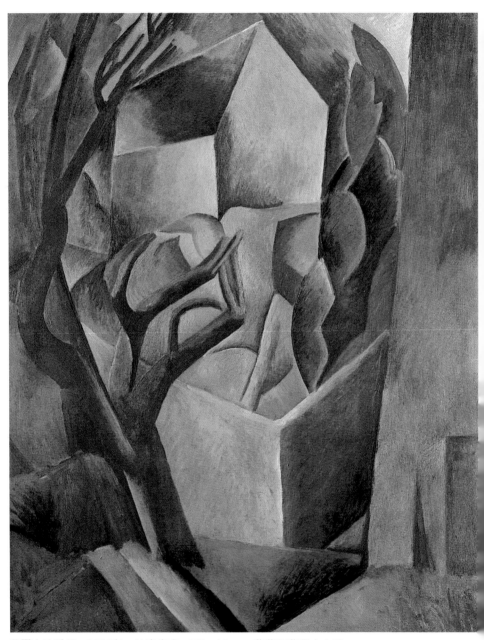

花園中的房屋　1908年　油畫畫布　55×46cm　蘇菲亞藝術中心藏

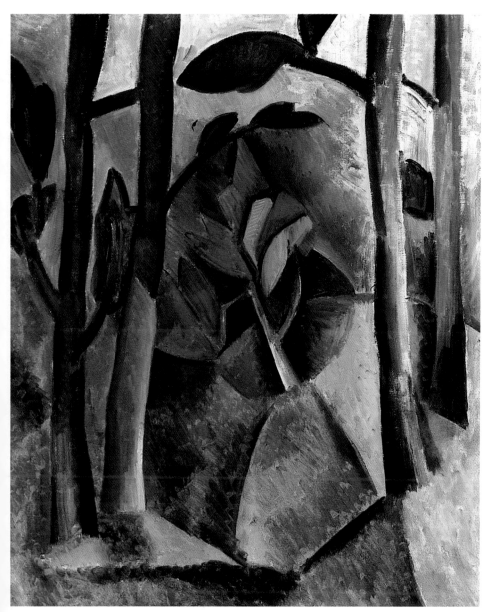

林間的路　1908年　油畫畫布　73×60cm　私人收藏

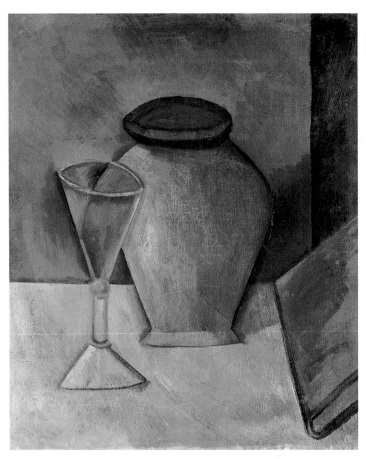

缶、酒杯與書　1908年
油畫畫布　55×46cm
蘇菲亞藝術中心藏

在一個瞬間的戲劇性高潮之中，攫住了恐怖和絕望的全部意
義。吸住觀眾的，不是哥雅或德拉克洛瓦筆下歷史上某戰役
的場面，而是本質上的戰爭感覺，以及獨創的充溢著表現力
的幾何構圖。

　　第二次大戰期間，畢卡索留居巴黎。他的名字，在希特
勒指為低級藝術家的名單中，是第一位。德國佔領軍總部不
准公開展覽他的作品，可是由於他的名氣太大，德軍始終不
敢去干擾他。某些高級德軍將領甚至偷著去畫室拜訪他，而
他呢，每人都贈以一張〈格爾尼卡〉的明信片。據說某次希特

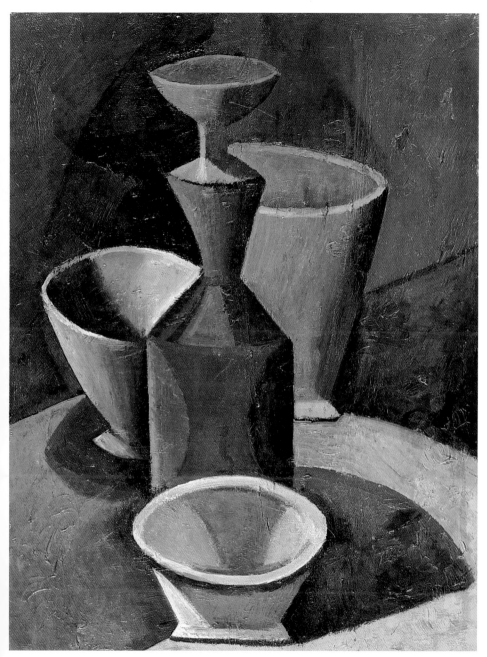

壺與碗　1908年　油畫紙板　66×50.5cm　蘇菲亞藝術中心藏

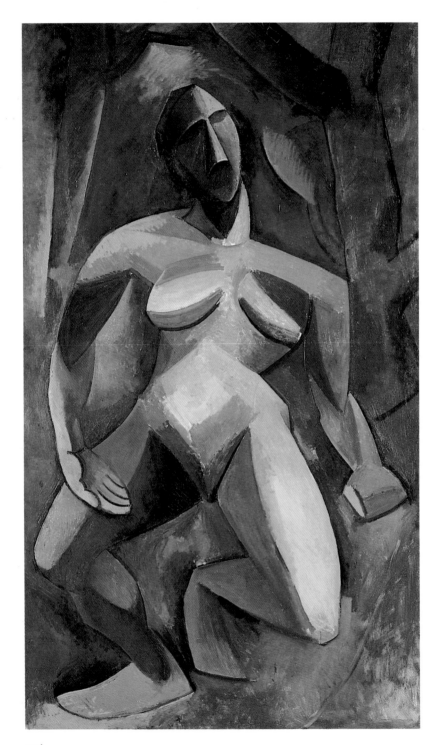

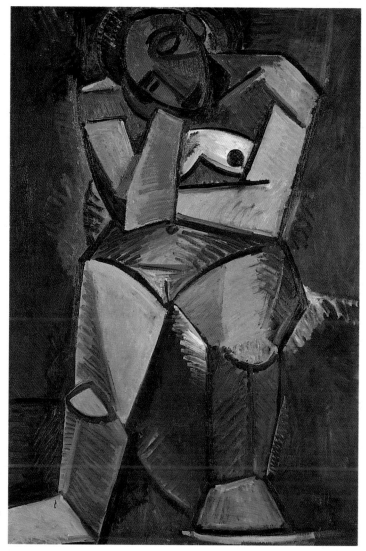

坐著的女人　1908年
油畫畫布　150×99cm
蘇菲亞藝術中心藏

風景中的裸女，
森林女神　1908年
油畫畫布　185×108cm
蘇菲亞藝術中心藏
（左頁圖）

勒駐巴黎的心腹亞貝慈（Otto Abetz）去看他，說願意爲他
解決食品和燃料的問題，爲畢卡索所拒。臨行亞貝慈看到一
張〈格爾尼卡〉的照片，說道：「啊，這是你作的嗎，畢卡索
先生？」「不，這是你們做的。」畢卡索答道。

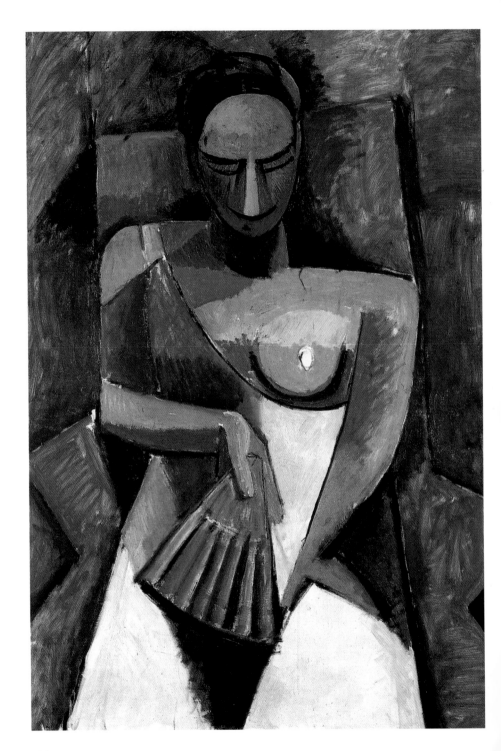

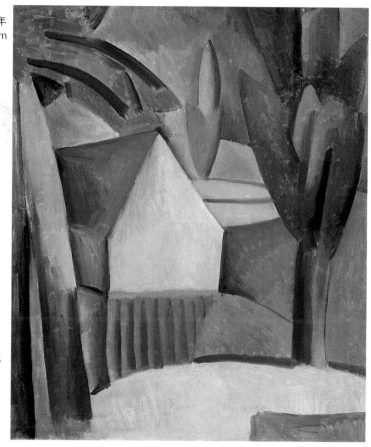

花園中的房屋
（林間的路） 1908年
油畫畫布 73×60cm
聖彼得堡
艾米塔吉博物館藏

持扇的婦人 1908年
油畫畫布
150×100cm
聖彼得堡
艾米塔吉博物館藏
（左頁圖）

田園時期（Pastoral Period）

　　一九四八年，大戰業已結束，畢卡索遷居法國南部地中
海岸的瓦洛里（Vallauris）及安蒂布（Antibes）。這時他
享受著平靜美滿的家庭生活，一方面年居古稀，一方面受到
晴爽迷人的地中海的感召，他的藝術進入了一個安詳、和
諧，且帶點詩意與幽默的新古典時期。像晚年的莎士比亞一
樣，他的胸襟變得寧靜，廣闊，具有溫和的喜悅和淡淡的好
奇。希臘神話的題材──半人半馬獸，半人半羊神，女神等
等，構成了抒情的田園趣味。同時一些小動物，如貓頭鷹、

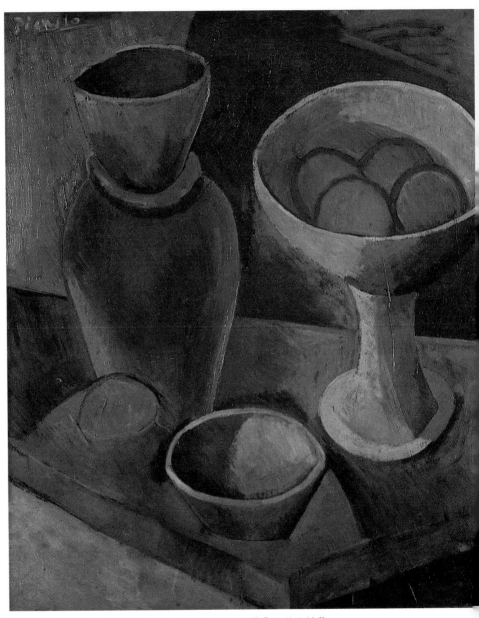

碗與壺　1908年　油畫畫布　81.9×65.7cm　美國費城美術館藏

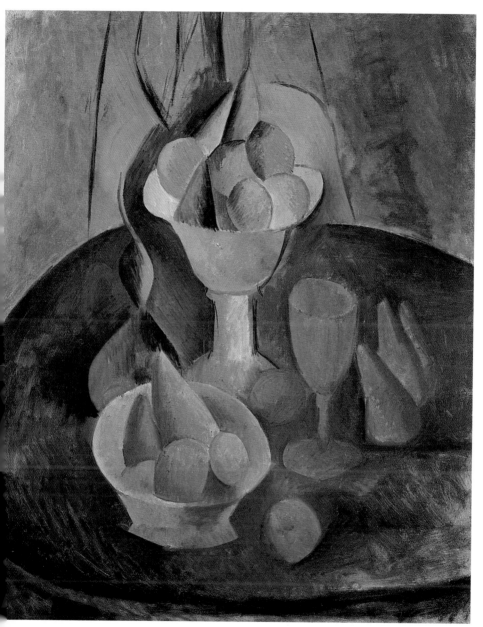

水果盤與酒杯　1908～1909年　油畫畫布　92×72.5cm　蘇菲亞藝術中心藏

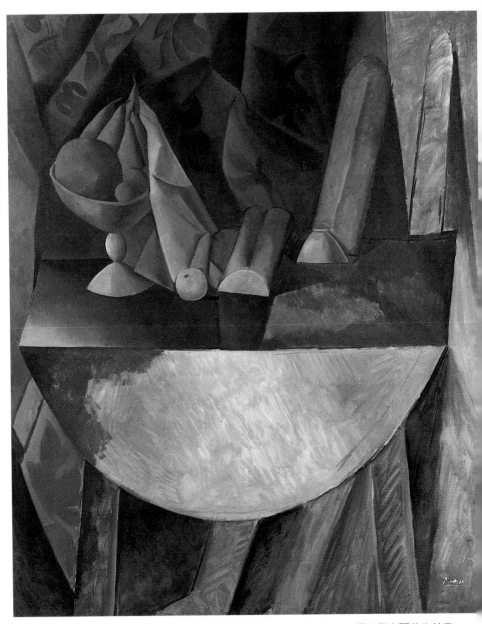

桌上的麵包與水果盤　1908～1909年　油畫畫布　164×132.5cm　瑞士巴塞爾美術館藏

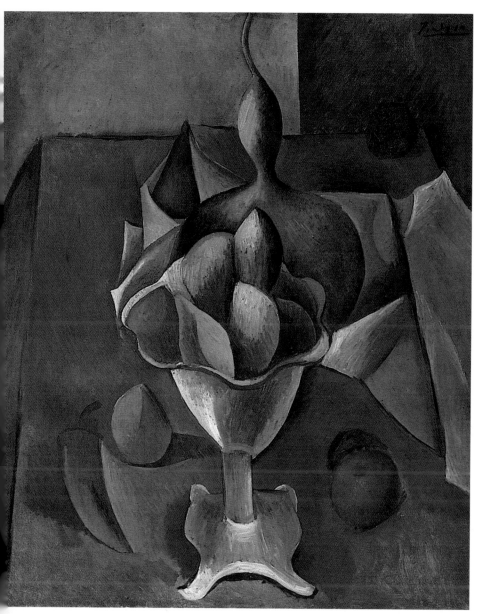

果盤　1908～1909年　油畫畫布　74.3×61cm　紐約現代美術館藏

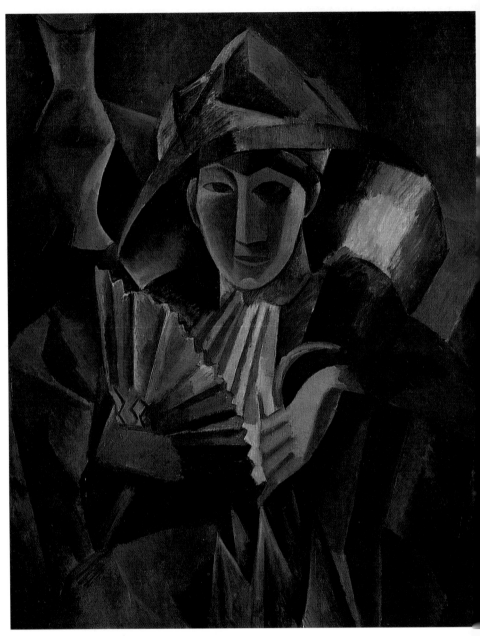

持扇的女子　1909年　油畫畫布　100×81cm　莫斯科普希金美術館藏

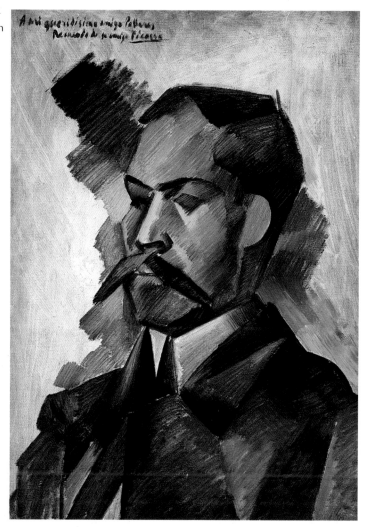

蟾蜍、白鴿、山羊等，也成為他表現幽默感的對象。對於畢
卡索，貓頭鷹是古老的象徵，一九五二年，他曾以貓頭鷹的
形象，作了一幅巴爾扎克的石版畫像。此外，他更不斷以自
己的妻子和兒女為模特兒，畫了不少複象，可是變形的程度

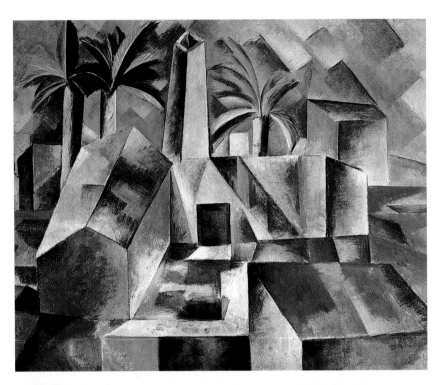

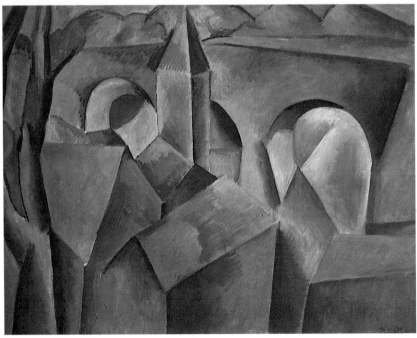

114

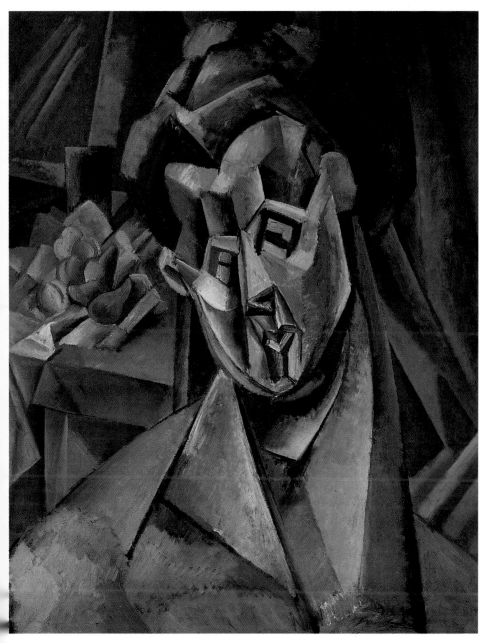

女人與梨　1909年　油畫畫布　92×73cm　私人收藏

奧達・艾布羅的工廠　1909年　油畫　53×60cm　聖彼得堡艾米塔吉博物館藏　（左頁上圖）
有橋的風景　1909年　油畫畫布　81×100cm　布拉格國家畫廊藏　（左頁下圖）

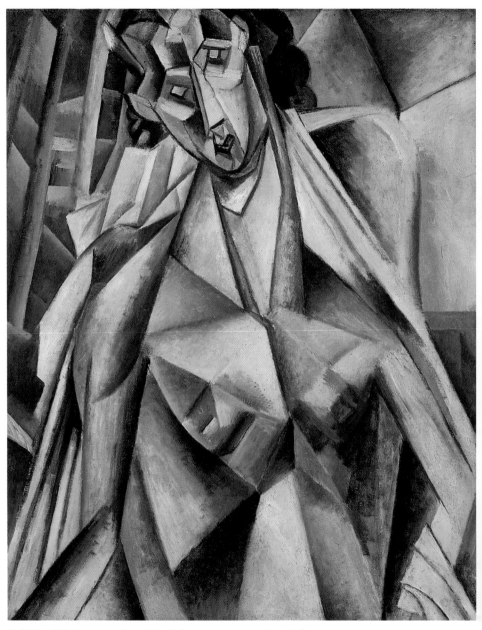

安樂椅上的裸女　1909年　油畫畫布　92×73cm　私人收藏

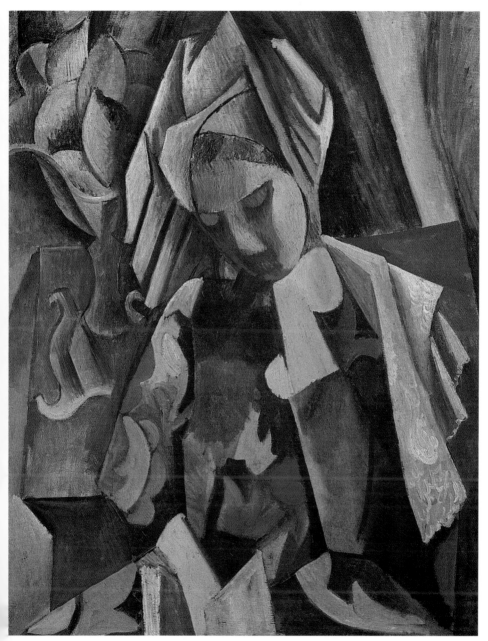

伊莎波女王　1909年　油畫畫布　92×73cm　莫斯科普希金美術館藏

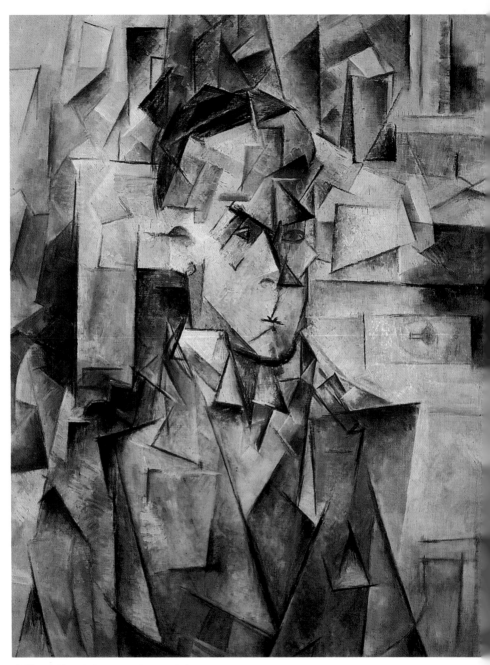

韋漢・烏德的畫像　1910年　油畫畫布　81×60cm　私人收藏

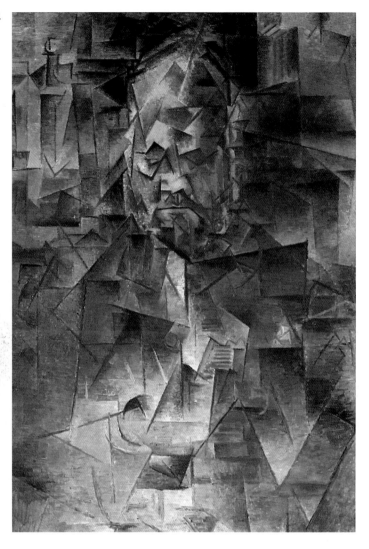

伏拉德的畫像　1910年
油畫畫布　92×65cm
莫斯科普希金美術館藏

已較以前的「怪誕時期」爲緩和。總之這是他的田園時期，
早期的妖怪即使出現在他的畫面，也只像是經過催眠作用，
莫可施其邪惡，而聽命於普洛斯佩羅（Prospero）的魔杖
了。一種自給自足，一種可以臥憩的秋季情懷，籠罩著一
切。曾經是強烈地戲劇的（dramatic），鬆弛爲飄逸地抒情
的（lyrical）了。瓦洛里原是康城（Cannes）附近一個製陶

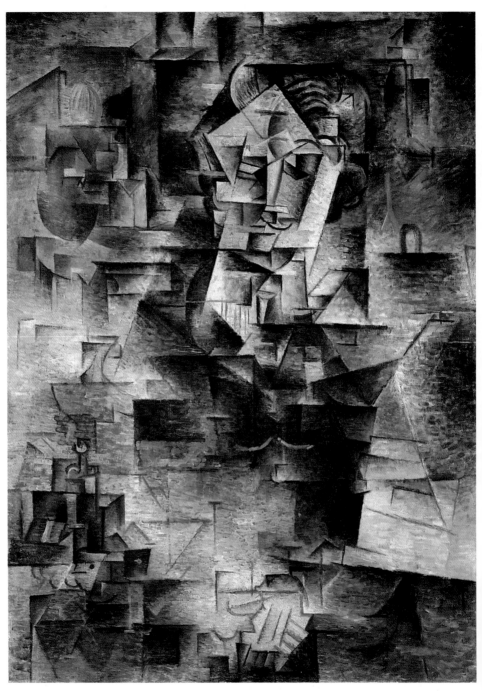

丹尼爾—亨利・卡恩威勒的畫像　1910年　油畫畫布　100.6×72.8cm　芝加哥藝術協會藏
彈吉他的女子　1911～1912年　油畫畫布　100×65.4cm　紐約現代美術館藏 （右頁圖）

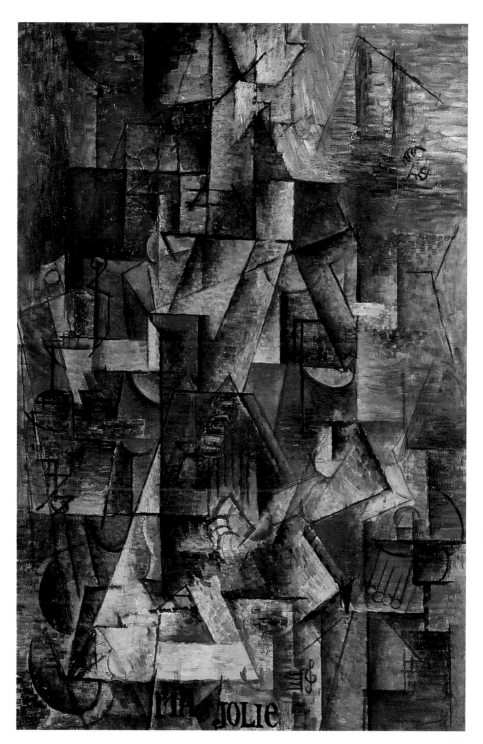

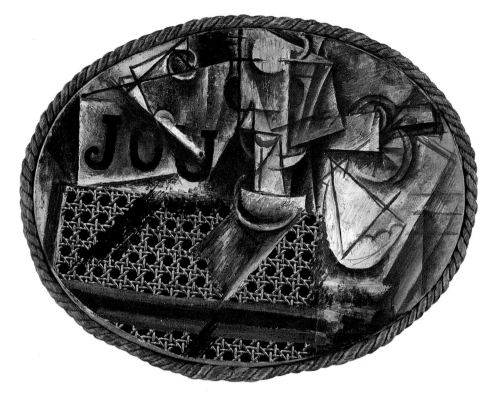

有籐椅的靜物　1912年　油畫畫布　29×37cm　巴黎畢卡索美術館藏

的小鎮。畢卡索來後，一面向匠人學習，一面加以藝術的改
進，竟使該鎮成為一個異常興盛的陶器中心。

　　以上便是這位現代藝術大師一生創造的大致過程。這種
分期諒必不為畢卡索所承認。其實這樣分法簡直是抽刀斷
水，武斷而籠統，但是卻便於一般觀眾的了解與指認。畢卡
索的創作論是多元的，他的風格層出不窮，且穿插而交疊，
並不統一，連貫。畢卡索不像康丁斯基或克利那麼愛發議
論，可是從他極少數的自白觀之，他是主張兼容並包，熔古
今於一爐的。他說：「就我而言，藝術之中無所謂過去或是
未來。如果一件藝術品不能經常生存於現在，則它完全不值

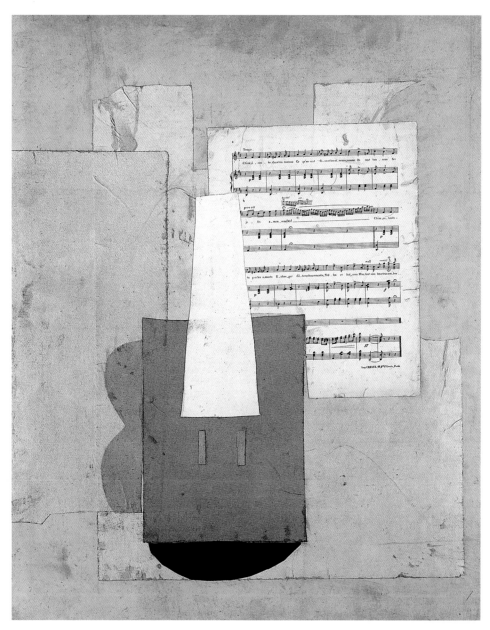

小提琴與樂譜　1912年　貼裱畫　78×63.5cm　巴黎畢卡索美術館藏

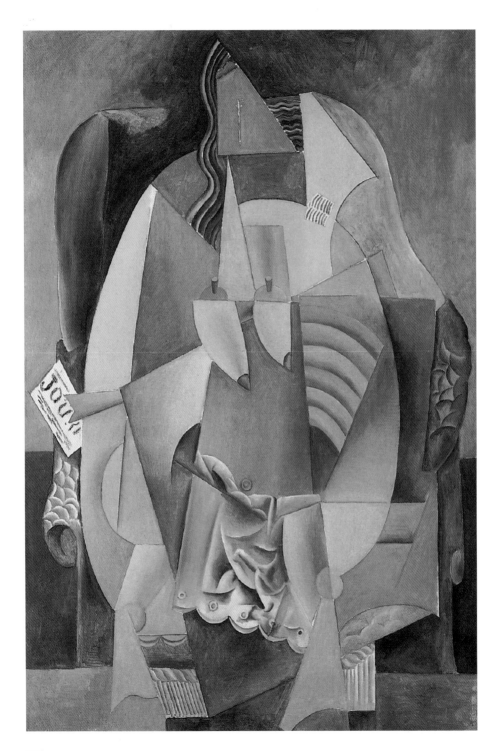

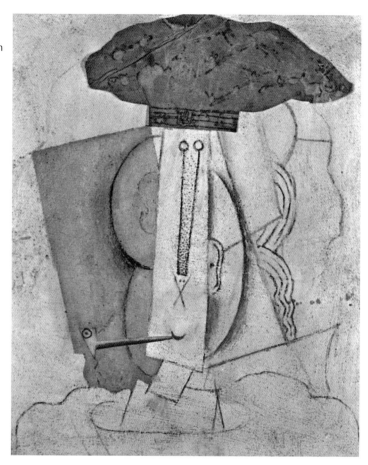

安樂椅中的女人
1913年　油畫畫布
148×99cm
莎莉・更茲收藏
（左頁圖）

得考慮。希臘人、埃及人，以及前代的大畫家們的藝術，並不是過去的藝術；也許它在今日遠比往昔更有生命。」而畢卡索自己呢，更是一個「神竊」（master thief）。任何時代，任何派別的名畫，經他那出神入化的點金術一施，均能脫胎易骨，變成他自己的產品，他曾經就浪漫派大師德拉克洛瓦的〈阿爾及爾的婦人〉作了十四幅不同風格的戲擬。即使如此繁加分期，往往在一期之內，他仍進行數種風格，尤其是他「綜合的立體主義」時期的風格，幾乎一直延續到最後的創作。

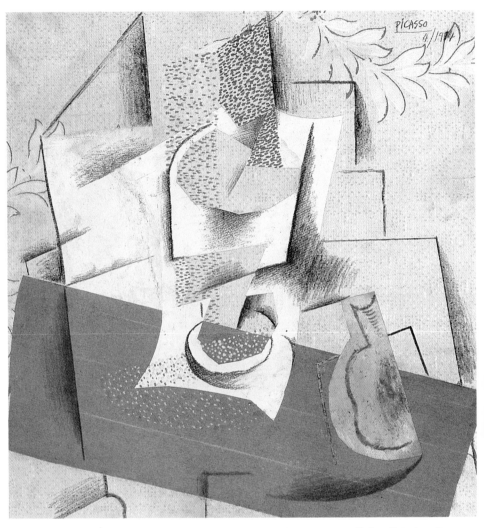

桌上的酒杯與梨子切片　1914年　膠彩、鉛筆、貼裱畫　35×32cm　蘇菲亞藝術中心藏

　　一八八一年十月廿五日，畢卡索誕生於西班牙南部地中
海岸的小鎮馬拉加（Malaga）。他的母親叫瑪麗亞・畢卡
索（Maria Picasso），父親叫賀綏・路易斯・布拉斯科
（José Ruiz Blasco），是一位藝術教員；畢卡索的西班牙
名則爲 Pablo Ruiz Picasso，以父名爲中名，而從母姓。畢

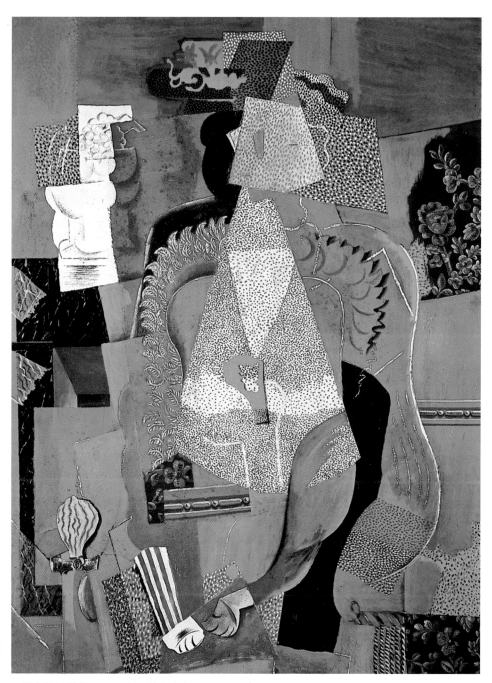

一個女孩的畫像　1914年　油畫畫布　130×96.5cm　巴黎龐畢度藝術文化中心藏

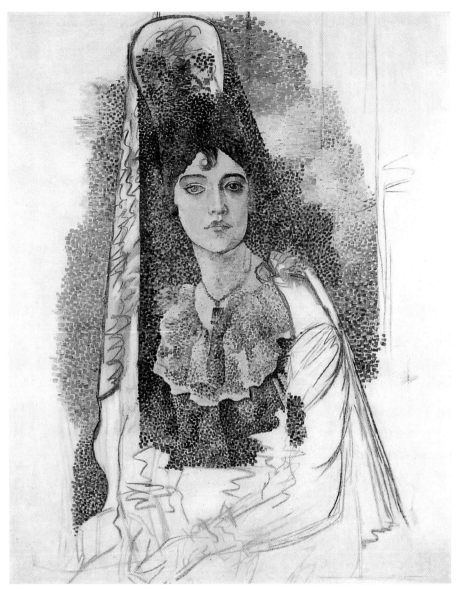

著西班牙裝的女人　1917年　油畫畫布　116×89cm　巴塞隆納畢卡索美術館藏

卡索的重要性，一直維持到晚年。

　　對於許多批評家而言，即使是晚年他仍是最現代的畫
家。現代畫已經進入抽象主義的階段，然而具象的或半具象

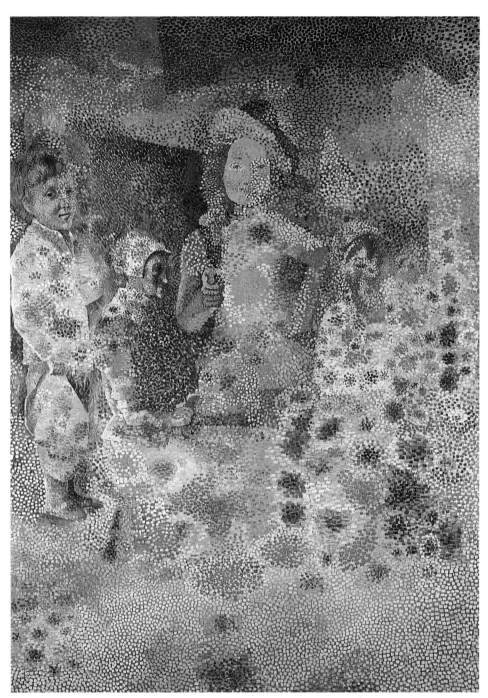

農家的餐會　1917～1918年　油畫畫布　164×118cm　巴黎畢卡索美術館藏

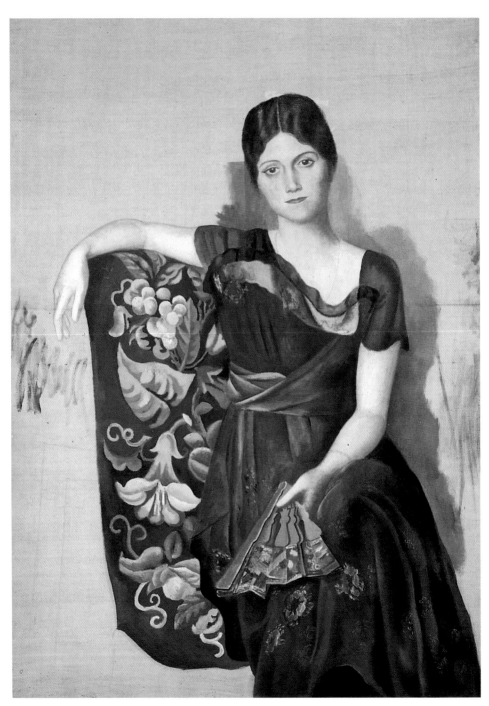

安樂椅上的奧爾嘉　1917年　油畫畫布　130×88cm　巴黎畢卡索美術館藏

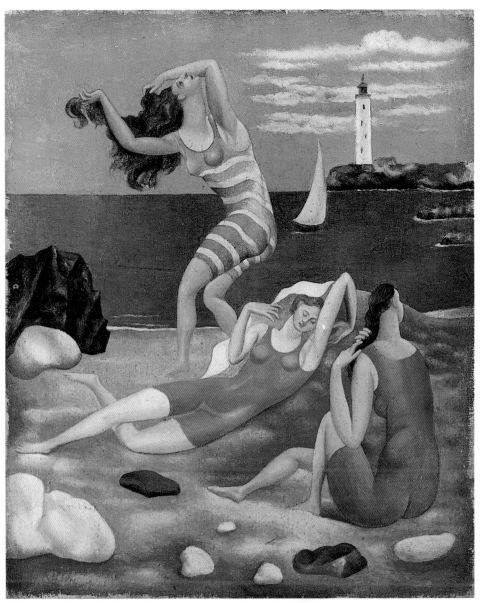

浴女們　1918年　油畫畫布　27×22cm　巴黎畢卡索美術館藏

的作品並不因此喪失其價值。阿爾普和克利，兩位抽象畫
家，曾自稱一切抽象均取法乎自然。不錯，畢卡索似乎始終

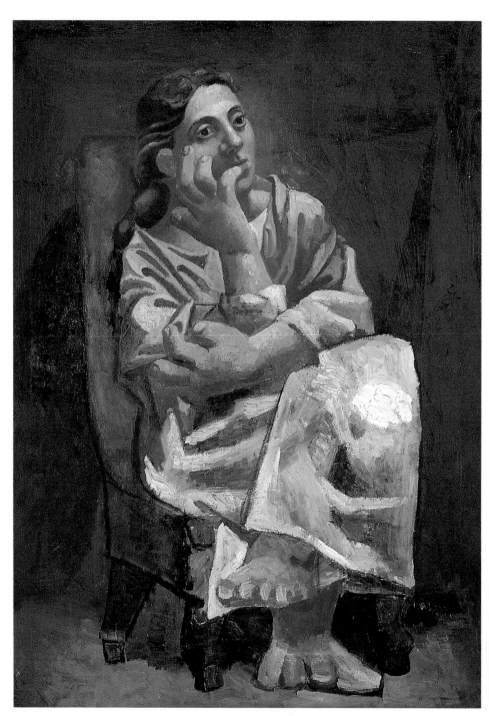

坐著的女子　1920年　油畫畫布　92×65cm　巴黎畢卡索美術館藏

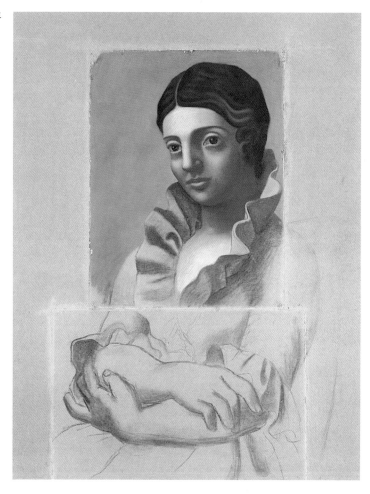

奧爾嘉的畫像 1921年
粉彩、炭筆畫畫紙
127×96.5cm
巴黎畢卡索美術館藏

未曾參加或吸收抽象的表現主義，然而沒有立體主義爲前
導，抽象主義是不可能產生的，而畢卡索也曾作過純抽象的
構圖，例如遠在一九二六年他爲巴爾扎克的《無名的傑作》
（ Le Chef d'oeuvre inconnu ）所作的插圖，便是形而上的
有趣表現。什麼派別能夠逃過畢卡索的領域呢？上承希臘羅
馬的人文主義，地中海沿岸的各種文化，甚至野蠻民族的原
始藝術，下啓立體主義以降的一切支流，畢卡索表現其巴洛
克的氣質於立體手法的變化之中。現代藝術之中，找不出任

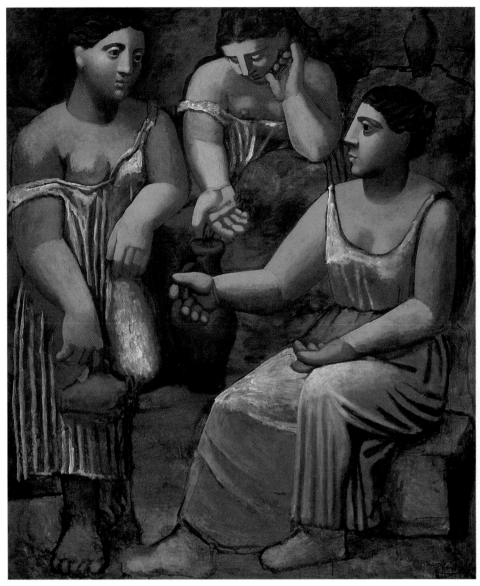

泉邊的三個女子　1921年　油畫畫布　203.9×174cm　紐約現代美術館藏

何人可以和他相比，也許我們要回到米蓋朗基羅和達文西的
時代，才能發現同類的巨人。

（一九六一年寫於台北。一九九六年八月修訂於高雄。）

大浴女
1921～1922年
油畫畫布
182×101.5cm
巴黎橘園美術館藏

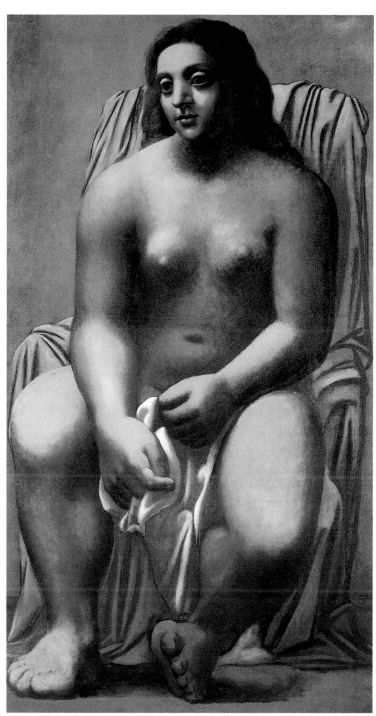

畢卡索的眼睛

　　欲了解某位藝術家，只探討他的部分作品，很容易引起誤解。想要了解畢卡索，他在油畫、素描和雕塑中賦予眼睛的力量，是個重要關鍵。我們發現，畢卡索以各種手法強調的這個臉面部位，是他所有寬廣、多變作品的重點，也是我們不由自主被吸引去注意的焦點。

　　攝影術發明以後，肖像畫式微，致力於人類面部表情或頭像畫的畫家銳減；如今，只剩下一兩位重要畫家不自我設限，繼續探究這個重要的人生奇景。儘管人像或圖像藝術已非主流，畢卡索仍對臉部表情所提供的奇妙感受一往情深，尤其是那能夠發揮至極致的臉部器官，眼睛。

　　眼睛是平凡，還是了不起，端視我們如何運用。棄而不用，它就只不過是提供我們生活所需最低資訊的方便工具。我們對生活的要求愈少，眼睛就愈暗淡。接收不到訊息，眼睛因缺乏活力而顯得呆滯，最後，若不是生理上的目盲，心理上也將全盲。

　　反之，眼睛將會愈加重要，並發揮其雙重角色的作用。它是窗，經由這窗，我們得以了解身邊的各種事物和信號，以便快速而有效的與人溝通。同樣的，畫家也扮演著這種雙重角色：他不僅看別人的臉，洞察對方的眼睛，他也開了他

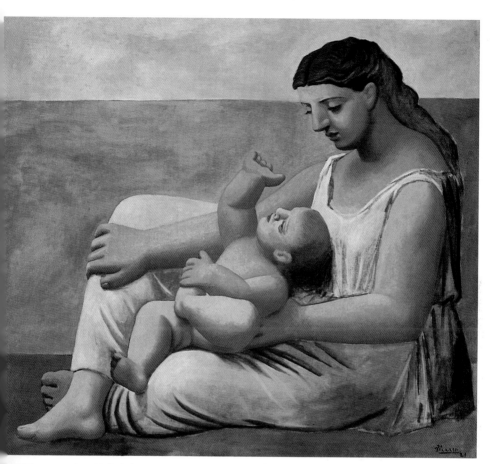

母與子　1921年　油畫畫布　143.5×162.6cm　芝加哥藝術協會藏

們的眼，活化了他們的感受力，讓他們更準確的感知所見。他是一位能夠教導別人觀察的觀看者。

　　由於他的作品的影響，以及多變的特色，給二十世紀的藝術帶來了偉大的視覺革命，畢卡索因而聲名大譟。在其漫長的歲月和多變的驚世之作裡，眼睛對他來說不僅是觀察、吸引他作畫的最熱中題材；就連他自己黝黑而深邃的眼睛，多年來亦故事不斷。早年在巴黎，他眼中燃燒的熾熱火苗，蠱惑了不少詩人朋友。葛楚德·史坦茵說，她相信他有透視

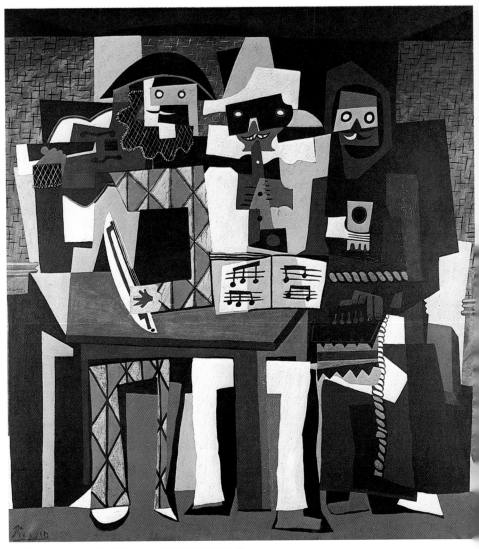

三樂師　1921年　油畫畫布　美國費城美術館藏

一切的能力；她的兄弟李奧，蒐集珍本書，曾對畢卡索說，
不敢借他看這些書，怕他的眼睛會將書頁燒出洞來。

畢卡索對人臉部表情的敏銳洞察力，促使他檢視自己。
年輕時代的許多素描和油畫，顯示他非常熟悉自己的外貌，

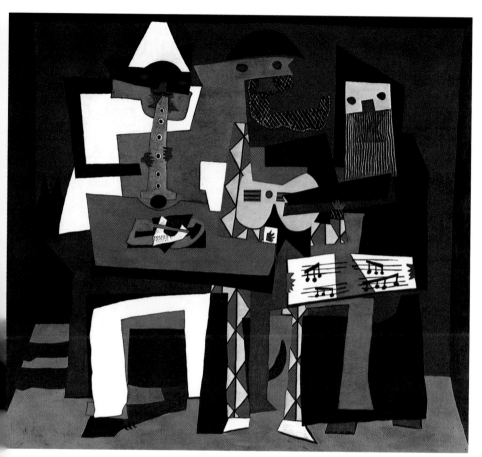

三樂師　1921年　油畫畫布　200.7×222.9cm　紐約現代美術館藏

圖見 27 頁

圖見 9 頁

他經常以各種角度強調自己那雙大而敏銳黝黑的眼睛，用驚奇和懷疑的眼光看這個世界。一九〇一年在巴黎畫的一幅自畫像，他失魂落魄而饑渴的瞪視著前方，描繪出他當時生活的艱辛與困頓。六年後，一九〇七年的另一幅自畫像，眼神就和前述那種頹廢式的憂鬱大不相同，在這幅畫裡，他又張著大大的眼睛，目光犀利的看著我們，凝視中充滿了無盡的幻想。它們既是光源又是遮光器，這提醒我們，和上帝創造天地的第一個步驟「要有光！」有巧合之處，那個命令一定

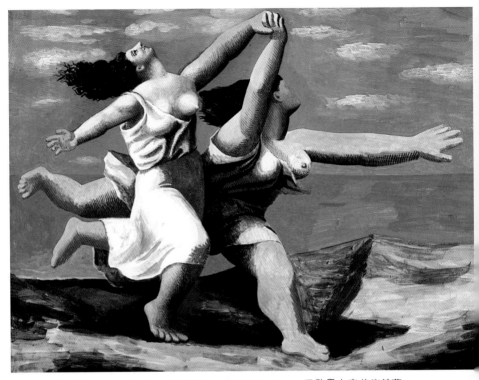

海濱奔跑的兩個女人　1922年　油畫畫布　32.5×41.1cm　巴黎畢卡索美術館藏

是「要有眼睛！」。

　　我們都知道，眼睛本身的光學結構、生理功能和迷人的外觀，爲達成理解的初步工具，畢卡索體認此點並以令人張惶失措的方式表達出來。許多年前，他說了一個著名的，出人意表，似非而是的看法，他說：「畫家，該讓自己的眼睛像脫離樊籠的金翅雀那樣，離開了籠子，鳴聲才好聽。」與視覺相對的目盲，始終是他極感興趣的題材。年輕時期在巴塞隆納街頭看到瞎眼乞丐，不僅驚駭於他們命中注定的黑暗世界，也喚醒他對存在於眼睛無用的另一個世界的想法，一個完全隔離卻能接收強烈刺激的想像世界。第三隻眼睛的加

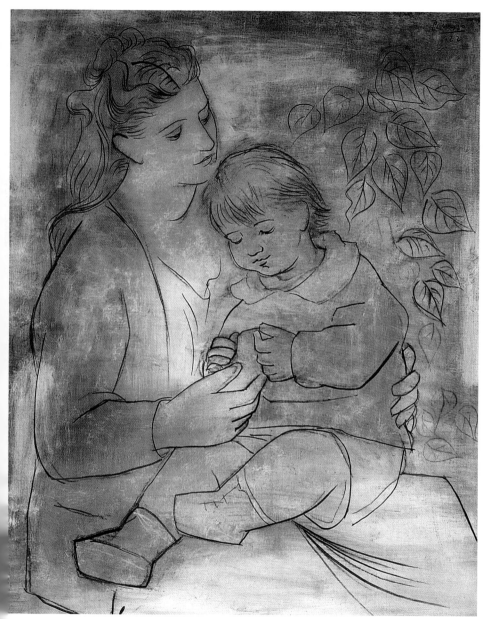

母與子　1922年　油畫畫布　　100×81cm　美國巴爾的摩美術館藏

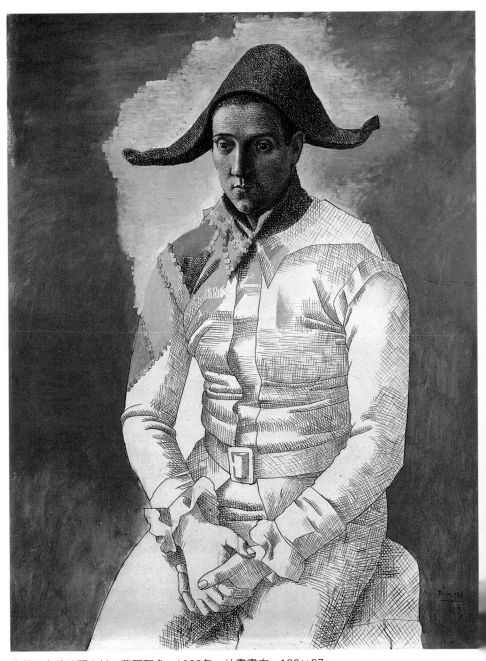

像個丑角般的賈山托・薩爾瓦多　1923年　油畫畫布　130×97cm
巴黎龐畢度國家藝術文化中心藏

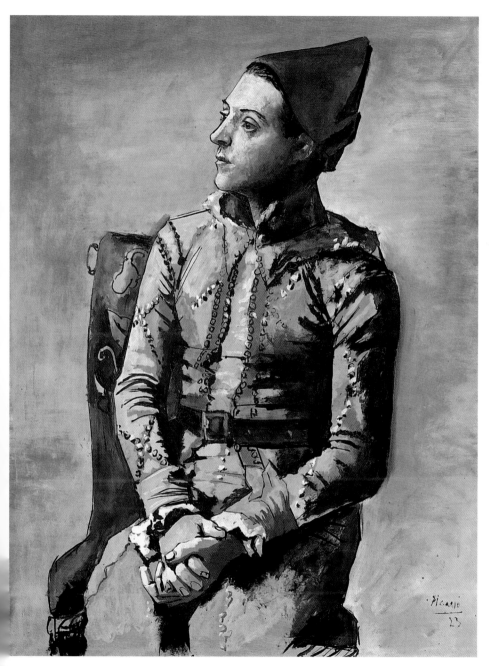

像個丑角般的賈山托・薩爾瓦多　1923年　蛋彩畫畫布　130.5×97cm　瑞士巴塞爾美術藏

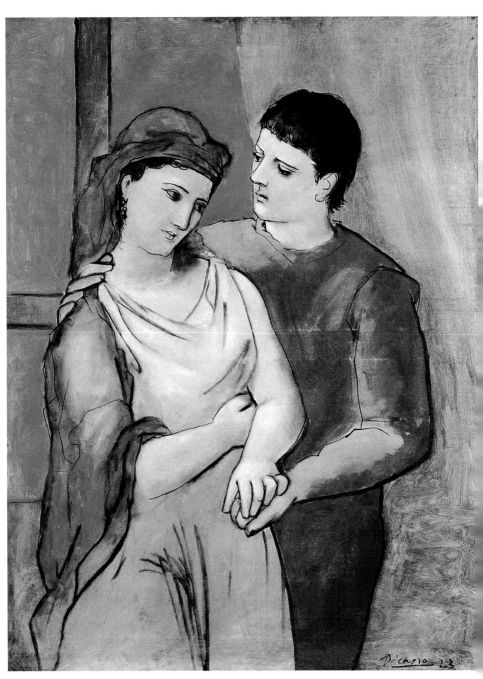

戀人　1923年　油畫畫布　130×97cm　華盛頓國家畫廊藏

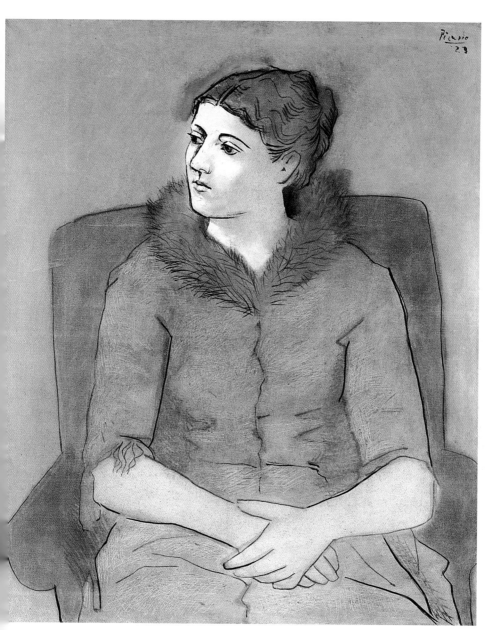

奧爾嘉的畫像　1923年　油畫畫布　101×82cm　華盛頓國家畫廊藏

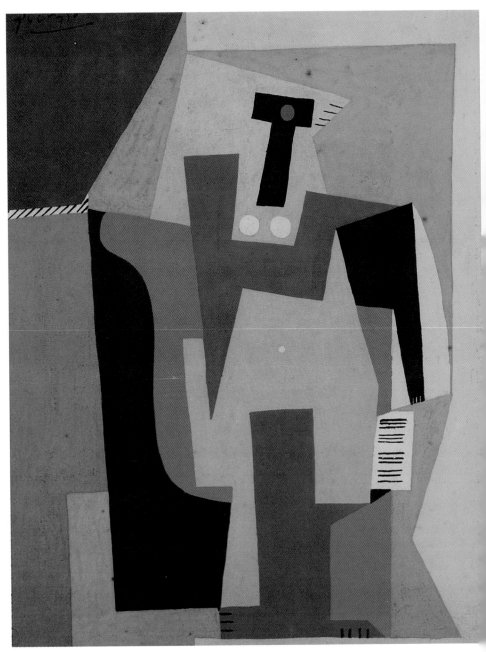

組合　1923年　油畫　國立巴黎現代美術館藏

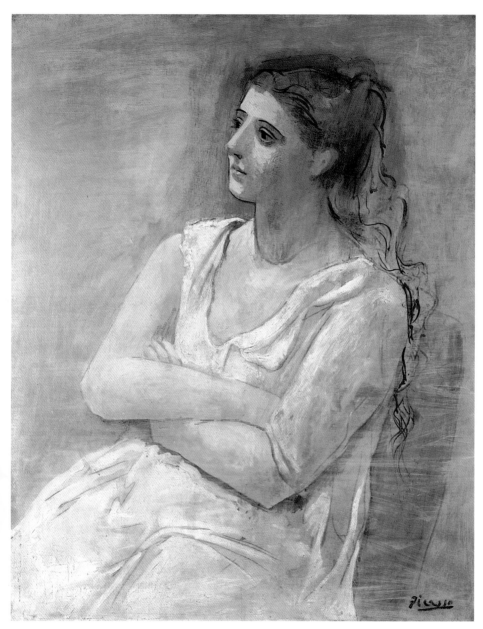

白衣女子　1923年　油畫畫布　99.1×80cm　紐約大都會美術館藏

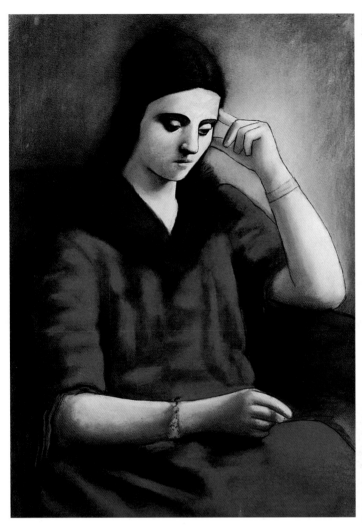

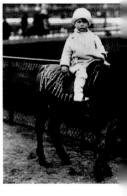

入，創造出來不具偏見的看法，逐漸理解並認識新的現實。

畢卡索的另一句名言，「我不畫我所看見的，我畫我所知道的。」他誇大了這種對於想像的信賴。他的意思是，眼睛除了看，還需要思考的協助，方能達成真正的洞察力。

在早期作品〈老猶太人〉（１９０３）裡，畢卡索為我們描繪出一個可憐的老人。了無生氣而凹陷的眼窩，他的眼睛早已失去接收和散放火花的能力，不過，他身旁坐了一個年

圖見55頁

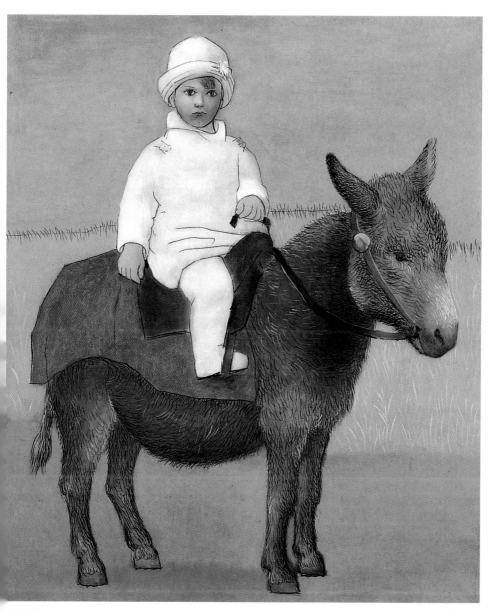

坐在驢子上的保羅　1923年　油畫畫布　100×81cm　私人收藏
坐在驢子上的保羅（畢卡索之子）　1923年攝　巴黎畢卡索美術館藏　（左頁右圖）

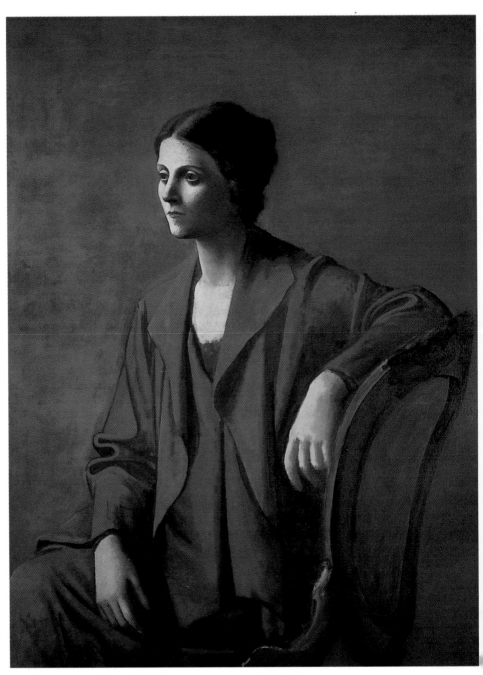

奧爾嘉肖像　1923年　油畫畫布　129.5×97cm　私人收藏

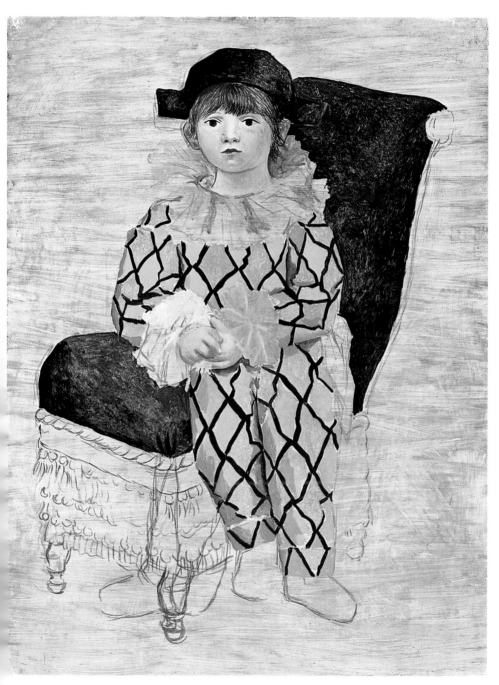

扮小丑的保羅　1924年　油畫畫布　130×97.5cm　巴黎畢卡索美術館藏

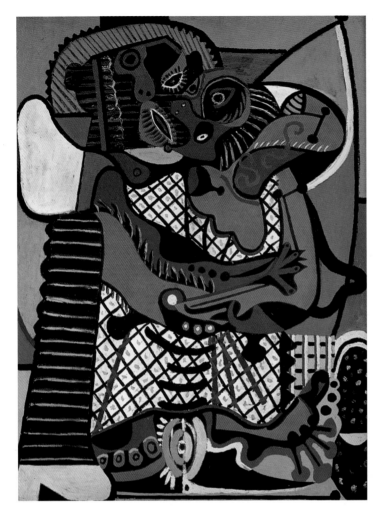

接吻　1925年
油畫畫布
130×97cm
巴黎畢卡索美術館藏

舞蹈　1925年
油畫畫布
215×142cm
倫敦泰特畫廊藏
（右頁圖）

輕人，替他觀看及解說外面的世界。蝕刻版畫〈簡樸的餐食〉　　圖見 243 頁
（1904）中，一個盲者坐在飯館裡，同樣的，身旁也有一
個人。他那敏感的手，感覺到伴侶削瘦的肩膀，她的雙眼正
在為他們看這個世界，兩人合而為一，替他們的愛情奠下基
礎。稍早的一幅畫作〈老吉他手〉（1903），動人心弦的　　圖見 63 頁
畫面，緩和了目盲的悲慘。眼睛看不見並不妨礙他們接近新
奇、漸進的歡樂。這些和其他藍色時期的作品，說明了畢卡

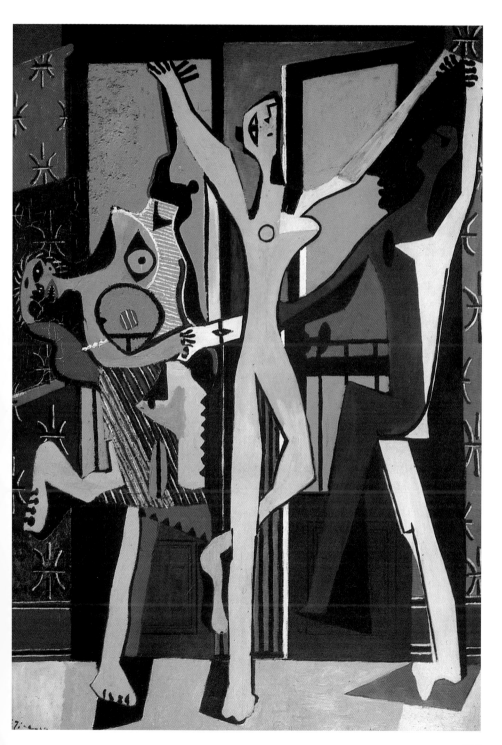

153

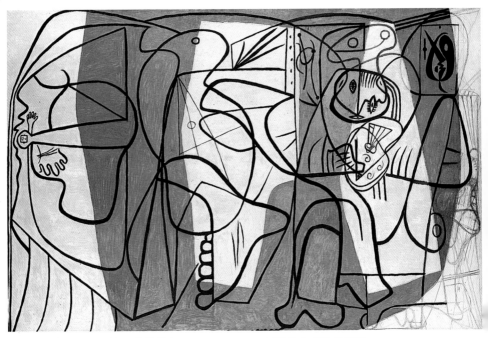

畫家與模特兒　1926年　油畫畫布　172×256cm　巴黎畢卡索美術館藏

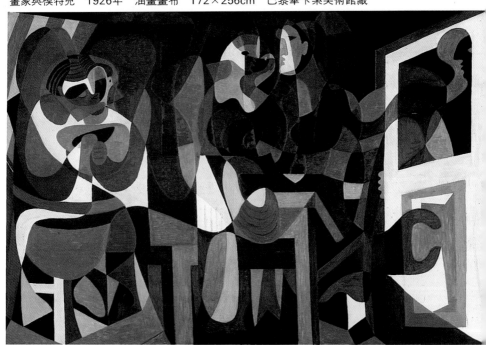

女帽飾店　1926年　油畫畫布　172×256cm　巴黎龐畢度國家藝術中心藏

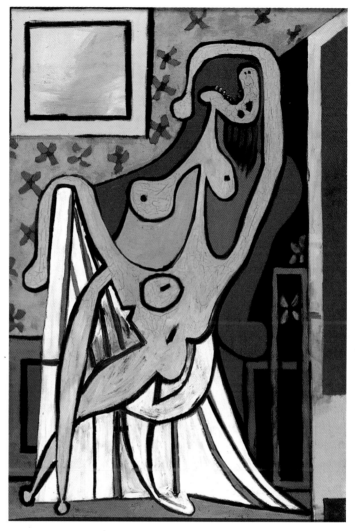

索的警句，那句話原本有不滿人們所見的意思，因為他們沒
有充分運用所見。眼盲的人明顯有所缺陷，但是，經由同伴
誠心的協助或其他感官日漸增長的知覺，他的心理視界會變
得愈加強大，最後竟成為一位觀看者。

　　其後數年，畢卡索又重拾他對目盲的理念。在他的一系
列蝕刻版畫〈雕塑家畫室〉（１９３３）裡，我們發現希臘神
話裡的人身牛頭怪物密諾托爾入侵了。這個狂暴的混種怪獸
，大肆破壞雕塑家擁擠而專業的屋子，使藝術家和他的模特

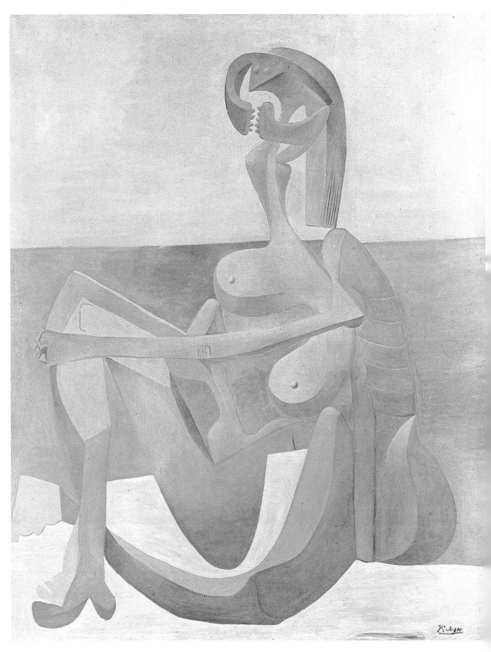

浴女坐姿　1930年　油畫畫布　164×130cm　紐約現代美術館藏

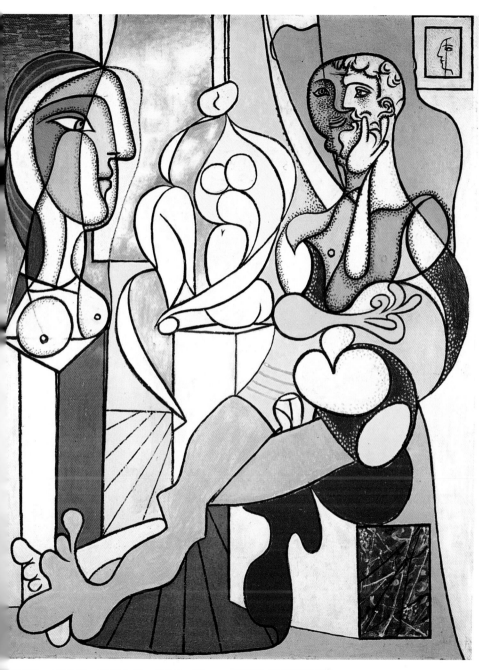

雕刻家　1931年　油畫合板　128.5×96cm　巴黎畢卡索美術館藏

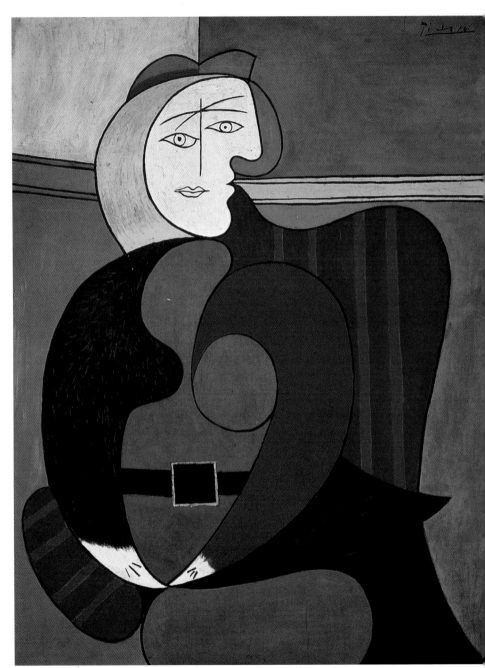

安樂椅上的女人　1931年　油畫畫布　130.8×99cm　芝加哥藝術協會藏

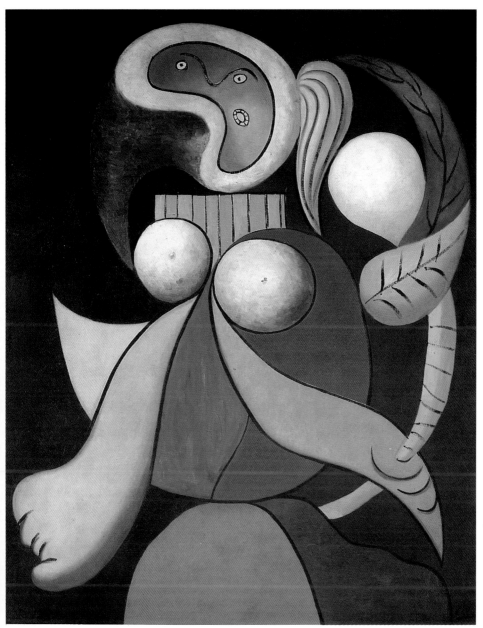

持花的女子　1932年　油畫畫布　162×130cm　巴塞爾貝爾勒畫廊藏

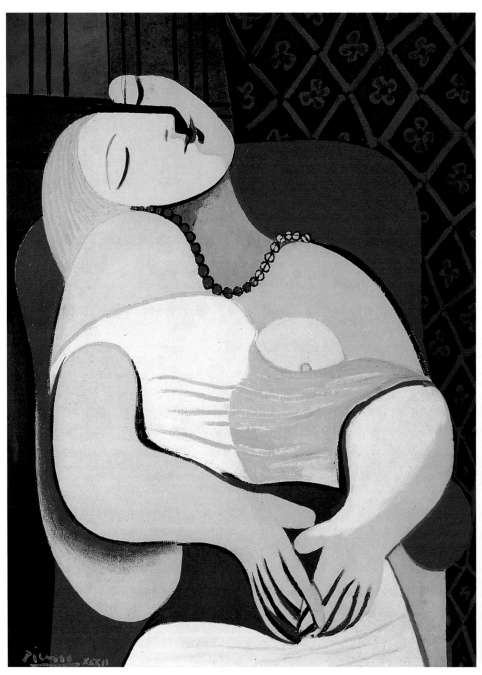

夢（瑪麗‧泰瑞莎） 1932年 油畫畫布 130×97cm 莎莉‧更茲收藏

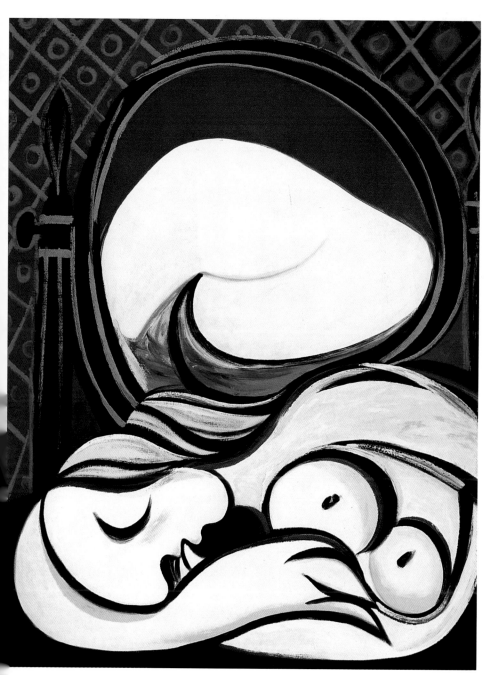

鏡子（瑪麗‧泰瑞莎）　1932年　油畫畫布　130.7×97cm　摩納哥私人藏

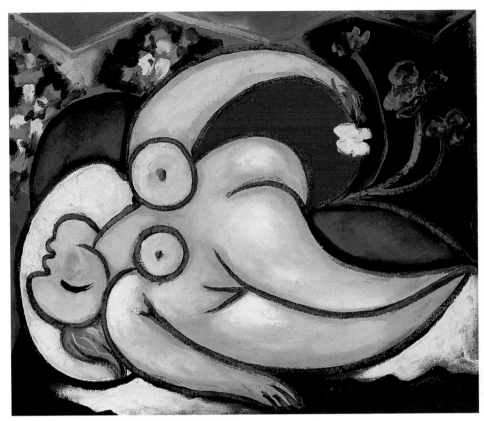

橫躺的女子　1932年　油畫畫布　38×46cm　巴黎龐畢度國家藝術文化中心藏

兒陷入酒神節式的狂歡縱飲中。密諾托爾原始的獸性與瞎眼
乞丐有雷同之處。其所不容於社會，究其原因，積極的情慾
本色多過消極的不幸。畢卡索停止了這種狂亂的暴行，假想
他的反派英雄忽然目盲了。此系列的最後幾幅，這頭全盲卻
精力充沛的野獸，對著星星咆哮宣洩憤怒，感性而柔順的讓
自己臣服於一個小女孩。困苦再度成為同情的理解和產生認
同的肇因。

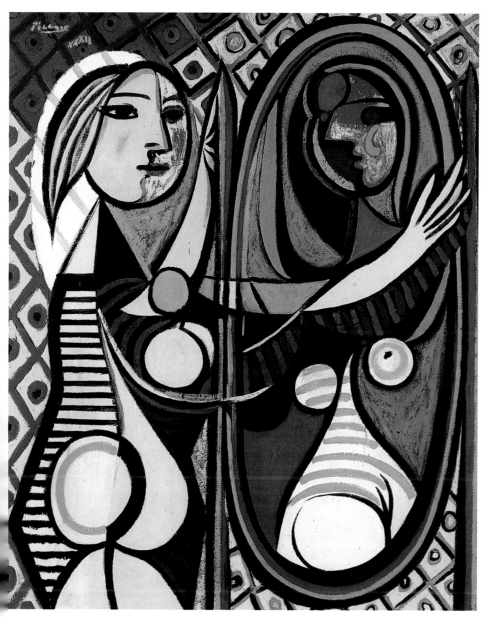

少女臨鏡（瑪麗） 1932年 油畫畫布 162.3×130.2cm 紐約現代美術館藏

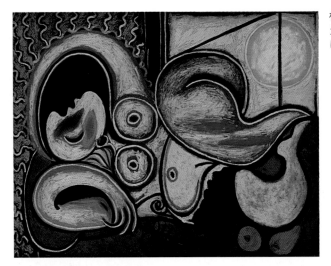

橫躺的女子　1932年
油畫畫布　130×161cm
巴黎畢卡索美術館藏

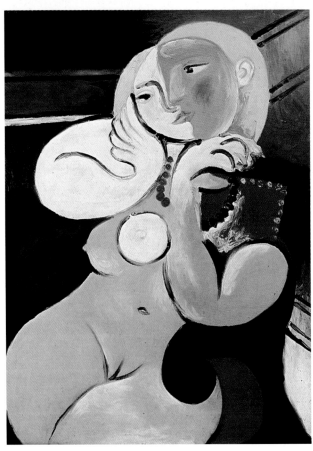

坐在紅色靠背椅上的裸女
1932年　油畫畫布
130×97cm
倫敦泰特畫廊藏

164

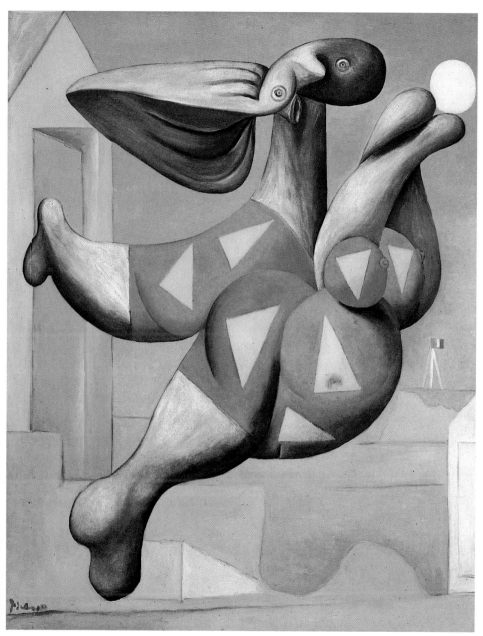

浴者與海灘球　1932年　油畫畫布　146.2×114.6cm　紐約現代美術館藏

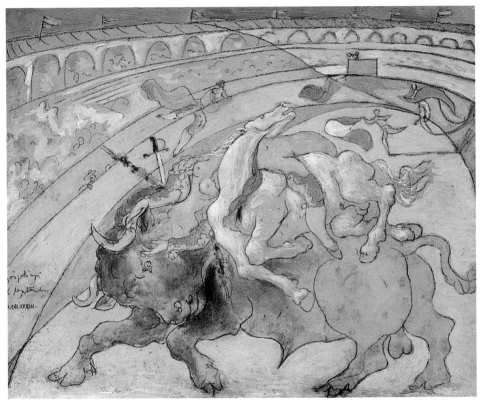

鬥牛　1933年　油彩、鉛筆木板　21.7×27cm　巴黎畢卡索美術館藏

　　畢卡索認爲，眼睛在人生舞臺中扮演極爲重要的角色。
他之所以如此探究其多變的面相，是因爲眼睛是鏡子也是眞
理之源。在兩性關係中，一方想要探索另一方的愛情深度，
可能只會在對方眼睛表面看見反射出來的自己。如果我們沒
有改變焦點的能力，看不出表面之下的東西，無法理解縱深
的神祕，也感受不到通過表層的感情漣漪，那麼，眼睛呈現
的只不過是鏡面的玻璃反射。
　　讓我們想想有兩隻眼睛而不是一眼的情況。兩眼合而爲

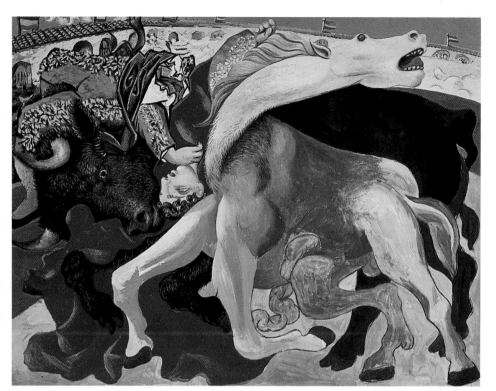

鬥牛　1933年　油彩木板　31.2×40.3cm　巴黎畢卡索美術館藏

一,使我們的視覺得到諧調。我們看見的,和獨眼巨人所見
的相同,但是獨眼的人或動物讓我們覺得恐怖或敬畏,以爲
它象徵上帝的全視,或是害怕那會給邪惡之眼帶來神奇的力
量。我們似乎比較能夠容忍增加眼睛的數量,並且認爲的確
具有溫和的神祕效果,例如某些上帝的羔羊之類的作品。內
部的諧調有其必要,外表則無需如此。眼睛對外可以看見許
多不同形式的物體,但是我們從其外形觀之,它們是兩個謎
樣而原始形式的黑色的零。環狀的瞳孔,形式最爲簡單,也

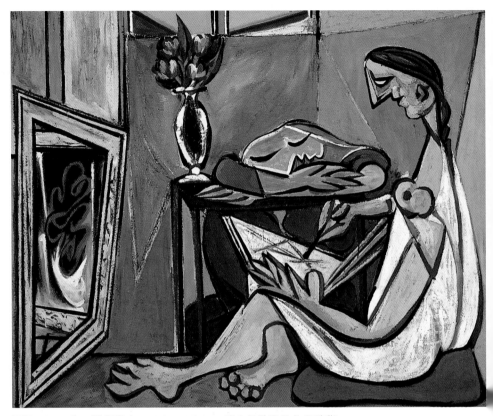

繆斯　1935年　油畫畫布　130×162cm　國立巴黎現代美術館藏

最完美。眼睛是人們經驗和情緒的集會場所。其間所有的互動行為，客觀而言，皆是我們生活中的奇觀，就像鑲嵌講究的珍貴珠寶，內含的自然力量與星光、潮汐大不相同。它們能自遠處投射出挑釁的力量，或是傳達信心和愛。

　　畢卡索享用因眼睛所揭露的功用、特性和詩意的視域，而作為一位畫家和雕塑家，這正是他所關心的實際形式。在這種較為客觀的方式下，眼睛仍然提供了變化多端的聯想、象徵和意象，不論顯而易見或精細微妙。圓形的瞳孔讓我們想到靶心、太陽、種子、洞穴、空井、漩渦，以及清泉。除去了精巧附件的裸露眼球，與一粒蛋沒什麼兩樣，僵硬而無人性，甚至冷淡；然而，附加屬性之後，眼睛使得聯想豐饒

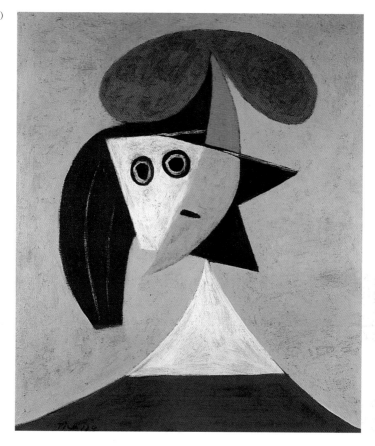

戴帽的女子（奧爾嘉）
1935年　油畫畫布
60×50cm
巴黎龐畢度
國家藝術文化中心

起來。在眼瞼和眉上畫出優雅的黑色曲線，像埃及人和希臘
藝術家那樣，這些理想化的意象具有強大非凡的威力，懾服
人們或驅走邪惡。它像鳥兒一樣移動，像魚兒那樣滑翔、閃
爍，它的外形也像女人的性器，隱蔽、濡濕、豐腴而誘人。

　　在一九四六年的一些畫作裡，畢卡索運用上述若干理念
及簡單的螺旋圖形，來傳達眼睛所能穿透的深度，它黝黑陰
涼似井，底部反映出自身臉孔的眼睛內部深處。

　　畢卡索樂此不疲的玩著改變眼睛本質的變形遊戲。眼睛
不止是一個黑點。他想盡各種方法來改變這個重要的點。他
在一幅側面像中信心十足而位置精準的畫上一點，恰到好處
的發揮了最大的功用。孤立時，眼睛可以是一個點，也可以

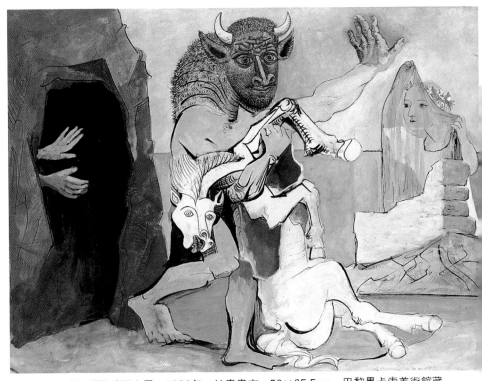

洞窟前的密諾托爾與垂死之馬　1936年　油畫畫布　50×65.5cm　巴黎畢卡索美術館藏

是一個圓圈或黑色的盤子，一個深邃的圓洞，一個球體，或一粒砲彈。加上附件，眉毛、眼瞼、睫毛、淚腺之後，藉著眼球虹彩和角膜，其所呈現的世界就生氣勃勃且複雜起來。畢卡索從中獲得靈感，做出種種詮釋。他用各種具有童趣的東西來代替眼睛，如鈕扣、針孔、大的斑點等等。他是畫眼睛的高手，無論是清楚的幾何圖形或是模糊的污點，都同樣十分突出。

　　我說過，在眼睛獨一無二的視界及其二元性之間也有不分明之處，即雙眼成對卻明顯不一致；不過，還有其他要考慮的地方。其實，一雙對稱的眼睛是不存在的，就像世界上

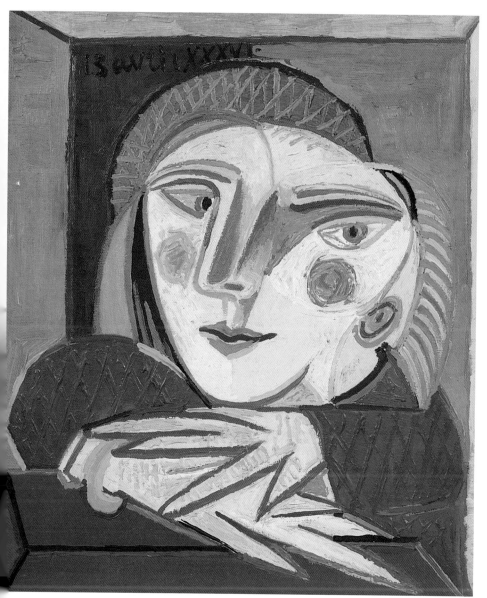

窗邊的女子　1936年　油畫畫布　55×45cm　私人收藏

沒有兩個人完全相同，相像只是眼睛運動不斷妥協的結果。
旁觀者若想看一雙對稱的眼睛，就得保持確實面對面的眼睛
運動。眼睛運動的特色是，它需要持續的探索和觀察，這非

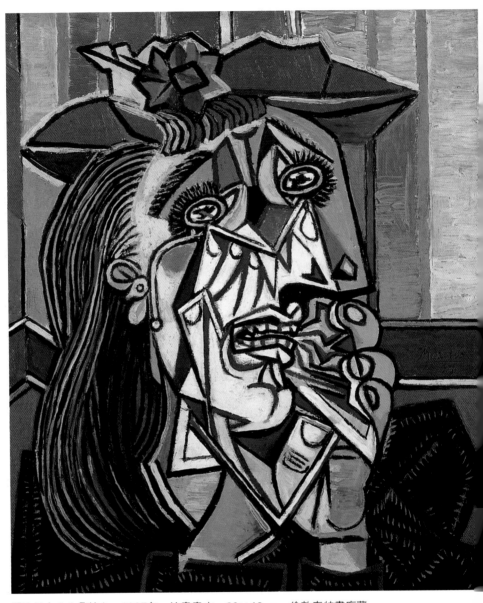

哭泣的女人（朵拉） 1937年 油畫畫布 60×49cm 倫敦泰特畫廊藏

常重要，因此畢卡索很注意表達的方式。

　　由於堅信眼睛具有諧調功能卻不對稱，畢卡索不但使我

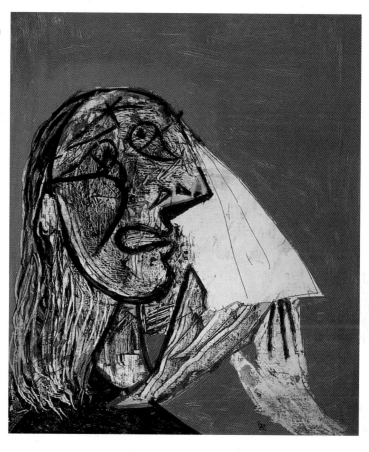

哭泣的女人 1937年
油畫畫布 55×46cm
巴黎畢卡索美術館藏

們注意到它的運動方式，也讓我們留意到人類本質的基本二元性。在其早期的肖像畫中，即採用此種相當直接而單純的手法，如〈塞萊絲提娜〉（１９０３）；畫中婦人是畢卡索在巴塞隆納下層社會遇見的女子，她在那兒照管女孩子們的買賣。在這幅畫裡我們發現，畢卡索紀錄下她雙眼間明顯的不同，右眼流露出狡猾的自信，左眼則是遭受遺棄的沈鬱。此畫預示了畢卡索日後持續致力於眼部的對比和構圖方式，他對現實更為深刻的觀察，取代了傳統繪畫在頭部固定神似而對稱的手法。

圖見57頁

　　畢卡索早期作品中的臉部表情比較傳統，原因是，畫者

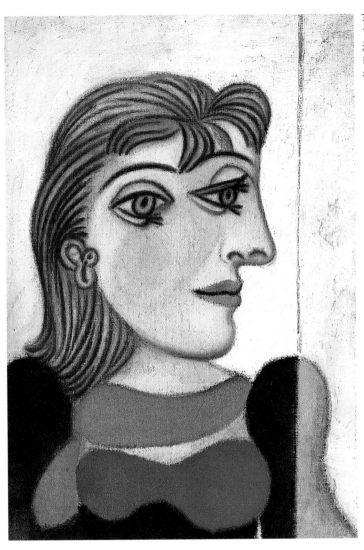

女人畫像（朵拉・瑪爾）
1937年
油彩、炭筆畫畫布
55×38cm
德島縣立近代美術館藏

認為人像就是鏡中的影像，不了解他們本身就是一面鏡子。
最初只是忠實的將臉部畫下來，當他想要深入表面時，他開
始畫他所了解的而非他所看到的人們。畢卡索另闢蹊徑，不
僅賦予臉部表情整體效果以新的意義，並且還重視每一項特
徵，建立各個特徵及其所處情境之間的關係。

　　立體主義創作的基本動機是，想要精確的分解及分析我

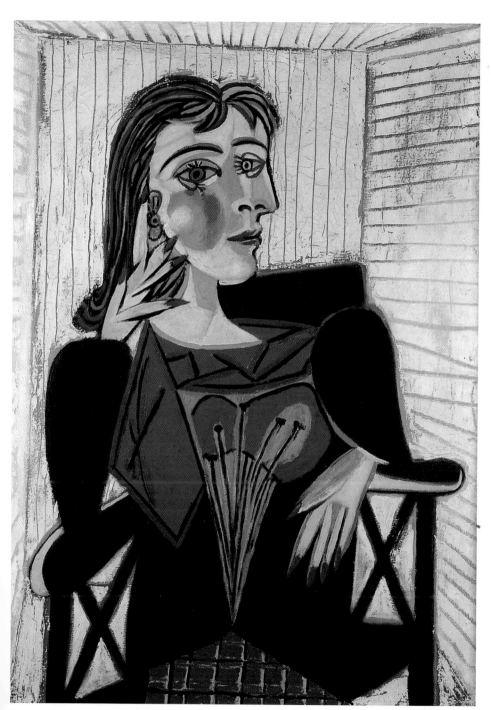

朶拉‧瑪爾像　1937年　油畫畫布　92×65cm　巴黎畢卡索美術館藏

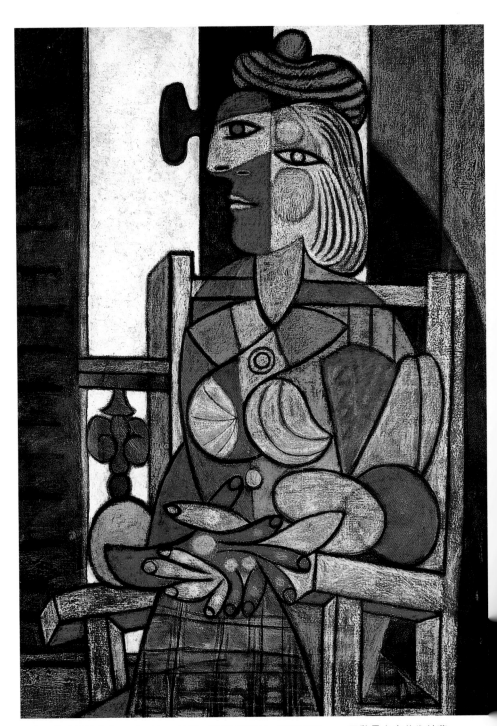

瑪麗・泰瑞莎的畫像　1937年　油彩、粉彩畫畫布　130×97cm　巴黎畢卡索美術館藏

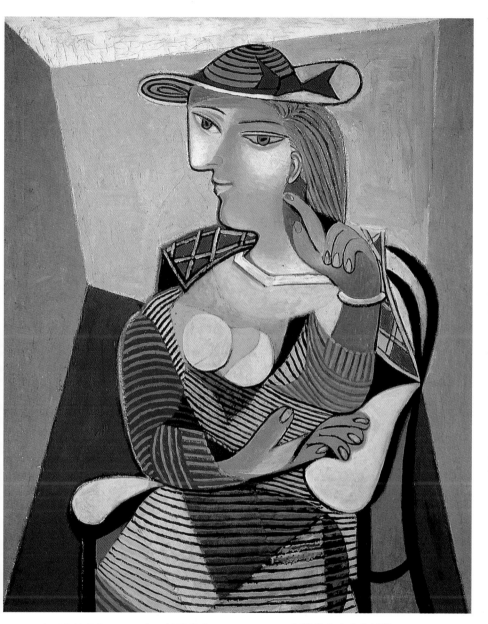

瑪麗・泰瑞莎的畫像　1937年　油畫畫布　100×81cm　巴黎畢卡索美術館藏

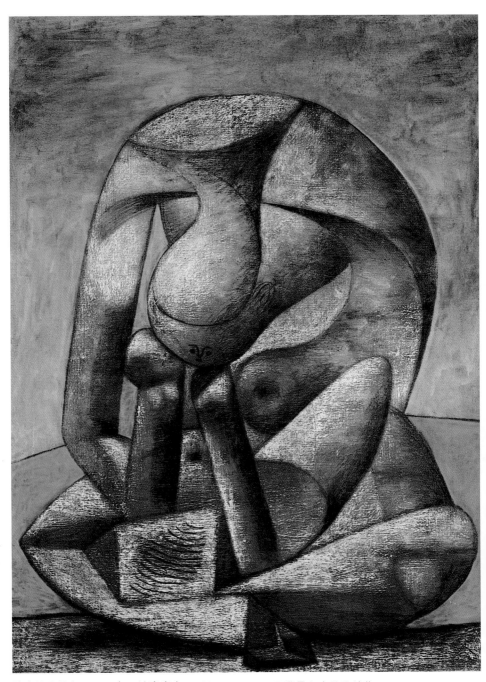

讀書的大浴女　1937年　油畫畫布　130×97.5cm　巴黎畢卡索美術館藏

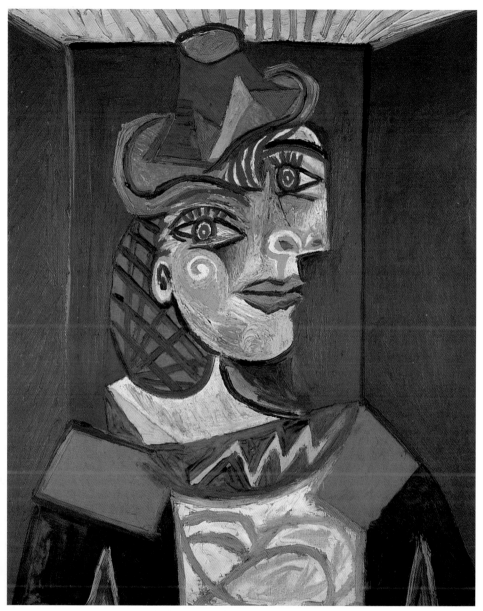

朵拉‧瑪爾的畫像　1938年　油畫畫布　65×54cm　私人收藏

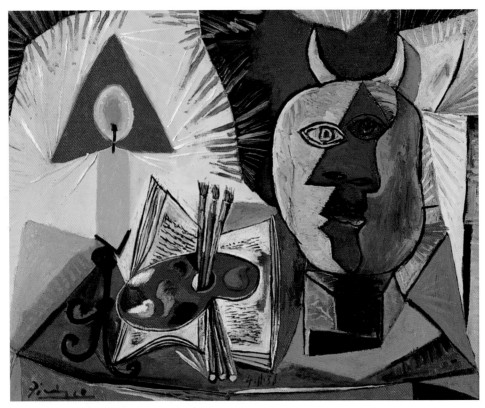

靜物：調色板、蠋台與密諾托爾　1938年　油畫畫布　73.7×90.2cm　京都國立近代美術館藏

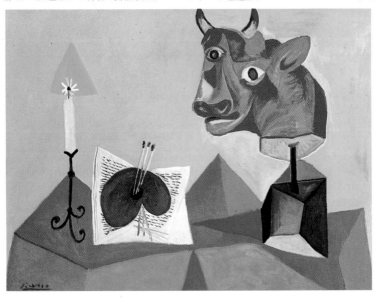

紅色牡牛頭與靜物
1938年　油畫畫布
97.8×129.5cm
紐約現代美術館藏

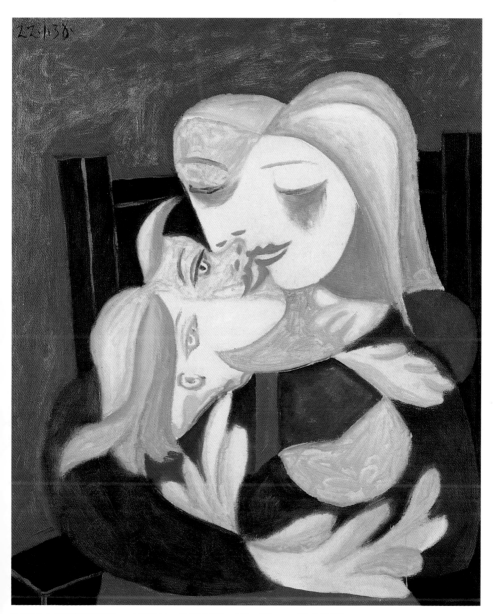

母與子（瑪麗與瑪亞） 1938年 油畫畫布 65×54cm 私人收藏

們四周的物體，以便在平面上重建其樣貌，既能顯示其內部
結構，又可揭露其暗藏的部分。我們的頭部和眼睛，經過透
徹的探索之後，逃不掉徹底肢解和重新組合的命運。然而，
在這種革命性思想的遠大意涵裡，一些細節，如臉部表情，
結果就使得眼睛變得不那麼明確或不重要了。有時候，眼睛
只是一個符號，有時乾脆消失不見。立體主義的角度節奏掌
控了整個構圖，矩形、立方體的一角或三角形，代替了我們

熟悉的圓眼或杏形的眼瞼，眼睛有時是一個深洞，有時卻是
一個向光的角狀凸出物。

　　早在立體主義興起之前數年，畢卡索就從非洲雕刻中

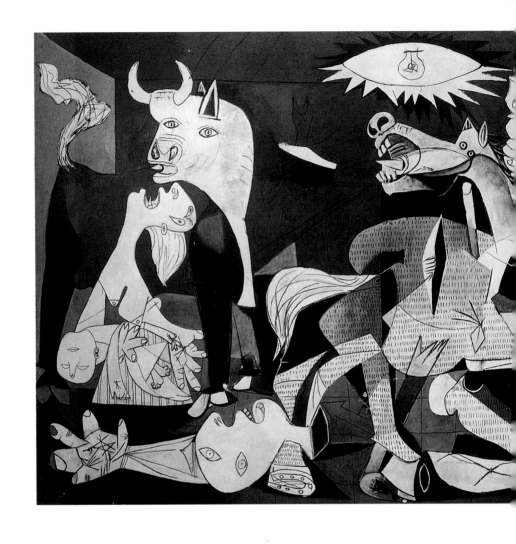

得靈感，認為畫作裡的物體該有自主的生命力量。他想拋棄
瞬間的意象和印象派巨匠的繪畫技巧，開始愈加堅持將雕塑
形式運用到繪畫裡，〈亞維濃的姑娘〉（１９０７）就是最好
的範例。我們可從他早期作品中閃爍著瞬間光芒的清澈雙眼
為更加堅定而持久的目光所取代，看出這種風格上的革命性
改變。眼睛達成了它客觀、充滿寓意的裝飾特質，通往神祕
不可測的心理國度。

　　在畢卡索的改變中，恐怖的呼號和迷亂，無情的取代了

圖見 88、89 頁

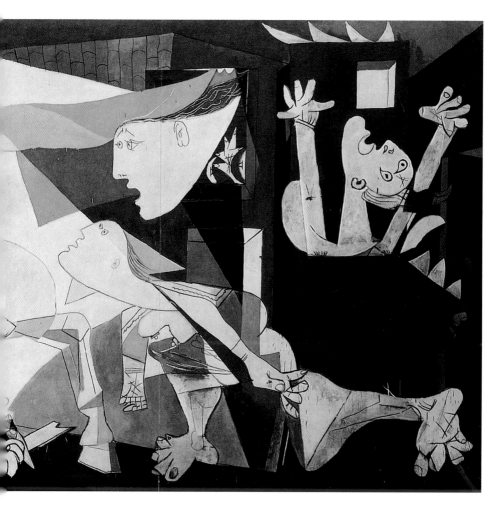

格爾尼卡　1937年　油畫畫布
349.3×776.6cm　馬德里現代美術館藏

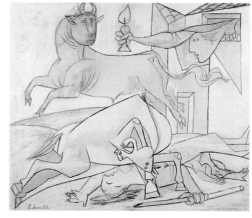

〈格爾尼卡〉習作　1937年
鉛筆、膠彩畫木板　60×73cm
馬德里現代美術館藏（右圖）

抱著洋娃娃與玩具馬的瑪亞　1938年　油畫畫布　73×60cm　瑪麗亞‧維德麥荷‧畢卡索夫人藏

黃毛衣（朵拉）　1939年　油畫畫布　81×65cm　柏格魯思收藏

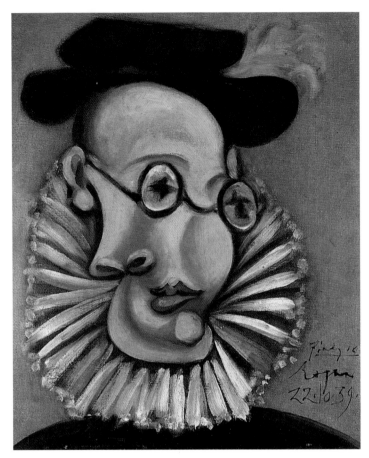

沙巴特的畫像　1939年
油畫畫布　45.7×38cm
巴塞隆納
畢卡索美術館藏

他描繪人類表情的天分。早期作品中閃耀著光芒和深邃光影
的眼睛，因概念化而變得不明確起來，容貌不再重要，而是
強烈情緒觀念的副產品，這個觀念給予我們一條通往現實的
新途徑。畫裡的意象和觀看者之間，有必要建立新的關係。
畫中的眼睛不再是寫實或翻版的眼睛，它們因本身的獨一無
二及控制注意力的特質而存在。

　　從畢卡索過渡時期某些畫作深奧而神祕黝黑的眼睛裡，
我們得以探知其思想不易理解的獨特性。英國小說家勞倫斯
在西班牙薩丁尼亞過去的首府卡拉里做客時，注意到了典型

斜倚著肘的瑪麗　1939年　油畫畫布　65×46cm
私人收藏　（右圖）

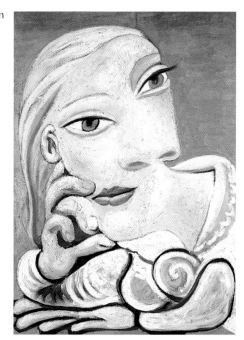

吃鳥的貓　1939年　油畫畫布　97×129cm
紐約坎茲夫婦藏　（下圖）

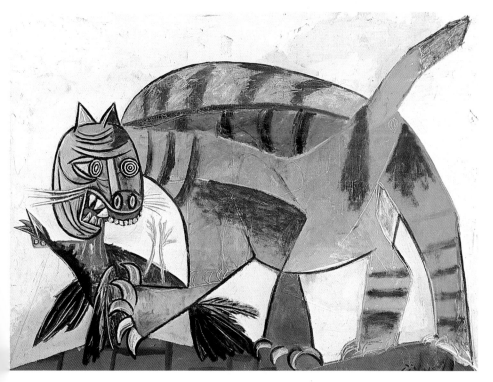

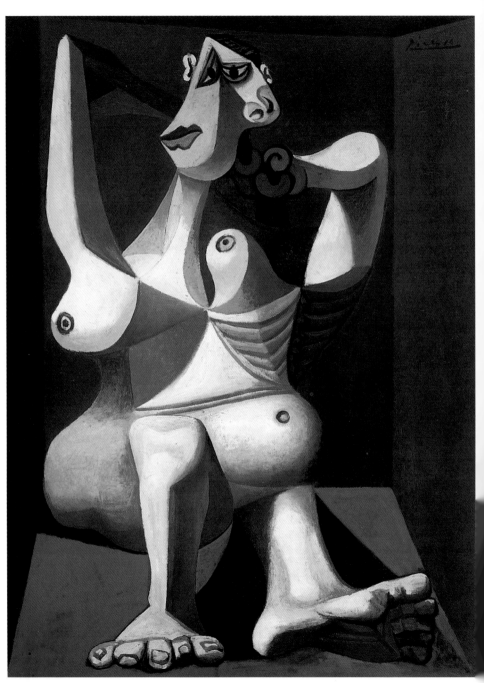

整理頭髮的女人（朵拉） 1940年 油畫畫布 130×97cm 紐約現代美術館藏

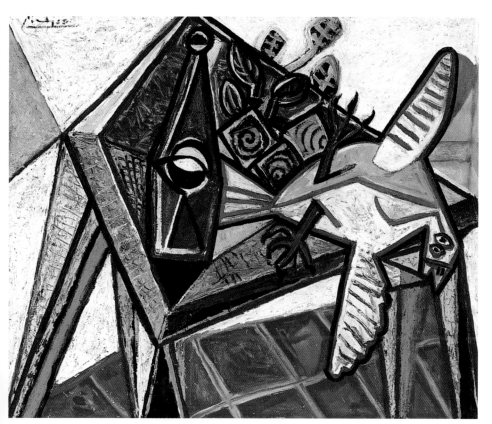

有鴿子的靜物　1941年　油畫畫布　60×73cm　長崎縣立美術館藏

的古代和中古時期的眼睛。「柔軟、茫然而黝黑的眼睛，溫
和而一本正經的注視著。給人一種陌生而老舊的信號：靈魂
尚未獲得自覺：希臘精神尚未出現。遙遠，總是那麼遙遠，
有如深藏於洞穴中的智慧從未出現。」勞倫斯又說，他在維
拉斯蓋茲和哥雅的畫中看見「這些大、黑而暗淡的眼睛」，
而今只有他們的同胞畢卡索堅持寫實。畢卡索在古伊比利亞
青銅藝術品中注意到簡潔的眼睛造型。〈亞維濃的姑娘〉一
畫左側的三個女人，和〈一個男人的頭像〉（１９０８）所呈
現出來的該類眼睛令人折服。畫中深不可測的黑眼，於後期

畫作〈藍色的頭〉（１９６３）中又再度出現。未受自覺矯飾
的影響，這些眼睛繼續活在他源自非洲雕刻和西班牙原始藝
術的所有作品裡。

　　在立體主義時期，雖然有段時間眼睛不再重要，靜物畫
取代了人像，但是某些部分，如吉他中間的洞、水果的圓形
曲線，甚至瓶子、玻璃杯或管筒的底端，皆是構圖上的靶心
和引人注意的焦點。的確，在許多靜物畫裡，這些重點吸引
了我們的注意力，就好像我們又看見了一對眼睛那樣。

　　此時期，面具出現了，這肇始於他為俄國芭蕾舞團的角

安樂椅中的女子（朵拉） 1941〜1942年 油畫畫布 130.5×97.5cm 瑞士巴塞爾美術館藏

朵拉·瑪爾的畫像
1942年　油畫
92×73cm
紐約史德芬·漢恩藏

色設計服裝。其中，畢卡索最感興趣的是丑角。他早年在巴
塞隆納的畫作裡，小丑經常以自畫像的形式出現，直到一九
一五年，面具出現為止。面具形式化的情緒和固定的表情，
賦予眼睛詭異而神祕的力量，在〈三樂師〉（１９２１）一畫　圖見 138、139 頁
中，我們面對三個古怪如僧侶般的人物，他們無情的瞪視，
讓人覺得毛骨悚然，他們並非有意偽裝，但是他們的幽默有
著假裝的愉悅。

　　一九二五年，畢卡索畫了一幅大畫，影響其日後作品甚
巨。〈亞維濃的姑娘〉預告了源自原始藝術奇妙力量的繪畫
新觀念，〈三舞者〉亦復如此，它為畢卡索的繪畫帶來了新

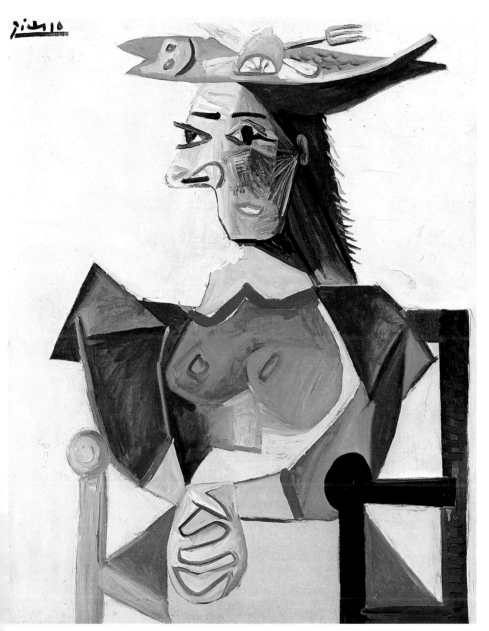

戴魚帽的女子　1942年　油畫畫布　100×81cm　阿姆斯特丹市立美術館藏

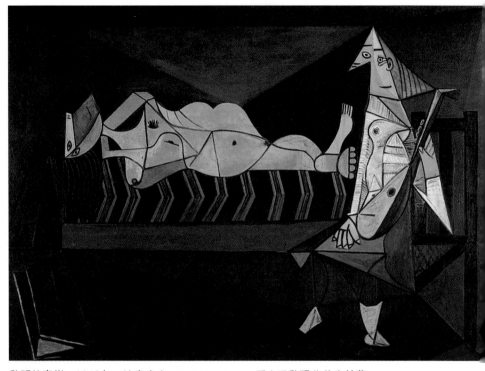

黎明的奏樂　1942年　油畫畫布　195×265cm　國立巴黎現代美術館藏

的元素一律動。說立體主義的本質是靜態的，會給人一種錯
誤的印象。立體主義畫家的律動，存在於觀眾的腦海和靜物
的四周。嚴謹而平衡的構圖，完全遵循古典規則。然而〈三
舞者〉有了變化，畫中的人物動作激烈，他們扭動的身軀，
有著強烈的不安，看他們的臉，眼睛似乎要從眼眶中搖落下
來了。

　　臉部的眼睛、鼻子和嘴巴受此波及，皆從既定的位置上
分離開來，自在游走於任何想到的地方，就像缸裡的游魚，
移動時，與其他的魚建立新的關係，並創造新的意涵。我們
若是還記得立體主義者想要看見隱藏於物體背後或物體內部
的意圖，那麼，透明的魚缸就是明喻。因此，拋開不透明的
限制，畢卡索自然發展出讓人信服的理念，他將兩隻眼睛放

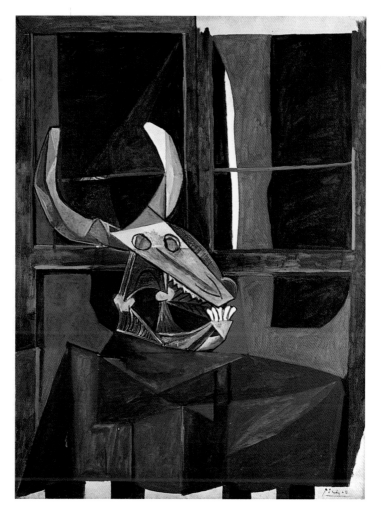

圖見 183 頁

在同一個人的側面像中。就像哥倫布和他的蛋那樣簡單，並且對畫者非常有利。這種手法促成了律動和生命，在〈瑪亞和水手娃娃〉一畫中，我們可以清楚看見，孩子靈活的動作和玩偶嚴峻的瞪視其間的對比。

　　過去，眼睛被解剖、變形、偽裝、挖空、裸露，或者覆以頭部截面，好展現它的深不可測；但是如今，這種新的自由開啓了新的情境，眼睛能和其他器官互換。一隻眼睛可以

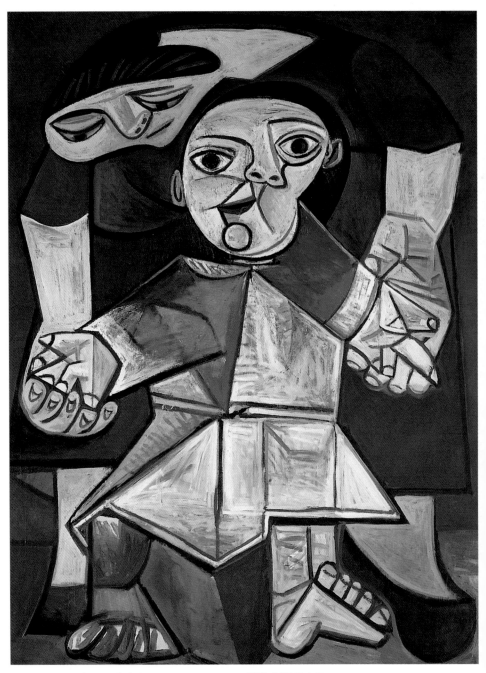

母與子　1943年　油畫畫布　130.2×97.1cm　耶魯大學藝廊藏

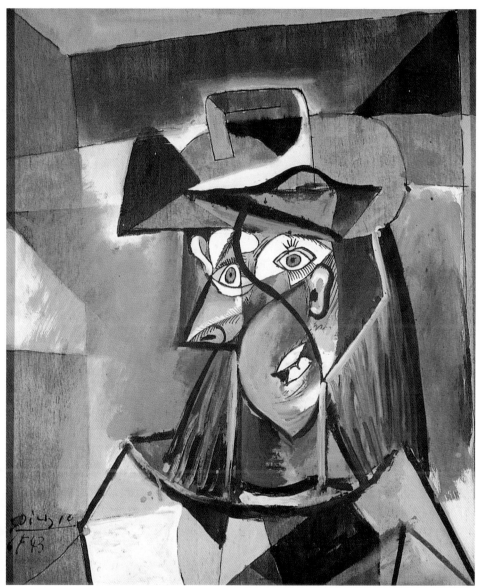

哭泣的女子　1943年　油畫木板　64.5×54cm　巴黎安德烈‧高媚藏

是一張嘴；一隻貪婪的眼睛，挑釁的牙齒取代了柔軟而具保護功能的睫毛。它也可以和鼻孔交換位置，靠空氣而非光線生存；或者，變作一隻耳朵，傾聽顏色的震動。只要探索的

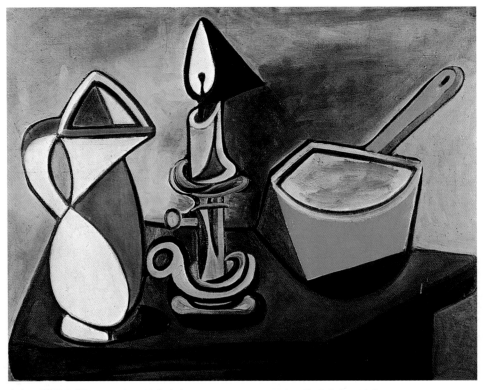

水壺、蠟燭和鍋　1945年　油畫畫布　82×106cm　國立巴黎現代美術館藏

旅程持續下去，沒有什麼可以阻擋眼睛遨遊於其頭部以外的
領域。特別有趣的是，一雙眼睛和一對乳房交換了位置。不
過，這種手法也有其危險性，會造成全然的混淆和失真。因
此，這種遊戲有其約定成俗的規則。撇開向所有事物挑戰的
愉悅，和對其貼切或悖理的視覺戲言所帶來的歡笑，畢卡索
明白此種移位的限制，有可能造成無意義的混亂。他的創作
多少總是恰到好處，並且帶有令人不安的眞實。寓意使得玩
笑變得嚴肅，甚至殘忍。就拿〈整理頭髮的婦人〉（１９４０）圖見190頁
這幅畫來說，繪此圖時正值納粹軍隊入侵他已移居的小鎮羅
央（Royan）。 畫中婦人忿恨而冷酷的斜睨，警示我們這個
粗野的女人沒有一絲人性，然而，伴隨著她表情的，是尺寸

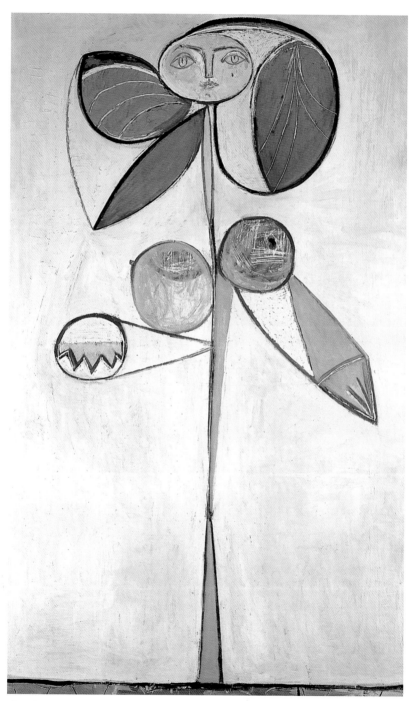

花之女　1946年　油畫畫布　146×89cm　蘇黎世私人藏

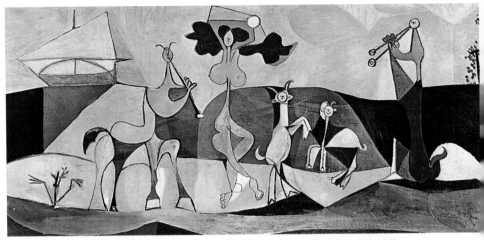

生之喜悅　1946年　油畫畫布　120×250cm　法國安蒂布，葛里馬迪美術館藏

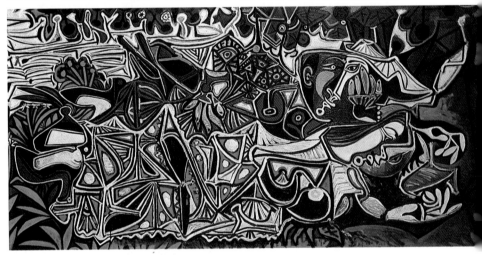

塞納河畔的姑娘　1950年　油畫合板　100.5×201cm　瑞士巴塞爾美術館藏

　　誇張而呈淚珠狀的乳房。為漲奶所苦的乳頭，坦然的看著我
們，有著斜睨雙眼中沒有的多餘的慷慨。畫面傳達出來的訊
息，既貼切又諷刺。

　　眼睛的二元性讓畢卡索擴大了視域，使得他的寓意更為
深遠。眼睛似乎各具不同的意義，如〈整理頭髮的婦人〉那
邪惡的雙眼；或者斜睨象徵瞑想和內省，就像畢卡索的詩人

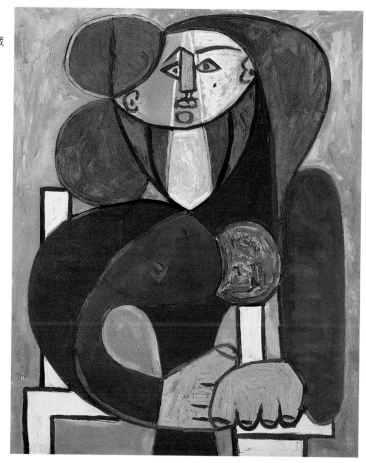

及收藏家朋友韋漢・烏德（ Wilhelm Uhde ）的一幅立體主
義肖像畫。我們發現，眼睛在同一張臉上會有完全相反的目
的；再者，形式迥異的眼睛卻彼此互補，例如側面像中一隻
眼睛向畫布外探索，另一隻眼睛則直直的瞪視著我們。在別
的畫裡，一隻醒目的眼睛，帶著催眠的力量瞪視我們；在同
一張臉上，敏銳的眼睛正在觀察。也有大不相同的附魔的動
物，鬼魅似的眼睛混雜著虹彩和眼球，一隻直視我們，另一
隻則向視域的左右兩方掃視。我們又在另一幅畫中發現，眼
與眼之間的追逐就像連發的箭；或者，互相交換瞑想，從一

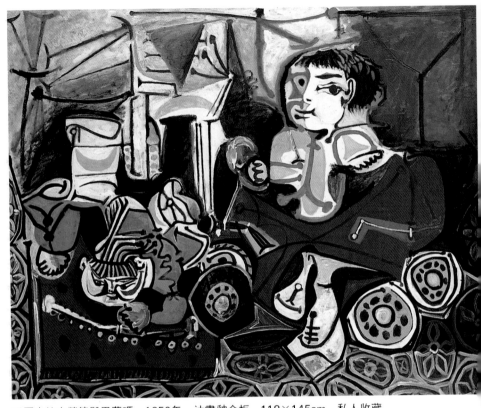

玩耍中的克勞德與巴蘿瑪　1950年　油畫釉合板　118×145cm　私人收藏
女人頭像　1938年　墨水畫　45×25cm　私人收藏　（下圖）

眼流向另一眼，就像〈一位葛利哥之後的畫家肖像〉（１９５
０）那樣。畢卡索後期的作品出現了一個新的符號：兩眼被
一條線圍繞起來，有如置身於同一個開口，二眼合而為一，
十分接近獨眼巨人的那隻眼睛。

　　單眼和雙眼（其中一隻已瞎）之間亦有所關聯。我曾經
提及〈塞萊絲提娜〉兩眼之間令人不安的對比，此處要說的
是一個獨特的例子，甚至更為悲慘。畢卡索為了紀念朵拉‧
瑪爾（ Dora Maar ），畫了一幅意象恐怖的〈女人頭像〉
（１９３８），在這幅側面像裡，若正面看去，雙眼正常，但

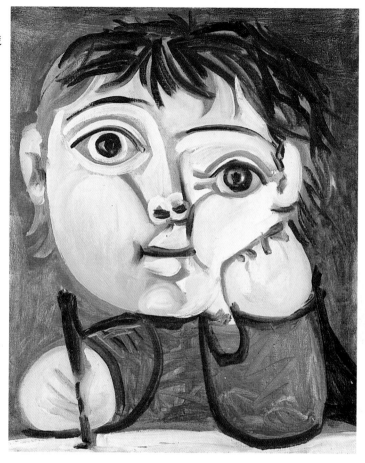

畫畫中的克勞德
1951年 油畫畫布
46×38cm 私人收藏

是畫中的一隻眼睛張開注視，另一隻則爲一把深插面頰的匕首所取代。看得見的眼睛和殘缺的眼睛，皆沈著、冷靜卻意味深長的凝視著我們。另一幅〈女人頭像〉（１９４３）是一個人格分裂的例子。這幅畫完成於戰時，頭部由兩個部分組成。上半部是一雙如肉食鳥般怒目相向的眼睛，一眼呈水平狀，另一眼呈垂直狀；安置於下方的是一張朝向上方哀號、掙扎的嘴。

眼與眼之間的不同，不只是因爲形狀和位置。我們經常會從較爲溫和，甚至深情款款的眼神中詮釋不同的性格和變

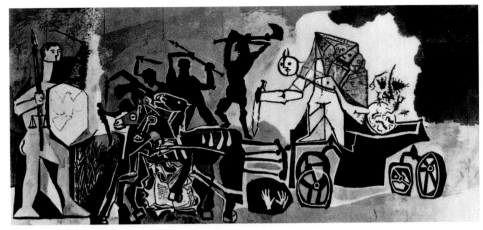

戰爭　1952年　油畫木板　102×470cm　瓦洛里和平敎堂藏

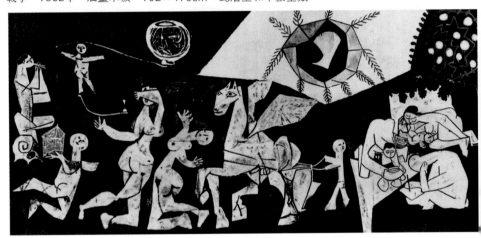

和平　1952年　油畫木板　102×470cm　瓦洛里和平敎堂藏

化多端的情緒。名作〈朵拉‧瑪爾像〉，就是一眼綠色，一眼藍色。再說，以〈宮廷侍女〉（１９５７）爲主題，探討眼睛變形的畫作，其眼部刻意的色彩對比，造成視覺上孩子氣的反覆無常效果。

圖見 175 頁
圖見 210 頁

　　前述這許多創舉還很多，所提及的不過是用來說明畢卡索繪畫的多變，他一直都很強調眼睛和眼睛那無休止的活動力。他在一九三〇年代畫的一幅作品，畫中昏昏欲睡的女

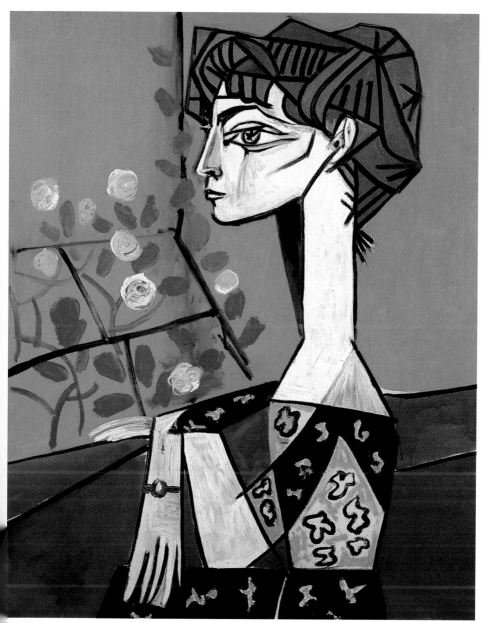

賈桂琳與花 1954年 油畫畫布 100×81cm 私人收藏

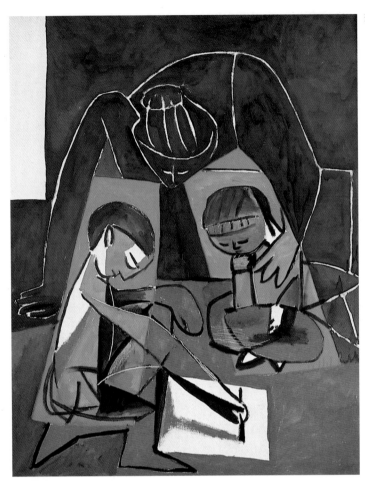

孩，她們沈重的眼睛觸動人心。閤上了的眼瞼，有如隱形的
杯子，盛滿了無聲的自信與滿足。線條簡單的睫毛讓我們相
信，隱藏在後的眼睛睡著了，而不是瞎了或死了；當我們將
這些活生生的眼睛與〈格爾尼卡〉畫中倒下的士兵那空茫瞪
視死亡的眼睛相比時，那種對比著實駭人。

　　或許，在偉大的〈格爾尼卡〉（１９３７）一畫裡，畢卡
索清楚的顯示了他善於掌握臉部表情。畫中的眼睛加強了構
圖上必需的重點和節奏感，這個不可或缺的角色，技巧而節
制的發揮其最大效用。每一對眼睛所傳達的驚駭、痛苦或哀

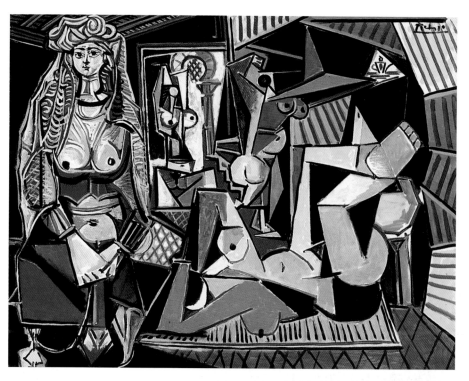

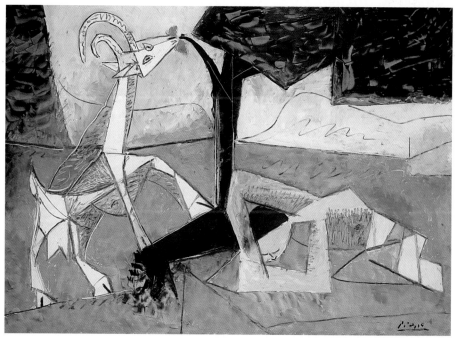

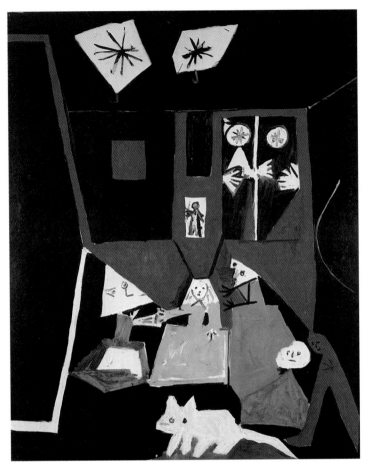

宮廷侍女　1957年
油畫畫布　162×130cm
巴塞隆納
畢卡索美術館藏

求的表情，告訴我們畫面上各個女人的不同性格。閉上眼睛
死去的孩子，死不瞑目、手腳肢解的士兵，讓人生出切膚之
痛；垂死掙扎馬兒的恐怖驚懼的眼睛，以公牛那自滿而威嚴
的人眼，在在讓人印象深刻。畫中的每一對眼睛，簡單而象
徵性的表達了情緒，不同於人眼照相式的複製影像，它所訴
說的語言，如此接近我們內心對於生死的了解，經由我們自
己的眼睛去體認真實，因而開闊了我們的心胸。

　　偉大的構圖少不了錯綜複雜的情緒，因此畢卡索不可能
盡述眼睛在人類表情中扮演的角色；他在創作偉大作品之前

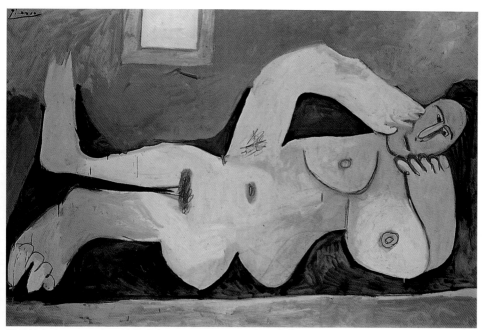

橫躺的女人　1958年　油畫畫布　130×195cm　私人收藏

和之後，做過無數研究，方才豐富了自己的靈感。他畫的女
人和男人頭像，無論彩色或黑白，都詩意十足。自臉部分離
出來的眼形，依然是臉部表情的主題。此項創舉，主導並重
現於日後他的許多相關的變化當中。尤其是眼睛和水滴狀之
間的連結。眼睛，大體上變成眼淚，沈重欲落，但是仍然附
著於臉上。它的形狀簡單而原始，易於和生命的初始狀態結
合在一起；而畢卡索卻讓我們感覺，它既不遙遠也不模糊。
這些眼睛拖著小小的尾巴，像鞭子，也像刺，在永無歇息的
運動中哭喊著要人注意或尋求報復。它們像螢火蟲般成群越
過臉上；這些活生生的東西彼此互相交談，或者單獨行動，
不知看向何方。這種淚滴狀的東西，是那麼的脆弱，很容易
被穿越，看起來充滿了災難和苦惱；四處林立的小箭，似乎
在禦防外界的攻擊，等待射向目標物，或者只是一種英雄式
的防衛。

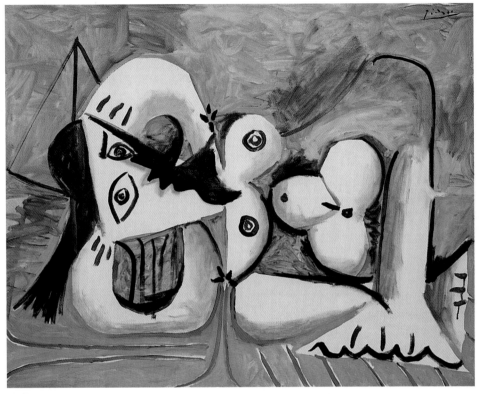

橫躺在長沙發椅上的女人　1960年　油畫　國立巴黎現代美術館藏

　　一系列以女人頭像爲主題的油畫和蝕刻版畫，皆爲登峰造極之作，眼中隱藏的如詩意象再度有了新的意義。在〈哭泣的女人〉這幅畫裡，睫毛深黑的大眼，鑲嵌在船形的眼瞼內，好像要將滿框鹹鹹的淚水傾覆、潑灑出去。這些眼睛像鳥形轟炸機，反映出女人臉部極爲痛苦的表情。圖見172頁

　　綜觀畢卡索的作品，他不僅要求我們參與他所喚起的聯想，也要我們置身於他在部分和整個頭部之間建立的實際張力。張力因各個器官的位置、形狀、暗藏的運動和顏色而產生。在這幅作品裡，張得很大的眼睛，似乎要我們也睜大同情的眼睛，讓我們的思緒與畫中流過顴骨的眼淚匯成洪流，通過慘白的指甲，流入張開的大口。凡此種種，正如以往，

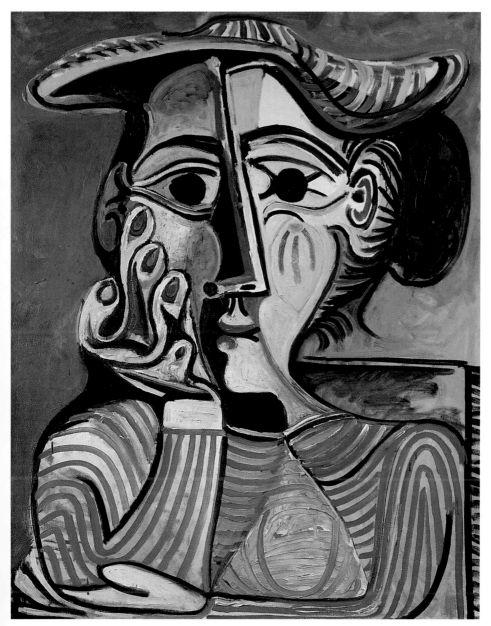

戴著黃帽子的女人（賈桂琳）　1961～1962年　油畫畫布　91.5×73cm　私人收藏

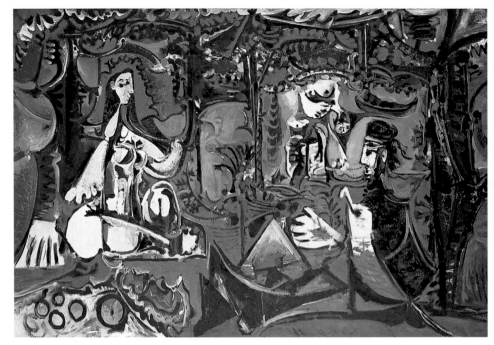

草地上的午餐，馬奈之後　1960年　油畫畫布　129×195cm　巴黎畢卡索美術館藏

皆因爲被眼睛所吸引。

　　我們不再根據表像或象徵的東西來研究表情，而是根據觸覺的反應。每一隻眼睛其本身就是一個個體，我們對它產生感同身受的反應。我們自己的眼睛，好像經歷了一場類似因恐懼和痛苦而痙攣的苦悶之舞。

　　在〈格爾尼卡〉中，我們又發現了一項畢卡索運用動物的重要創舉。他經常觀察動物，對牠們有著極大的興趣和喜好。對他而言，動物的習性和眼睛的表情，顯露了牠們的性情，這使我們明白爲何有時人和動物會互換其重要特徵。事實上，我們的人格特質有時候反而因借用動物而得以發揮得淋漓盡致。〈格爾尼卡〉裡的公牛、馬和鳥，在這個人類悲

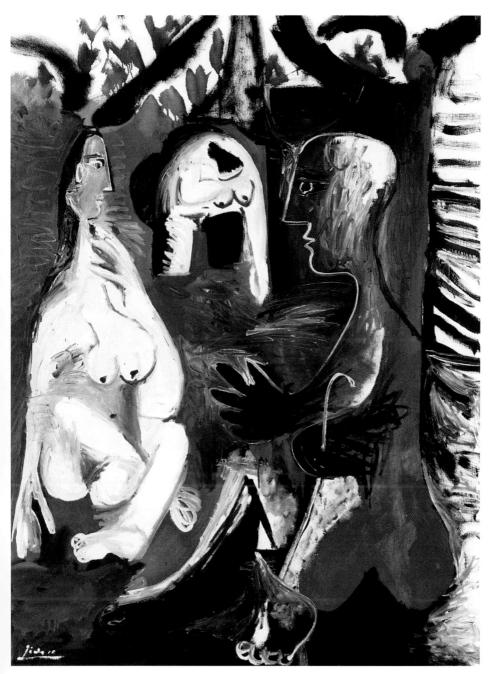

草地上的午餐（仿馬奈作品） 1961年 油畫 130×97cm 丹麥路易斯安那現代美術館藏

半人半獸的森林之神
追逐著一個女人　1962年
蠟筆畫，速寫本上的圖

畢卡索在1962年以古羅馬
「賽拜族」的戰爭神話爲主題
的速寫

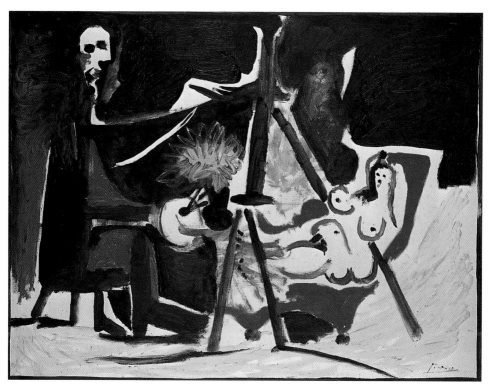

畫家與模特兒　1963年　油畫畫布　89×116cm　私人收藏

劇中扮演了重要的角色。馬的眼睛飽受驚嚇，也十分駭人，
小而色白的圓圈中有一個黑點，瞳孔因頭頂上強烈的陽光而
縮小；平靜的牛眼，則是如假包換的人眼。此種互換，讓人
有點不安。沒有一種動物有那樣理所當然的眼睛。在畢卡索
其他的畫作裡，我們經常發現人的頭有著野獸或鳥的眼睛。
我們相信，這並非是他觀察不周，而是他有過人的洞察力，
並且是有意造成的。這些因借自另種動物而形成的轉變，加
強了人物個性；有時，同一個頭裡的兩個眼睛屬性互異，這
表示這個人有內在衝突。貓頭鷹的眼睛大而圓，畢卡索喜歡
用來傳達驚詫或玄奧的訊息，而狗、魚，甚至蝸牛的眼睛，
在他改造人格特質和情緒的象徵上，亦皆能恰如其分。

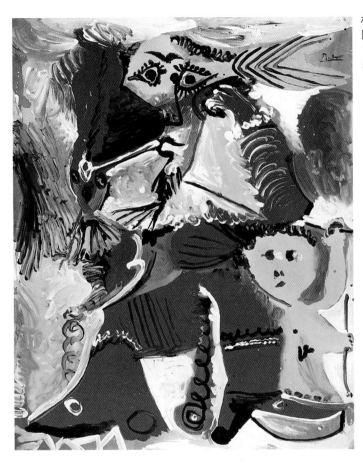

　　畢卡索在很年輕的時候就開始為有著特殊感情的人畫肖
像畫。他為家人畫了許多人像，尤其是妹妹羅拉，畫中充滿
了想望的溫柔。他的女性人像，多半是朋友的妻子，表情美
不美全視他對眼睛大膽而敏銳的處理手法而定。若將他一生
當中為曾經愛過的女子所繪的畫像蒐集起來，一定可以做一
個了不起的回顧，同時也證明了他偉大的紀錄能力，不僅畫
出她們的嫵媚，也觸及了她們性格上深沈的一面。她們是：
斐南荻，黝黑的杏眼自恃其美貌而自鳴得意，她因戀愛而容
光煥發；鵝蛋臉的奧爾嘉，眼神犀利、權威而平凡，無懈可
擊，並且苛刻；金髮的瑪麗‧泰瑞莎，慵懶而驕矜，屬於月

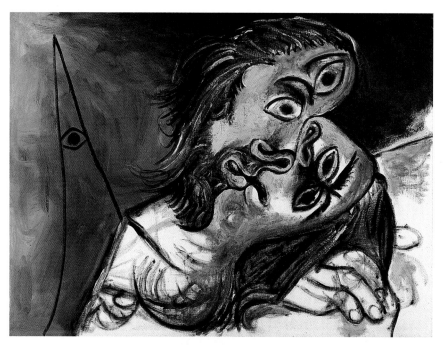

接吻　1969年　油畫畫布　97×130cm　瑞士波頓藏

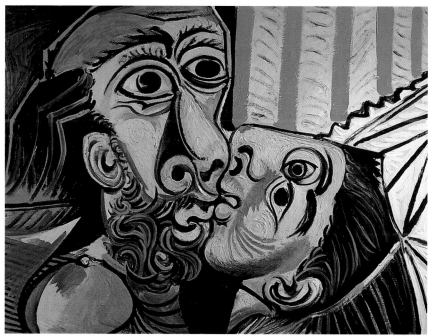

接吻　1969年　油畫畫布　97×130cm　巴黎畢卡索美術館藏

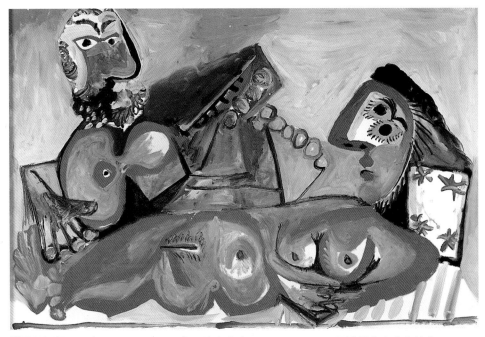

橫臥的裸婦與彈吉他的男子　1970年　油畫畫布　130×195cm　巴黎畢卡索美術館藏

　　亮和黑夜；朵拉・瑪爾，亮如星子的眼睛，聰穎熱情；法蘭
絲娃，野心勃勃、挑逗撩人；最後，忠實而執著的賈桂琳，
有著埃及女神般清澈寧靜的眼睛。這些特性同樣都具有說服
力，且洞察敏銳；但是，自從偉大的〈亞維濃的姑娘〉問世
後，肖像畫被分成表像和思想觀念兩類，而概念來自當時主
宰他情緒的女子。特別的是，在畢卡索後期的作品裡，討好
或感性的溫柔不見了，取而代之的是破壞性的寫實和詩意的
狂暴，將他的伴侶轉化成一隻眼中閃著幅射狀光芒的小鳥，
或是一頭邪惡而貪吃的怪獸。畢卡索根據自己的內在觀照作
畫，無情的批判自己，也批判所愛或曾經愛過的女人對他造
成的影響。

　　眼睛，在畢卡索訴說變化無窮的人類表情時，占有絕對
重要的地位。他不為外表的美麗或嬌媚所惑，觀點也不一定

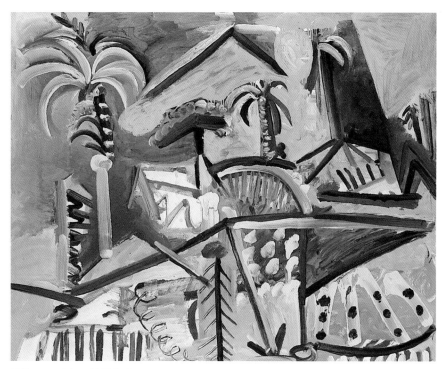

風景 1972年 油畫畫布 130×162cm 巴黎畢卡索美術館藏

親切溫和。他無視於傳統感受，打破我們習慣注視的結構，
粗暴的破壞了臉部的古典和諧。他就像一個變戲法、賣雜耍
的人，玩弄著眼睛，為我們作畫，嚇我們，或逗我們高興，
讓我們坐立不安。他褻瀆了人的統一性，把眼睛放在與周遭
格格不入的位置上。反而認為我們濫用了它們，並且相信，
沒有它們會更好。這狂暴是有目的的，而且成效極為可貴。
它開啟了我們的眼睛。它推翻了古代要命的禁忌，禁忌要求
我們什麼不該看，什麼不該想，並且要我們在允許自己觀看
之前，先做預想。事實上，經由畢卡索無情而力道十足的手
法，呈現在我們面前的眼睛，我們的眼睛，將使我們更加了
解他在所有作品中對現實的看法。正是這更為廣泛的目的，
為我們全心致力於此一觀點，做了最好的說明。

畢卡索和他的肖像畫

　　畢卡索可以說是二十世紀以來最多產的藝術家，他的作品範圍包含廣泛，從油畫、粉彩、版畫到陶塑，無一不包。在這些為數可觀的作品中，人像佔了約百分之二十之強。在一般人的觀念中，肖像畫多少摻雜了美化和歌詠的色彩在內，但是畢卡索的人像作品，卻完全是為自己而畫，不為使命或酬金，因此主觀的意識極強，完全顯現他個人在不同時期的想法、遭遇和各種色、形的嘗試，也反映出他作品的多變。

　　在一般人印象中，畫人物像，總是畫家對模特兒而畫，畢卡索則不然。他常憑印象畫他記憶中的人，或是經由照片來作取捨。雖然因此畫與人多有出入，但畢卡索並不以為意，畢竟「神似」並不是畢卡索畫人像的目的。

　　〈史坦茵的畫像〉是畢卡索費了數月的功夫才完成，雖然人物的姿態和手部終於達到自己的標準，但是對臉部卻一直不滿意。後來畢卡索啟程前往高索勒，回到巴黎後才重新補畫人物的頭部。這次，他並未要求史坦茵再來當模特兒，因為他心中已有人物頭部的鮮明影像，後來並發展出畢卡索一系列的面具式表情的人像作品。

圖見90頁

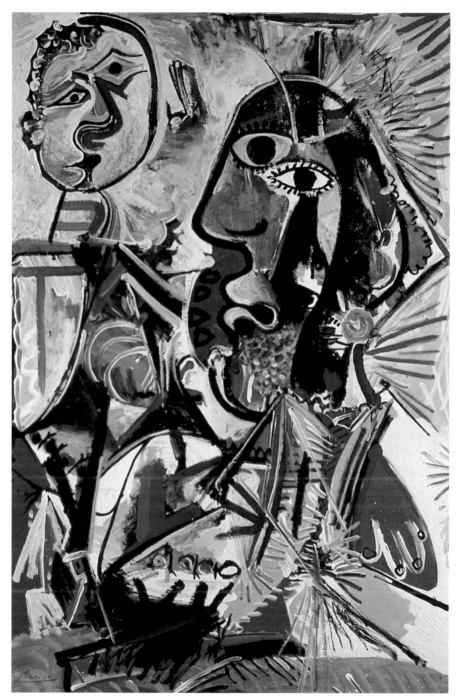

大頭像　1969年　油畫畫布　194.5×129cm　柏林，史達利克美術館藏

畢卡索所畫的對象，多是熟識的友人和親密的紅粉知己，對研究他的生平提供了不少有力的資訊；在文獻上，這些肖像畫自有一席之地。但奇怪的是，所有對畢卡索藝術生涯研究的資料，卻不曾肯定他也是一位肖像畫家。美國紐約現代美術館一九九六年四月至九月的特展「畢卡索和他的肖像畫」，展出畢卡索二百幅的油畫和素描人像作品，終於肯定了畢卡索在二十世紀肖像畫家的地位。

　　紐約現代美術館這次的展出，並不按畫家作品的年代或風格時期作規畫，而是依照畫家生命中出現的人物次序來排列畫作，提供了觀者一部畢卡索的圖說自傳。

　　畢卡索的「抽象」式人像不爲人視爲肖像畫，可能與一般人對肖像畫的認知有關。籌辦這次展覽的負責人威廉・魯賓（William Robin）表示：「現代畫家畫富色彩性的抽象畫，普遍多取材自然景物或靜物，鮮少選擇人物作爲表現的對象。」這是因爲一般人看到與實際景色大相逕庭的色彩，並不會覺得突兀，但是在熟識的人物畫像上，看到橫過鼻樑的彩色線條，卻大大難以接受。「抽象畫的基本要素正好違反了我們對肖像畫的認識──表現人物的實際形象。」

　　威廉・魯賓認爲畢卡索的人像畫，融合了我們所熟知的二十世紀繪畫形態──抽象派、超現實派、古典派和表現主義，但是每一幅人像不管多麼難以分辨，都包含被畫者的特徵，所以他總以「變形肖像畫」或「意識肖像畫」來統稱畢卡索的人像作品。有趣的是，常有一些極爲「抽象」的作品，我們認爲是畢卡索從記憶中搜尋出的形象，實際上卻是他對著模特兒而畫；而一些寫實的作品，反而是靠記憶而作。例如「坐著的女人」系列中畢卡索重複畫上模特兒的坐姿，是面對模特兒所畫的寫生作品；而〈斐南荻的畫像〉和〈賈桂琳的畫像〉的人物形象鮮明，卻反是事後的記憶畫作。

　　畢卡索很早就開始畫人像，在他十四歲的作品中可看出，既使年紀輕輕，畢卡索就明白照相機可以顯現人最客觀

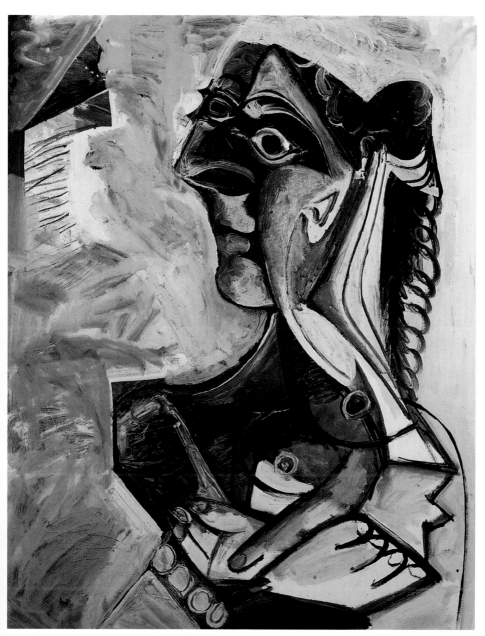

坐著的女人（賈桂琳）　1971年　油畫畫布　146×114cm　私人收藏

的形象，畫家應該摒棄傳統人像畫的標準，去追求照相機所無法表現的質——想像力、色彩和主體。

「畢卡索的人像作品，很少看起來和真實人物相同」威廉‧魯賓說，但是我們卻可以由畫中看出作畫對象的特質，或畫家本人對畫中人物的感受，「這是照相機永遠無法表達的部分。」

畢卡索曾經說過，他無法客觀的畫一個人。畫家的感情是直接的，他對作畫對象的好惡喜怒或遠近親疏，在畫中表露無遺，完全無法隱藏，因此後代的人可以由他的畫作推斷他對畫中人情感的變化。〈浴女坐姿〉是畢卡索在認識新情人瑪麗之後，爲妻子奧爾嘉所畫，畫中已透露出兩人變質的情感，彌漫一種疏離低調的氣氛。

五〇年代時，一位化妝品富商海琳娜（Helena Rubinstein）要求畢卡索爲她畫像。每次她打電話給畫家，總是有一位自稱是園丁的人告訴她，畫家在「睡覺」、「工作」或「出門去了」，雖然他曾懷疑接聽電話的人就是畢卡索本人，但也無法求證。後來，海琳娜向畫商和畫家的好友施壓，終於得到畫家首肯；但可想而知，她半強迫的方式，已經在畢卡索的心中留下不怎麼好的印象。畫的結果不必多說，畫面沒有任何的諂媚，表現的完全是畫家對海琳娜的看法，緊閉的嘴、滿是皺紋的眼眶、頸部誇大的珍珠項鍊，呈現一個沒有耐心，愛弄權勢的富家老太太。

畢卡索的感情豐富，他生命中的女人對他的畫作，扮演不可或缺的角色。在他與瑪麗和新情人朵拉同時交往時，曾分別要求她們在他的畫室擺上同樣的姿勢，供他作畫。畫中的瑪麗穿著她一貫的藍紫色衣服，臉色透著綠的蒼白，有她特有的恬適；畫中的朵拉則色彩繽紛，窗外映著盛放的植物，代表人物積極的性格。其後西班牙戰事緊張，畢卡索離開瑪麗，投入與他有相同背景的朵拉的懷抱，他們同樣來自西班牙，同樣憂心祖國的情勢。

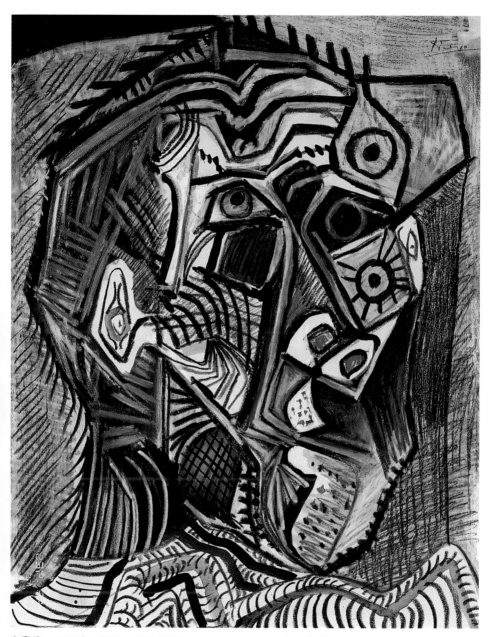

自畫像　1972年　粉彩、墨水畫畫紙　65.7×50.5cm　私人收藏

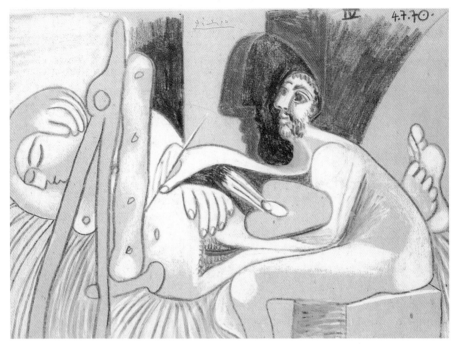

畫家與他的模特兒　1970年　粉彩畫　巴黎現代美術館藏

　　幸且不論畢卡索的私人感情如何，他生命中的女人和她
們爲他生下的子女，豐富了畫家的繪畫題材；這些畫作，就
留待讀者自己去欣賞、評斷。另外值得一提的是，畢卡索是
當代藝術家中，少數終其一生爲自己畫像的畫家，挪威藝術
家孟克（Edvard Munch）是其一，他從早期自畫一位意氣
風發的男子，到自己變成躺在掛滿女體房上的死屍，來告白
自己內心世界的轉變。（有關孟克的介紹，請參閱《世界名
畫家全集孟克》一書）同樣的，畢卡索在他的後期自畫像，
似乎也看見了死神的召喚。在漠然的表情下，瞪大的雙眼，
似乎透露出面對死亡的恐懼。

　　畢卡索的人像畫，源自傳統，卻在自己的藝術生涯中，
逐漸捨棄傳統。他的作品變化、涵蓋之廣，生產之多，恐怕
在二十世紀無人能出其右吧！

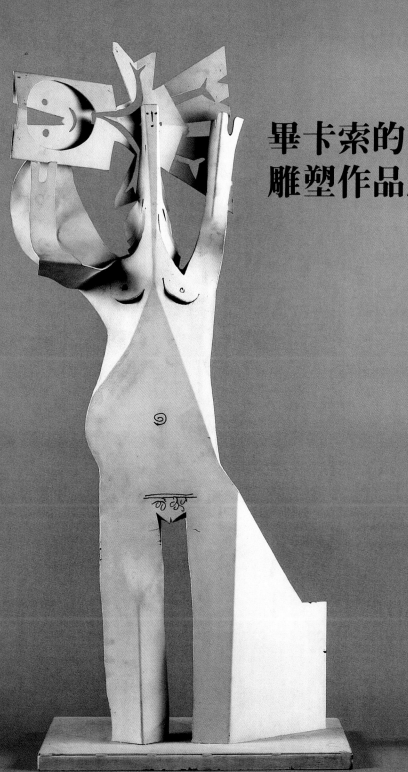

畢卡索的
雕塑作品欣賞

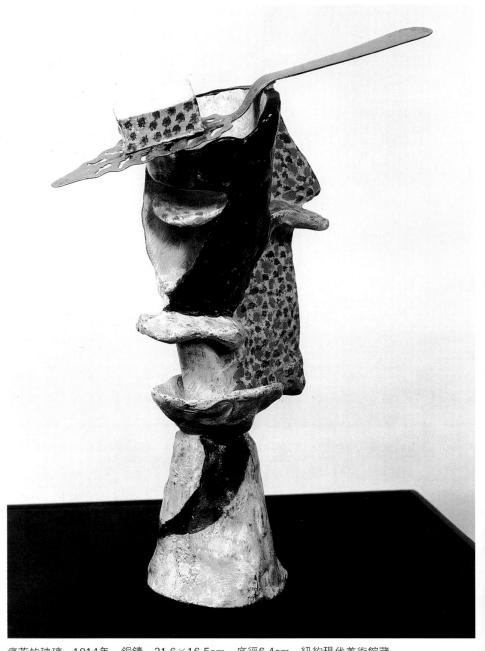

痛苦的玻璃　1914年　銅鑄　21.6×16.5cm，底徑6.4cm　紐約現代美術館藏
山羊　1950年　柳條、木片、紙板、石膏　120.5×72×144cm　巴黎畢卡索美術館藏（右頁上圖）
戴項鍊的維納斯　1947年　陶塑　38×11×8.3cm　日本雕刻之森美術館藏　（右頁左下圖）
女人的容顏　1962年　鐵片　33×24×16cm　巴黎畢卡索美術館藏　（右頁右下圖）

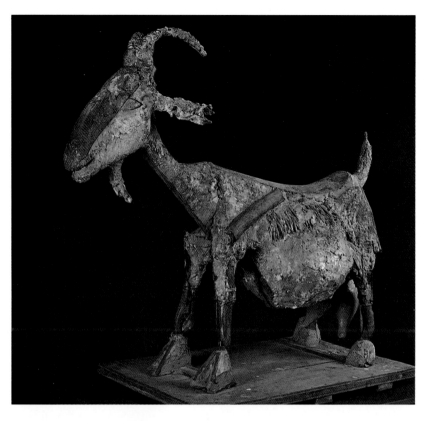

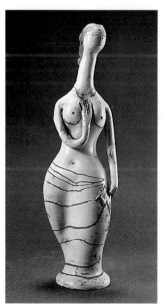

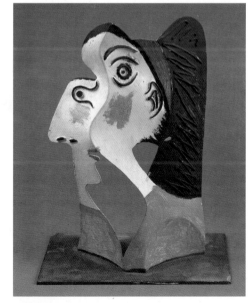

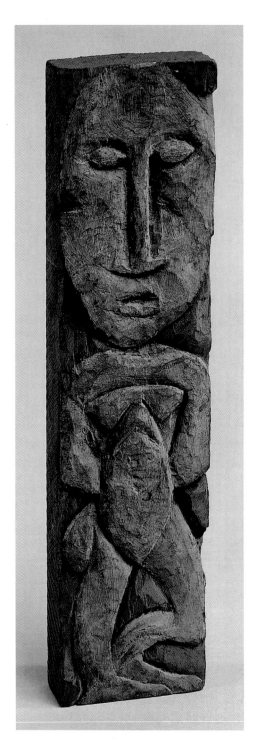

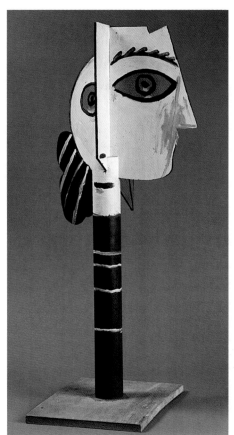

女人的容顏　1954年　木雕　78×36×34cm
巴黎畢卡索美術館藏

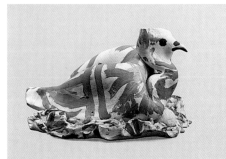

孵卵的鴿子　1953年　陶塑
22×26×14.5cm　巴黎畢卡索美術館藏

裸婦立像　1907年　木雕　31.9×7.5×2.8cm
巴黎畢卡索美術館藏（左圖）

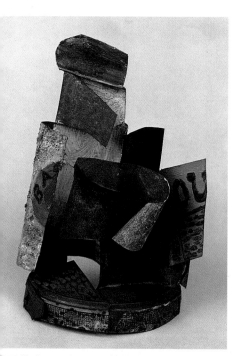

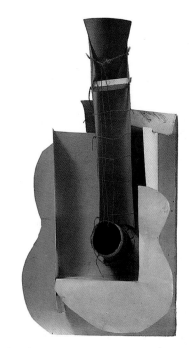

立體構成；瓶、玻璃與新聞　1914年
0.7×13.5×8cm　巴黎畢卡索美術館藏

吉他的模型　1912年　紙板、線
65.1×33×19cm　紐約現代藝術館藏

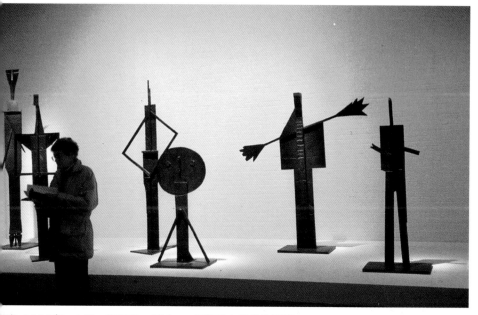

浴者　1956年　木雕　高136～264cm　巴黎畢卡索美術館藏

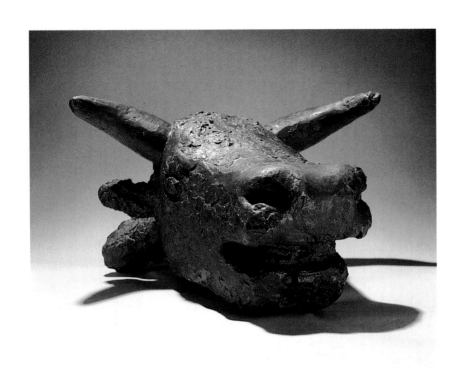

牡牛頭　1931～1932年　靑銅　35×55×53cm　巴黎畢卡索美術館藏

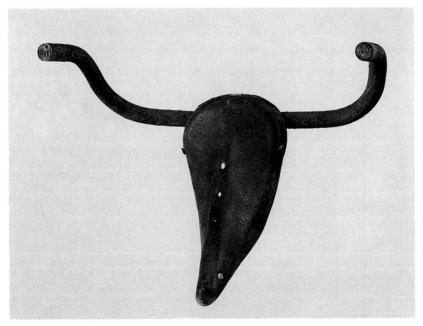

牡牛頭像　1943年　皮、金屬　33.5×43.5×19cm　巴黎畢卡索美術館藏

234

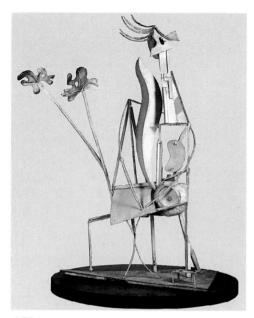

庭園中的女子　1929～1930年　鐵雕塑
206×117×85cm　巴黎畢卡索美術館藏

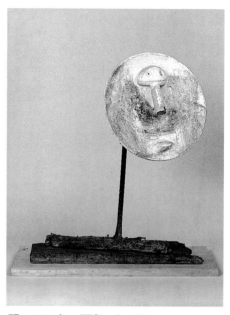

頭　1931年　石膏、木、鐵
56.5×45.6×25cm　巴黎畢卡索美術館藏

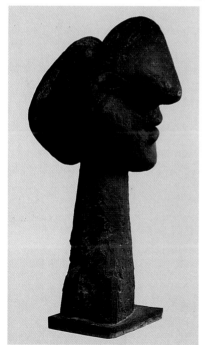

女人頭像　1932年　銅鑄
128.5×54.5×62.5cm

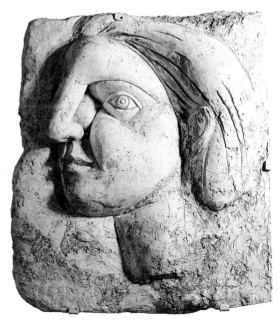

瑪麗・泰瑞莎的頭像　1931年　石膏
69×60×10cm　私人收藏

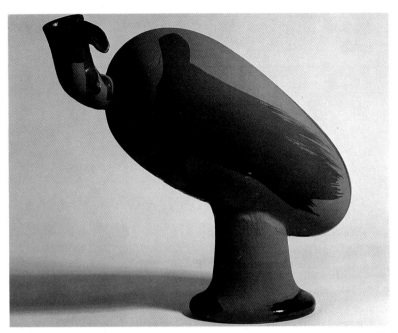

大兀鷹形狀的瓶子1949年 陶塑 37.5×40×16.5cm 法國安蒂布畢卡索美術館藏

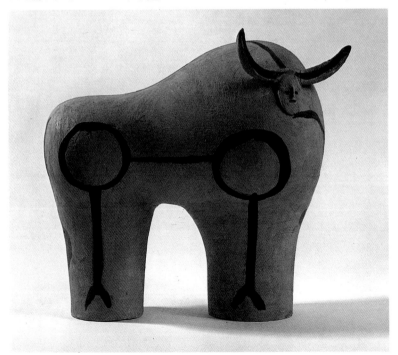

牡牛 1949年 陶塑 37×40×30cm 法國安蒂布畢卡索美術館藏

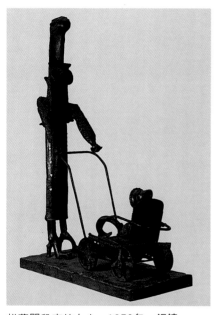

推著嬰兒車的女人　1950年　銅鑄
203×145×61cm　巴黎畢卡索美術館藏

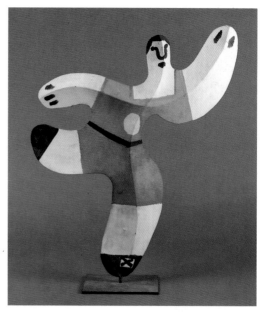

足球選手　1961年　鐵片　59.5×49×14.5cm
巴黎畢卡索美術館藏

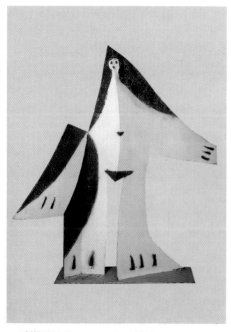

二手攤開的人　1961年　鐵片
183×177.5×72.5cm　巴黎畢卡索美術館藏

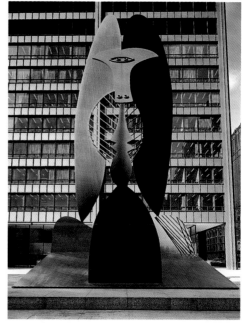

女人頭像　1966年　鋼鐵　高2000cm
芝加哥市中心廣場上的雕像

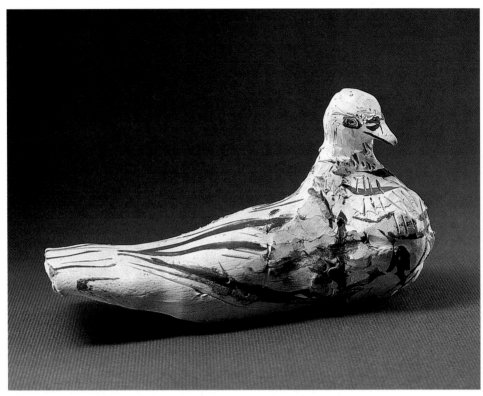

鴿子　1953年　陶塑　11×20.8×8cm　日本雕刻之森美術館藏

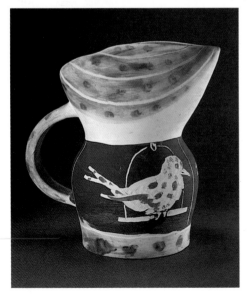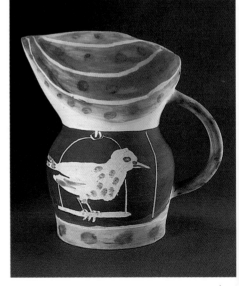

二隻鳥（壺的二面）　1953年　水壺　28.2×27.5×18.5cm　日本雕刻之森美術館藏

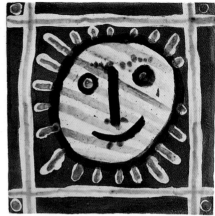

臉　1956年　大磁磚　20.5×20.5cm　日本雕刻之森美術館藏

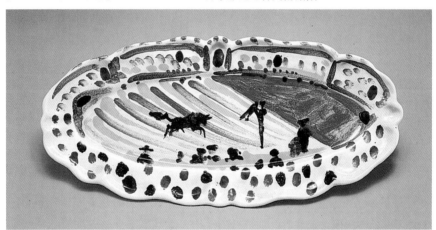

鬥牛　1957年　陶長盤　28.5×68cm　日本雕刻之森美術館藏

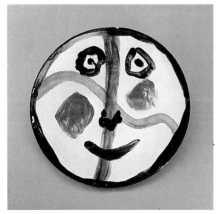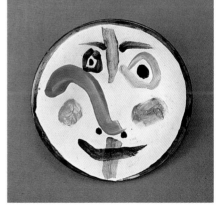

臉　1963年　陶盤　25.3cm　日本雕刻之森美術館藏　（左右圖）

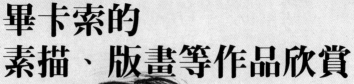

畢卡索的
素描、版畫等作品欣賞

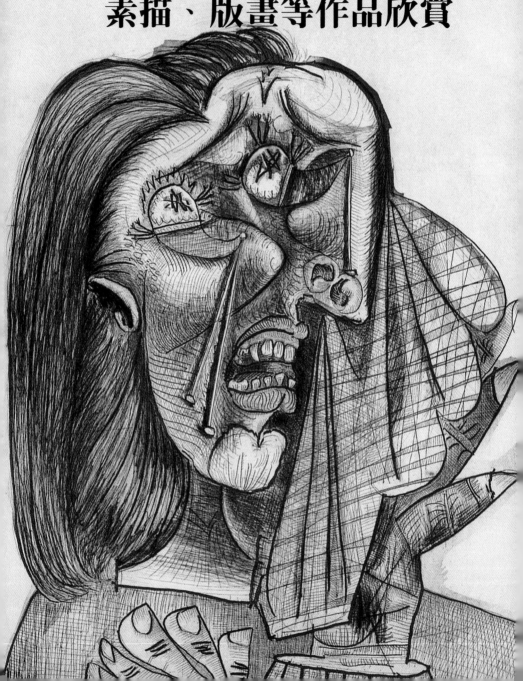

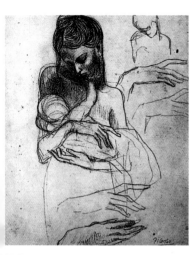

母與子　1904年　木炭素描

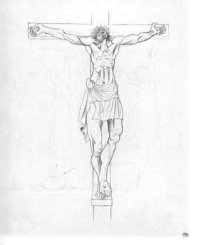

磔刑　1915～1918年　鉛筆畫畫紙
36×26.6cm　巴黎畢卡索美術館藏

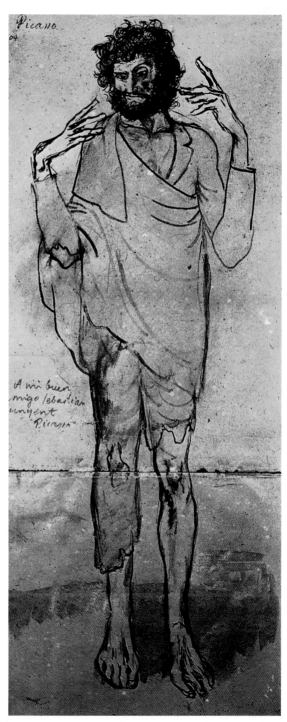

瘋子　1904年　水彩畫畫紙
35×35cm　巴塞隆納畢卡索美術館藏

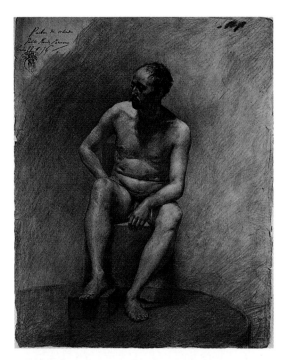

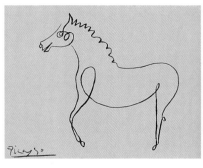

小馬　1924年　墨水畫畫紙
21×27.2cm　蘇菲亞藝術中心藏
（上圖）

裸體男子的坐像　1896年
鉛筆、炭筆畫畫紙　60×47cm
巴塞隆納畢卡索美術館藏　（左圖）

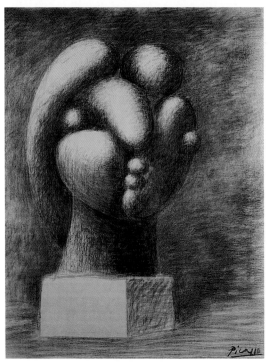

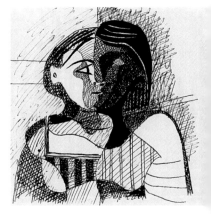

畢卡索1926年的速寫本中的圖（上圖）

頭的塑像（瑪麗・泰瑞莎）　1932年
炭筆畫畫布　92×73cm
瑞士貝耶勒收藏　（左圖）

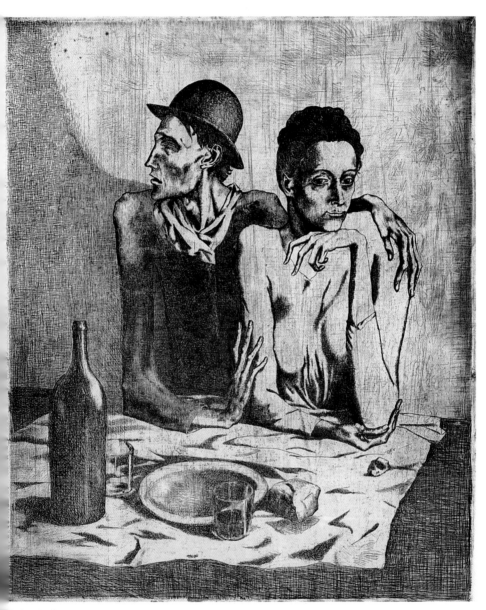

簡樸的餐食　1904年　銅版畫　46.3×37.7cm　伯恩私人藏

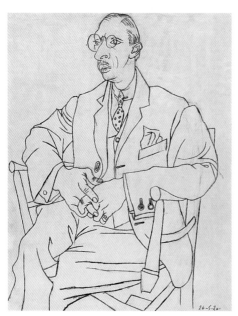

史特拉汶斯基的畫像　1920年　鉛筆畫灰紙
62×48.5cm　巴黎畢卡索美術館藏

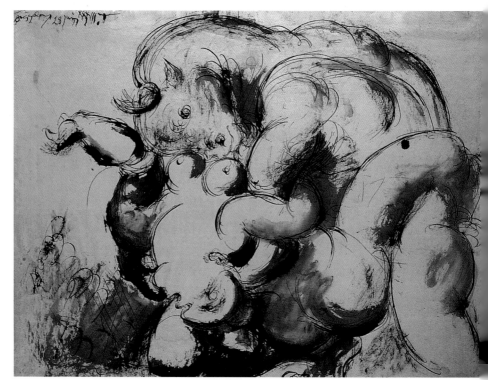

人身牛頭怪物，密諾托爾　1933年　水墨畫畫紙　47×62cm　巴黎畢卡索美術館藏

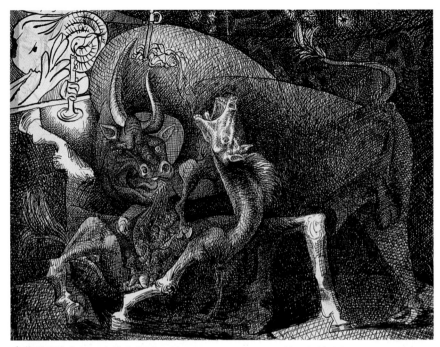

拿著蠟燭的女子；在牡牛與馬之間的爭鬥　1934年　鋼筆、鉛筆合板　31.5×40.5cm
巴黎畢卡索美術館藏

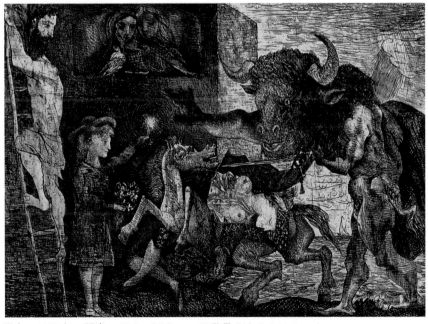

鬥牛　1935年　版畫　49.8×69.3cm　巴黎畢卡索美術館藏

佛朗哥的夢與謊言 II
1937年　版刻、蝕鏤
31.8×42.2cm
日本大原美術館藏

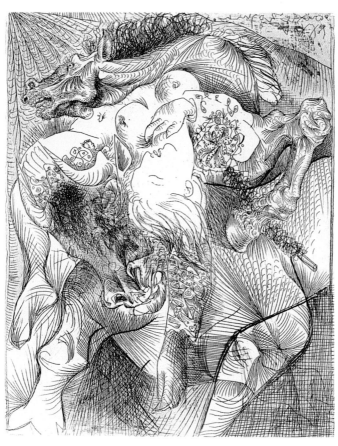

女鬥牛士　1934年　版畫
29.7×23.6cm
北九州市立美術館藏

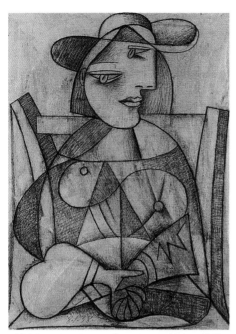

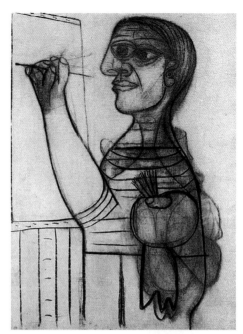

手糾在一塊的女人 1938年 鉛筆、炭筆畫
81×60cm 馬紹爾·卡更夫婦收藏

畫布前的畫家 1938年 炭筆畫畫布
130×94cm 巴黎畢卡索美術館藏

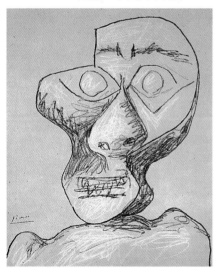

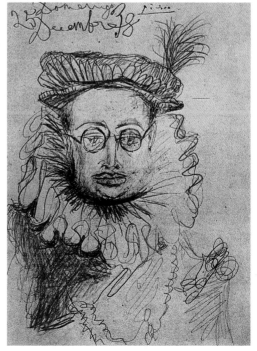

自畫像 1972年 粉彩畫畫紙
66×49.8cm 私人收藏

仿菲利普二世時代貴族的沙巴特畫像
1938年 油畫畫布 29×21cm
巴塞隆納畢卡索美術館藏 （右圖）

和平圓舞曲1954年　水墨畫

貓頭鷹　1947年　版畫　24×45cm
紐約私人藏

鬥牛場上的騎士　1957年　水墨畫畫紙　20×30cm　伯恩私人藏

畢卡索　1917年攝

國際藝術家
對畢卡索的觀點

一九七三年畢卡索去世後國際現代藝術名家對畢卡索發表了不同的觀點與評價。

英國雕藝家安東尼・契納：「當我離開美術學院，開始試圖以濃厚的感情替代直接寫實方式來繪製人物畫，畢卡索的作品對我有很大的影響力。

只有那些有雕塑基礎的畫家，才能體會這個『空間』的真意義而創出立體派。假如他對色調和油彩的質素更著重的話，立體派恐怕沒有如現在的平面化了。這樣，革新的繪畫便通過雕塑般的巧思現實起來，有如文藝復興時期感覺的一般，這是一件不尋常的事情。」

美國抽象表現名家威廉・杜庫寧：「有很多事情我喜歡自己保留起來的。他（畢卡索）是時常在我心裡的——和某些藝術家一般。的確，畢卡索的藝術在我心。」

美國硬邊繪畫家羅勃・印地安納：「畢卡索在我心目中有如一座紀念碑一般。在我孩童時期，以爲藝術便是那些已故的名家。他們既已死了，因此便成藝術。可是當畢卡索創作每件作品時，整個世界立即改觀了。這樣，藝術便沒有那般陌生了，對一個在美國生長的孩子，更覺生動了。他的確

是一個魔術師，在他的一生裡，創造了魔術般的事物。

受畢卡索影響是一件很難以控制的事情，因爲你會很容易像他，他的作品風格很強烈。也許這便是勃拉克和葛利斯沒有和他同樣地位的原因之一。他倆的作品過於像他。雖然畢卡索的作品給我深刻印象，但我不會拿他來作爲我的對象。」

美國普普藝術家李奇登斯坦：「畢卡索給我很大的影響力。他和馬諦斯是二十世紀藝術的大主流。

當你談到立體派，你會想到畢卡索和他的幻覺：非洲式的、古典式的，甚至他超現實的探討。抽象抒情畫也是從立體派演變過來的，它是一種表現的，較少形式化和古典化的立體主義而已。

畢卡索展現他所畫的
朵拉·瑪爾畫像。
1939年攝

坦白地說，我的四〇和五〇年代的作品看來很像畢卡索。

毫無疑問，畢卡索是二十世紀最偉大的人物！」

美國抽象抒情畫家羅伯·馬查威爾：「畢卡索對我的發展具有一定的力量⋯⋯他的動力，他的敏感，他的一切。獲悉有這個人物存在給我很大的支持。畢卡索具有創作力。每樣他所創造的都表明了藝術至上，同時藝術是無止境的，沒有其它的途徑可循。

我以爲每十年間，畢卡索都有不枯不朽之作。那些〈格爾尼卡〉的素描，和他晚年二十年間所完成的素描和版畫，概括看來比他的繪畫更重要。可是，雖然如此，他有時也有失敗的作品出現，否則太可怕了，人們沒有什麼可談了。尤有甚者，畢卡索把過去的動力，和他現在的動力聯結在一起。他可採用任何東西：希臘的，拜占庭式的和非洲的，加上二十世紀的。他的智慧是很明顯的。」

美國女雕塑家露意絲·尼維爾孫：「畢卡索是二十世紀的基礎─從那時開始，如果人們不去接受他，便是拒絕他了。

什麼原因使畢卡索偉大呢？不只他的思想是偉大的，而且他完成其任務，如同他是這個世界上第一位畫家所做的一

般。

當我找到立體派，有如找到主宰的真理一般。從那時起，我並沒有離開它。可是每當我在工作時，我不要畢卡索在我眼前，我要自己親歷親爲。因爲，當你認識其根源，你便可以在青綠的草原中穿梭無阻了。我以爲畢卡索已經影響到整個創作的宇宙，你不能把它埋沒的。像畢卡索那樣的天才人物，可說所做的事，樣樣順利。有如達文西那般偉大。

他把我們的理解力改變過來，同時還把它帶到一個新的水平線去。畢卡索把這個宇宙的面目改變過來，不只是視覺藝術方面，而且還在建築方面，他在這個宇宙每一角落都鑽到，每一種東西都給他的天才點綴生色不少。」

因爲畢卡索那麼偉大，我要不厭其煩地把能找到關於他的資料繼續發掘來研討。其中最值得介紹的莫過於那位美國批評家比亞·戴基斯。他認爲：「一般畫家的優點莫過於在他晚年的精練。在晚年的期間，畢卡索自處於一個新的探求階段，質問舊式的造型，把其破毀和重建過來，有如一個充滿光明前途的青年一般。也許這便是他去逃避死神來臨的手法。

儘管這些繪畫瞥見時看來像是鹵莽一點，甚至如胡亂塗鴉一般。可是，仔細去分析會發現到其中很多幅是曾經多次加以潤飾過的。他有意地創新手法避免去採用過去成功的技巧，把後期的習作減到一種筆觸的表現，甚至摒棄哲學的動機，來達到純正造型的韻律。」

根據這些作家的見解，我們可以明白畢卡索並沒有因爲他早期繪畫的完成而停滯、凋零，他只去體會一個新的挑戰，而在這個挑戰裡，並不是爲了時髦，而是用來獻給歐洲傳統畫家，顛覆舊有的論調。

觀看鬥牛的畢卡索與賈桂琳　1955年攝

畢卡索與巴塞隆納

　　所謂偉大的藝術，必由自身散發大量的能源（或者應該說是靈氣）；當人們一靠近畢卡索的作品時，立即精神一振，他的藝術也就具備了這樣的力量。

巴塞隆納與畢卡索

　　關於畢卡索的生平，無庸贅言，這裡只是簡述他和他生於斯、長於斯的西班牙，特別是他在十幾歲的善感時期居住的巴塞隆納的關係。

　　巴布羅・路易斯・畢卡索，一八八一年十月廿五日生於西班牙南部的馬拉加（Malaga），一八九一年因為擔任繪畫老師的父親換工作，遷居伊比利亞半島西北端的科魯涅（La Coruna），在此之前的兩年，畢卡索已完成了首件油畫〈鬥牛〉，他準確地描繪了所欲掌握的對象。而在停留於科魯涅時期，還有一樁相關的話題，也就是因為他常常巧妙的描繪鴿子，父親將自己的畫材讓給他，並表示將來不再畫畫。

　　一八九五年，畢卡索一家人再度因父親工作的緣故，移居巴塞隆納；十九世紀末的巴塞隆納，受由加泰隆尼亞再生

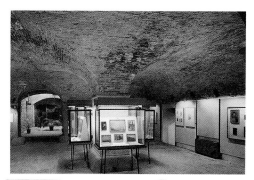

巴塞隆納畢卡索美術館內部一景　　　　巴塞隆納畢卡索美術館內部一景

　　運動擴大而成的文化革命影響，充滿自由的氣氛，說畢卡索受此啓發，並不爲過。他在此時已顯現了充分的才能，十四歲時尚未達受試年齡，但畢卡索以其優異的繪畫表現，獲得特別許可而入學藝術學校。一直到一九○四年移居巴黎前的這九年多的時間，畢卡索都以巴塞隆納爲生活中心。

　　此後，畢卡索曾短暫返回西班牙，當一九三九年西班牙內戰，打敗共和政府的佛朗哥將軍掌握全局後，畢卡索至死都未再回祖國。

小酒館「四隻貓」

　　畢卡索首次舉行個展是在一九○一年二月，他十九歲的時候，展覽會場是一家小酒館「四隻貓」。

　　這家店是模仿巴黎一家附設舞場的酒館「黑貓」而開的。創設者是經常出入「黑貓」的貝勒・羅美、聖查哥・魯西紐爾、拉蒙、卡薩斯、米格爾・烏特里約等，但實際的擁有者是羅美。

　　附帶說明，在這些人中魯西紐爾是畫家兼劇作家、批評家，對巴塞隆納世紀末的「現代主義」運動有很大的貢獻。此外，卡薩斯靠海報設計或插圖在巴塞隆納和巴黎活躍，烏特里約是美術批評家。

　　帶有巴黎情調的「四隻貓」，自然而然的成爲當時年輕

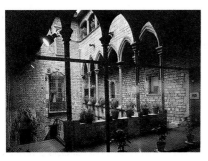

巴塞隆納
畢卡索美術館天井
（左圖）

「四隻貓」小酒館
（右圖）

藝術家聚集的場所，例如畫家伊西德魯・諾內魯、斯羅亞加、特列斯・加爾西亞、雕刻家馬諾羅・烏給、詩人及後來成為畢卡索祕書的沙巴特、被達利勸說應繼續作畫的畢卡索友人拉蒙・畢秀特、音樂家阿魯貝尼斯、顧拉那德斯等。

不僅是畢卡索，很多藝術家都在這家酒館開過展覽，或舉行演奏會、布偶劇，甚至皮影戲。一般認為，畢卡索和這家店有特別深厚的關係，因為他所設計的菜單、海報、招牌、每日特餐，以及在「四隻貓」的外觀或內部描繪了相當數量的素描、油彩、粉彩畫，至今還存在。

「四隻貓」於一九〇三年關門，畢卡索在柯美爾西歐大道的工作室完成「藍色時期」的多數作品：〈人生〉、〈老吉他手〉、〈塞萊斯提挪〉，翌年即展開追求新氣象的巴黎之旅。

畢卡索美術館的建築、歷史

畢卡索美術館曾是與貴族宅邸並立，建於蒙加達街道上十五號和十七號的亞吉拉爾宅邸，以及嘉斯特略德宅邸和十九號的麥加宅邸區內的大型美術館。亞吉拉爾宅邸建於十三世紀，幾度更迭後，現在的外觀建於十五世紀；嘉斯特略德宅邸比亞吉拉爾稍早興建，十八世紀中葉嘉斯特略德男爵取巴洛克及古典主義風格改建這幢建築，內部則是採巴塞隆納新古典主義建築裝飾，成為同類型建築中最重要的一處。麥加宅邸的建築同樣可見十七、十八世紀的雙重風格。

「四隻貓」小酒館內
的自畫像（中者）
1902年（左圖）

現在的「四隻貓」
小酒館內景（右圖）

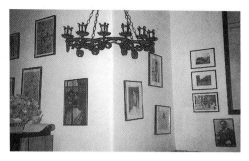

　　巴塞隆納市政府分別於一九六三年、一九七〇年及一九
八一年取得這三處建築的產權，再將之擴大爲美術館。然後
將曾是入口的一樓部分改成販賣部和自助餐廳，參觀者則從
二樓進入。

收藏的充實

　　畢卡索美術館的第一件收藏品，是畢卡索參展一九一九
年巴塞隆納市議會企畫的美術展覽的油畫作品〈小丑〉（一九
一七），畫家將這幅畫捐贈給市政府。接著有畫家於一九一
九年、三七年捐贈給巴塞隆納諸美術館的作品、一九三二年
近代美術館獲贈布蘭帝拉收藏的五件作品以及一九五三年以
嘉利嘉・羅奇的捐贈爲主的作品，以這些收藏品，興建畢卡
索之屋；不久之後，市政府決定蓋畢卡索的個人美術館，沙
巴特遵從畢卡索的吩咐，於一九六〇年將自己的收藏提供給
巴塞隆納市政府。

　　一九六三年三月，以沙巴特和近代美術館的收藏爲主的
畢卡索美術館，在亞吉拉爾宅邸落成了。此後，作品慢慢的
增加，一九六八年畢卡索捐贈爲該年過世的沙巴特而作的
〈沙巴特肖像〉和連作「拉斯・梅尼納斯」。一九七〇年，居
住在巴塞隆納的畢卡索家族將他們手中的早期重要作品捐贈
出來。

　　一九七三年，畢卡索過世，遺族捐贈版畫；一九八一
年，賈桂琳夫人贈送四十一件畢卡索的陶雕塑品。

畢卡索年譜

畢卡索在巴黎勒波埃希
街的畫室內。後方爲盧
梭的油畫。
1932年攝

一八八一　十月二十五日出生於西班牙馬拉加，爲瑪麗亞・
　　　　　畢卡索和賀綏・路易斯・布拉斯科的長子，父親
　　　　　是一位藝術教員。

一八九一　十歲。父親被分派至藝術學校（Da Guard Art
　　　　　School）教授美術，全家搬到西班牙西北部小
　　　　　鎮科魯涅。畢卡索開始上文法學校及繪畫，有
　　　　　時也協助父親完成畫作。

一八九五　十四歲。春，父親又被分派至巴塞隆納一所藝術
　　　　　學校（La Lonja Academy of Art）教授人物
　　　　　畫，全家於秋季隨即遷往該地與父親會合。畢卡
　　　　　索以〈裸腳女孩〉免試入學藝術學校（Academy
　　　　　of Art）高級班，並得到該校美術館的臨摹許
　　　　　可。

一八九九　十八歲。成爲專業畫家並爲雜誌繪插畫。常出沒
　　　　　於巴塞隆納「四隻貓」小酒館，其爲當時文人、
　　　　　前衛藝術家的聚集之所，並結識了許多好友如詹
　　　　　姆・沙巴特（Jaime Sabartes），卡洛・卡沙居
　　　　　馬士（Carlos Caszagemas）等。

四歲的畢卡索

七歲的畢卡索與
他的妹妹羅拉

一九〇〇　十九歲。十月，與卡沙居馬士共同前往巴黎，瀏覽當地畫廊展出的塞尚、特嘉等人作品。派得羅・莫納克（Pedro Manach）以每月一百五十法郎的合約成爲畢卡索的第一位經紀人。聖誕節前夕返回西班牙。

一九〇一　二十歲。五月，第二次前往巴黎，經由莫納克的介紹認識了法國作家馬克斯・賈柯布（Max Jacob）。第一階段：藍色時期風格形成，貧窮、孤獨和憂鬱爲其主題，例如〈老吉他手〉。

一九〇四　二十三歲。四月，定局於法國，租屋於蒙馬特區哈維格濃街 13 號，賈柯布爲其屋取名「洗濯船」（Bateau-lavoir）。畢卡索在此住了五年，認識許多著名藝術家如詩人基爾勒姆・阿波里奈爾（Guillaume Apollinaire）和美麗的斐南荻・奧麗薇（Fernade Olivier）她是畢卡索第一位模特兒，也是他往後七年的情人。

一九〇五　二十四歲。進入第二個階段：玫瑰時期，作品有〈馬戲團小丑〉、〈穿著襯衣的女人〉。風格從悽藍轉爲玫瑰基調。二月，在團體展中第一次展出玫瑰時期作品，阿波里奈爾在兩本雜誌中做報導。馬戲團成爲他興趣主題，故此期又爲小丑時期。冬，在羅浮宮受非洲雕塑作品影響啓迪了立體與三度空間的創作方向。

一九〇六　二十五歲。春，認識了馬諦斯和安德烈・德朗（Andre Derain）。〈拿著調色板的自畫像〉已開始完全改變了基本風格，傾向非洲風貌。（十月，塞尚去世。）

一九〇七　二十六歲。春，認識了勃拉克。三月，與馬諦斯、德朗於獨立沙龍展出。三月至七月，使用不同技法創作第一幅立體派作品〈亞維濃的姑

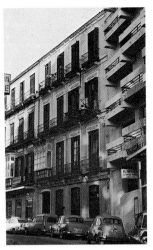

位於馬拉加的
聖哈法艾勒學校，
畢卡索小時所就讀
的小學。（右圖）

畢卡索於蒙馬特區
約1904年攝（左圖）

娘〉，加入勃拉克立體主義的行列。十月，在秋
季沙龍觀看塞尚作品，受其幾何形式與主題體
積的影響。

一九〇八　二十七歲。夏天、移居法國北部。九月，與勃拉
克密切合作。十一月，勃拉克第一件立體派風景
畫作被秋季沙龍拒絕，藝評家路易斯的評論產生
「立體主義」一辭。

一九〇九　二十八歲。第四階段：立體主義時期開始，爲其
繪畫重要時期，將形式轉爲刻面發展。

一九一〇　二十九歲。將分析的立體主義發展到極限，物象
被分割成更小塊面，更脫離其實體形態。

一九一一　三十歲。三月，八十三件水彩與素描作品（1905
～1910）首次在美國展出。七月，與勃拉克至法
國東部兩人共同創作。十月，立體派在秋季沙龍
展出遭大衆反感。認識並愛上了伊娃・葛矣爾
（Eva Gouel）。

一九一三　三十二歲。五月，父親去世。

一九一四　三十三歲。八月二日第一次世界大戰爆發，勃拉
克和德朗被徵調。

十五歲的畢卡索
1896年攝於巴塞隆納

一九一五　三十四歲。伊娃死於肺結核。立體派運動因戰爭而瓦解。

一九一六　三十五歲。七月，〈亞維濃的姑娘〉在巴黎首次公開展出。

一九一七　三十六歲。與作家高克多前去羅馬。爲芭蕾劇團設計戲服，認識相戀芭蕾舞者奧爾嘉・科克蘿娃（Olga Khokhlova），共同返回法國。（特嘉、羅丹去世，荷蘭興起新造型運動。）

一九一八　三十七歲。七月十二日與奧爾嘉在巴黎結婚。第六個階段：古典時期開始，乃受安格爾影響。（第一次世界大戰結束，阿波里奈爾戰死。）

一九一九　三十八歲。春，米羅造訪畢卡索。（十二月三日，雷諾瓦去世。包浩斯創設。）

一九二一　四十歲。長男保羅出生（二月四日）。（達達派活躍於巴黎）。

一九二二　四十一歲。收藏家道塞（Doucet）以兩萬五千法郎買了〈亞維濃的姑娘〉。（巴黎舉行達達國際展）。

一九二三　四十二歲。達達事件在巴黎展開，畢卡索被類分爲立體派，倍受抵制，普魯東（Breton）聲援。

一九二四　四十三歲。普魯東闡明創造「超現主義」語彙。

一九二五　四十四歲。春，與奧爾嘉在蒙地卡羅，爲迪亞吉雷夫芭蕾舞團舞者素描。七月十五日〈亞維濃的姑娘〉與〈舞者〉被刊載於《超現實主義革命》第四期。十一月四日首次超現實主義團體在巴黎皮耶畫廊（Pierre Gallery）舉行「第一屆超現實主義會畫展」，包括馬克斯・艾倫斯特、保羅・克利、米羅等人。

一九二六　四十五歲。一月，克莉斯汀・塞沃斯創辦《美術封面》雜誌（Cahiers D'Art）。介紹畢卡索的現

穿勃拉克軍服的畢卡索
1909年勃拉克攝影

代美術創作。十月，旅行至巴塞隆納。創作集錦作品。（希特勒完成《我的鬥爭》，康丁斯基出版《點、線、面》）

一九二七　四十六歲。遇見十七歲的瑞士少女瑪麗‧泰瑞莎‧瓦杜爾（Marie-Therese Walteu），邀她作模特兒為她畫像，並成為他的祕密情人，直到一九三七年。五月十一日，其友畫家葛利斯（Juan Gris）於巴黎死去。夏，與奧爾嘉及子保羅在坎城渡假。

一九二八　四十七歲。一月一日，創作〈米洛達洛斯〉貼裱畫和〈藝術家和他的模特兒〉。五月，與西班牙雕刻家貢查勒斯（Julio Gonzalez）於巴黎會面，並向其學習雕刻技術，開始從事金屬創作。（達利發表「黃色宣言」。參與巴黎的「超現實主義運動」。普魯東出版《超現實主義與繪畫》。）

一九二九　四十八歲。與妻子奧爾嘉的關係惡化。春，達利首次造訪畢卡索。與貢查斯勒一起創作，如〈花園中的女人〉。繪一系列色彩豐富的水浴者主題畫作。（十月，世界經濟大恐慌開始。十二月，普魯東發表第二次宣言。五月，巴塞隆納世界博覽會。十一月，紐約現代美術館開館。）

克利基街的畫室內的
畢卡索　1911年攝

一九三○　四十九歲。二月七日完成〈磔刑〉，以表現主義的方式傳達寫實的歷史繪畫。四月，巴達伊主持《文件》（Documents）雜誌推出畢卡索特輯。六月，購買「布瓦斯傑如」別墅（Chateau Boisgeloup Department）於法國西北部的吉索爾（Gisors）。夏，滯留在吉翁勒畔（Juan-les-Pins），用砂作了許多浮雕。秋，返回巴黎，為情人瑪麗在拉波提斯街44號租了房子，但他仍與家人同住。（一月，西班牙首相杜黎貝拉辭

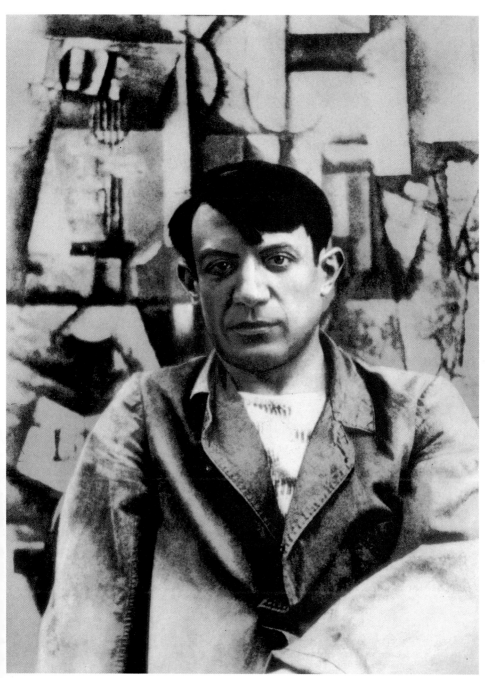

坐於畫前的畢卡索　1912年攝

1917年畢卡索在羅馬製作布景

職。七月，《爲革命奉獻之超現實主義》雜誌創刊。十一月，達利與布紐爾的電影「金色年代」上映。）

一九三一　五〇歲。停留於「布瓦斯傑如」別墅，主要從事雕塑，以情人瑪麗爲模特兒製作許多人頭胸像。夏，滯留於吉翁勒畔製作一系列蝕刻版畫。十二月以瑪麗爲主題創作了〈雕刻家〉與〈安樂椅上的女人〉。（四月十四日西班牙國王阿封梭三世亡命。第二共和開始。九月，瀋陽事變發生。）

一九三二　五十一歲。一至三月，繪一系列瑪麗的坐姿，傾身的睡眠狀態。六至七月，親自挑選二百三十六幅作品（起自一九〇一年）於巴黎舉行第一次回顧展。十月，塞佛斯（Zervos）出版第一本畢卡索繪畫集。（巴塞隆納成立「新藝術之友會」。）

一九三三　五十二歲。主要從事版畫創作，以其工作室與瑪麗爲主題。六月一日《鬥牛》雜誌創刊，以畢卡索作品爲封面，普魯東著文說明其畫作。繪「鬥牛」系列作。秋，前女友斐南荻回憶錄（1904－1913年）出版。（一月，希特勒就職首相。西班牙選舉總統右派獲勝。日本退出國際聯盟。四

畢卡索畫室中的
石膏頭像　1932年攝

畢卡索在他巴黎
克利基街上的畫室內
1910年攝
（左頁右圖）

畢卡索畫室一角
1932年攝

月，包浩斯學校關閉）。

一九三四　五十三歲。八～九月至西班牙旅行於巴塞隆納的
　　　　　加泰隆尼美術館見到羅馬建築的宗教藝術，深受
　　　　　影響，回法後並作一系列的繪畫與版畫。（五～
　　　　　六月，布魯塞爾開辦「鬥牛繪畫展」。）

一九三五　五十四歲。製作重要版畫〈鬥牛〉。六月，瑪麗懷
　　　　　孕，妻奧爾嘉與子保羅正式與畢卡索分居，隨後
　　　　　離婚，畢卡索曾言道：「這是我一生中最惡運之
　　　　　時」；此年他鮮少作畫，改寫超現實主義的詩。
　　　　　十月五日，瑪麗之女出生，取名瑪亞
　　　　　（Maya）。十一月，舊友沙巴特（Sabartes）
　　　　　受邀從南美前來成為畢卡索的祕書。（三月，德
　　　　　國宣佈「再武裝宣言」。法國人民戰線成立。）

一九三六　五十五歲。一月，回顧展於巴塞隆納舉行，並作
　　　　　一連串世界巡迴展。成為超現實主義詩人保羅‧
　　　　　伊洛爾德（Paul Eluard）的好友，並結識了年
　　　　　輕攝影家朵拉‧瑪爾（Dora Maar），其後成為
　　　　　他的情婦。七月十八日西班牙內戰爆發。西班牙
　　　　　共和國政府，任命畢卡索擔任普拉洛美術館長。
　　　　　（二月，西班牙總統選舉，人民戰線勝利。六
　　　　　月，法國政治家李昂‧布朗成立人民戰線內閣。
　　　　　七月十七日，佛朗哥崛起於摩洛哥，隨後席捲西
　　　　　班牙全國，內戰爆發。十一月六日，共和國政府
　　　　　遷都瓦侖吉亞。八月一日，柏林奧運開幕。十月
　　　　　二十五日柏林與羅馬宣布軸心國協定。十一月十
　　　　　八日德義承認佛朗哥政權。六至七月舉辦「國際
　　　　　超現實主義」展。）

一九三七　五十六歲。作〈佛朗哥的夢與謊言〉表示他對佛朗
　　　　　哥的不滿。移居至新工作室大奧古斯汀街7號。
　　　　　四月二十七日德軍殘酷轟炸西班牙巴斯克省的小

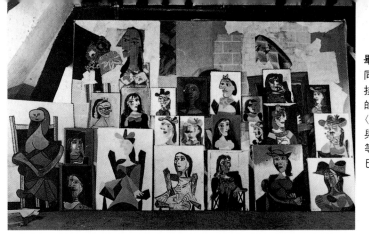

畢卡索的巴黎畫室內，同時期畫像作品的即興排列，作品是「梳妝中的女人」系列，包括有〈茹斯‧愛律亞的畫像〉與〈朵拉‧瑪爾的畫像〉等。　1939年朵拉攝 巴黎畢卡索美術館藏

鎮格爾尼卡，震驚世界，西班牙共和國政府要求畢卡索繪製大幅壁畫〈格爾尼卡〉以銘記，並於巴黎世界博覽會展出。朵拉爲其整個繪畫過程拍照。十月旅行至瑞士，見病中的好友保羅‧克利。十一月二十五日世界博覽會閉幕，共三千三百萬人入場。（七月，中日戰爭爆發。十月，西班牙政府遷都巴塞隆納。十一月日義德防共協定。七月，舉辦「大德意志美術展」及「頹廢藝術展」。）

一九三八　五十七歲。夏，與朵拉在摩吉爾度假。十月，〈格爾尼卡〉和其研究畫作於倫敦展出。畢卡索和馬諦斯在波士頓現代美術館聯展。十一月，繪〈紅色牡牛頭與靜物〉。冬，嚴重的坐骨神經痛，數星期臥於牀上。（四日，德國與奧地利合併。一～二月，巴黎舉辦「超現實主義國際大展」。）

一九三九　五十八歲。一月十三日母親去世，享年八十三歲。〈格爾尼卡〉在紐約、洛杉磯、芝加哥和舊金山巡迴展出。八月與朵拉滯留於安蒂布，繪〈安蒂布夜釣〉。十一月「畢卡索四十年藝術展」於紐約現代美術館展出三百四十四件作品。（四月一日佛朗哥宣布西班牙內戰結束。

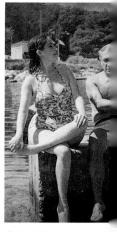

朵拉與畢卡索
1937年攝

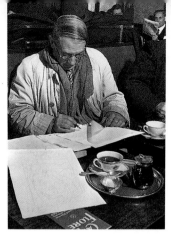
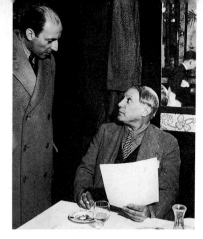

巴黎芙洛荷咖啡館中
的畢卡索
1939年9月攝
（左圖）

畢卡索在咖啡館中與
馬諦斯的兒子皮耶談
話。1939年攝
（右圖）

九月一日德國納粹侵略波蘭，第二次世界大戰
爆發。）

一九四〇　五十九歲。與朵拉滯留於羅央至八月下旬返回巴
黎。（五月，德軍入侵比利時與法國。六月十日
義大利參戰，德軍侵略巴黎。九月日義德三國聯
盟成立。一月米羅作「星座」連作。十月，蒙德
利安赴美。）

一九四一　六十歲。從事大量雕塑製作，以朵拉為模特兒，
如〈女人頭像〉。（六月，蘇聯參戰。十二月八
日，日軍偷襲珍珠港，爆發太平洋戰爭。普魯東
亡命美國。）

一九四二　六十一歲。三月二十七日，雕刻家貢查勒斯去
世，參加其葬禮。四月繪〈靜物與牡牛頭骨〉。
《博物誌》刊物在巴黎出版，刊出畢卡索三十一
件動物銅版蝕刻作品。（《ＶＶＶ》雜誌創刊。
六月，紐約發表「超現實主義第三宣言」。十
月，紐約舉行「國際超現實主義展」。）

一九四三　六十二歲。從事青銅石膏模的製作。遇見年輕畫
家法蘭斯娃‧姬蘿（Francoise Gilot），往後一
起共處十年。從事小孩主題的創作，如〈第一
步〉。雕刻〈抱羊的男孩〉。（九月，義大利投
降。沙特出版《存在與虛無》。）

畢卡索（左坐者）在畫室中會見訪客，其旁為法蘭絲娃與司機馬塞。　1941年攝

一九四四　六十三歲。三月，友人馬克斯‧賈柯布被送至集
　　　　　中營死去。三月十九日萊瑞斯夫婦於其家中成立
　　　　　畢卡索私人朗讀會。六月至九月，個展於墨西哥
　　　　　現代美術館展出，作品包括〈格爾尼卡〉。八月，
　　　　　製作仿普桑的畫作〈牧神的勝利〉。十月七日秋季
　　　　　沙展第一次以特別展覽室展出其七十四幅繪畫與
　　　　　五件雕塑作品，由於畢卡索的藝術與政治兩棲，
　　　　　引起廣泛的輿論抨擊。（八月二十五日，解放巴
　　　　　黎。孟克、康丁斯基、蒙德利安去世。）

一九四五　六十四歲。七月，與朵拉至安蒂布，並為她購屋
　　　　　於瓦洛里。十一月，經由勃拉克介紹認識費荷
　　　　　儂‧莫努洛特（Fernand Mourlot）學習從事版
　　　　　畫創作，四年內完成兩百幅作品。冬，完成〈骸

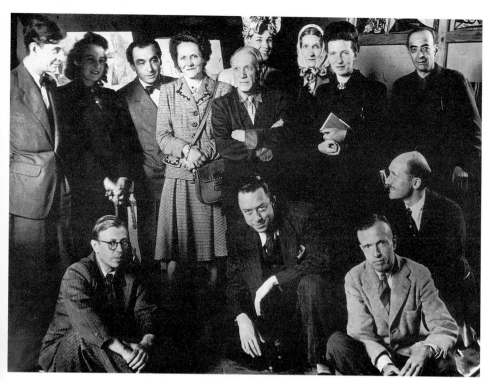

畢卡索的戲曲上演後在畫室合影，1944年布拉塞攝影。

骨堂〉，可謂〈格爾尼卡〉主題的延伸。（二月，雅爾達會議。五月七日，德國無條件投降。六月，發表聯合國宣言。八月十五日，日本無條件投降，第二次世界大戰結束。）

一九四六　六十五歲。三月，與法蘭斯娃共同造訪馬諦斯於尼斯，法蘭斯娃成為他的情人並於七月懷孕。

一九四七　六十六歲。五月，捐贈十幅重要畫作給國立巴黎現代美術館，法蘭斯娃生子克勞德（Claude）。八月，研發製陶技術，創新形式，顏色，可謂瓦洛里傳統陶瓷的一次改革。

一九四八　六十七歲。製作大量的陶瓷作品。法蘭斯娃再度懷孕，隔年四月十九日生女巴蘿瑪（Paloma）。畢卡索作〈懷孕的女人〉。

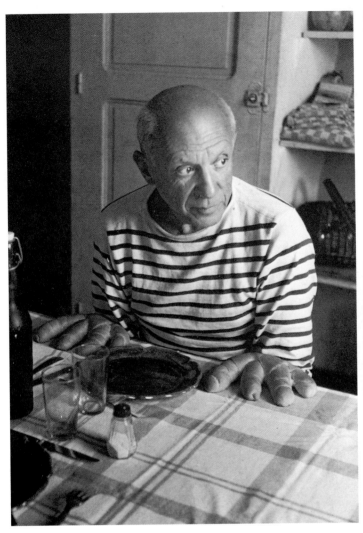

畢卡索與手型麵包
1952年攝

畢卡索的手掌模型
1943年攝

一九五〇　六十九歲。六月二十五日韓戰開始。製作擁護和
　　　　平海報。

一九五二　七十一歲。四月開始素描設計兩幅壁畫〈戰爭〉與
　　　　〈和平〉，並於一九五四年被安裝於瓦洛里和平教
　　　　堂。與法蘭斯娃關係轉冷，遇見賈桂琳・洛可
　　　　（Jacqweline Roque）。

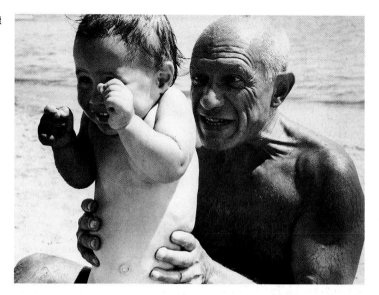

畢卡索與兒子克勞德
1948年攝

一九五三　七十二歲。秋，與法蘭斯娃的關係惡化，她帶子
　　　　　返回巴黎。

一九五四　七十三歲。為賈桂琳作兩幅畫像。（十一月三日
　　　　　馬諦斯去世。）

一九五五　七十四歲。第一任妻子奧爾嘉去世於坎城（二月
　　　　　十一日）。六至十月，回顧展於巴黎舉行，展出
　　　　　一百五十件作品。夏，亨利喬治・克洛札特拍攝
　　　　　電影「神祕的畢卡索」於尼斯，介紹其繪畫作
　　　　　品。

一九六一　八十歲。三月二日與賈桂琳在瓦洛里結婚，儀式
　　　　　簡單。六月，兩人搬至摩吉爾聖母村，於坎城北
　　　　　邊。

一九六二　八十一歲。往後十年主要從事雕刻。四月五日紐
　　　　　約舉辦畢卡索八十歲生日展，展出三百件作品於
　　　　　現代美術館。

一九六三　八十二歲。畢卡索美術館在巴塞隆納開幕。（八
　　　　　月三十一日，勃拉克去世。）

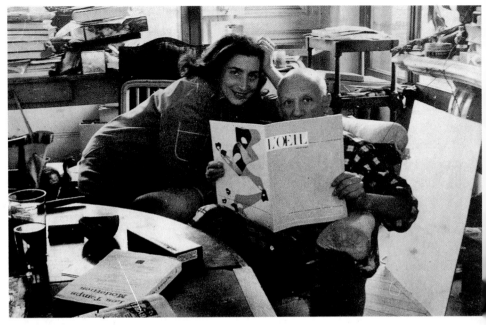

畢卡索與賈桂琳，1957年攝於加州的家中。

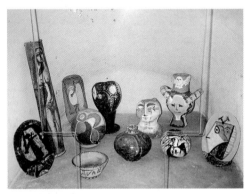

巴黎畢卡索美術館藏陳列的畢卡索陶藝作品。

畢卡索與賈桂琳　1961年攝

一九六八　八十七歲。「四隻貓」友人沙巴特去世（二月十
　　　　　三日），為紀念他，畢卡索捐贈了五十八幅畫作
　　　　　給巴塞隆納畢卡索美術館。

一九七一　九十歲。為慶祝九十歲生日，畢卡索親自挑選畫
　　　　　作展於羅浮宮展出，這是法國對於當代藝術家史
　　　　　無前例的尊崇。同時，在西班牙、日本、加拿

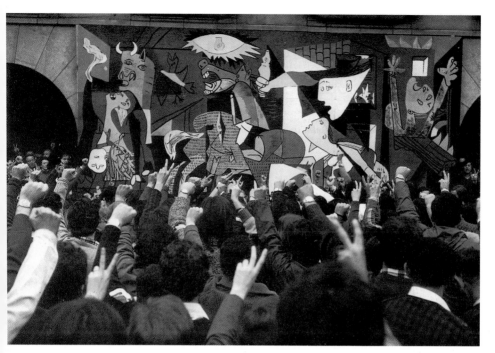

1977年4月26日在畢卡索名作〈格爾尼卡〉繪畫前舉行的格爾尼卡鎮40週年紀念會。

大、英國、瑞士、德國、美國都有特展。

一九七三　四月八日畢卡索去世，死於因感冒引發的肺病，享年九十一歲。在他去世前夕仍作畫不輟。他死後其畫作成爲天價，例如一九一〇年的〈裸女〉以一百萬美元由梅倫基金會（The Mellon Foundation）購得。

一九八一　九月十日，〈格爾尼卡〉也在畢卡索的遺囑下，由紐約現代美術館的永久租借歸還給馬德里的國立美術館，並於畢卡索百年誕辰時公開展覽。

一九八五　九月二十三日巴黎的畢卡索美術館開館，包括二百零三件繪畫，一百九十一件雕塑與八十五件陶瓷，以及超過三千件的素描與版畫作品。

一九九二　七月二十六日，〈格爾尼卡〉由普拉洛美術館移交蘇菲亞藝術中心收藏。

國家圖書館出版品預行編目資料

畢卡索＝ P.R.Picasso／何政廣主編.--初版，
--台北市：藝術家出版：藝術圖書總經銷，
民 85　面；　　公分--（世界名畫家全集）
ISBN　957-9530-45-9（平裝）

1 畢卡索（Picasso,pablo,1881-1973）-傳記
2 畢卡索（Picasso,pablo,1881-1973）-作品集
評論　3 畫家-西班牙-傳記
940.99461　　　　　　　　　　85011827

世界名畫家全集

畢卡索 Pablo Ruiz Picasso

何政廣／主編

發行人　何政廣
編　輯　王庭玫・王貞閔・許玉鈴
美　編　曾燕珍
出版者　藝術家出版社
　　　　台北市重慶南路一段 147 號 6 樓
　　　　TEL：（02）3719692~3
　　　　FAX：（02）3317096
　　　　郵政劃撥：0104479-8 號帳戶
總經銷　藝術圖書公司
　　　　台北市羅斯福路三段 283 巷 18 號
　　　　TEL：（02）3620578、3629769
　　　　FAX：（02）3623594
　　　　郵政劃撥：0017620~0 號帳戶
分　社　台南市西門路一段 223 巷 10 弄 26 號
　　　　TEL：（06）2617268
　　　　FAX：（06）2637698
　　　　台中縣潭子鄉大豐路三段 186 巷 6 弄 35 號
　　　　TEL：（04）5340234
　　　　FAX：（04）5331186
製　版　新豪華彩色製版印刷有限公司
印　刷　欣　佑彩色製版印刷有限公司
初　版　中華民國 85 年（1996）11 月
再　版　中華民國 92 年（2003）4 月
定　價　台幣 480 元

ISBN　　　957-9530- 45-9
法律顧問　蕭雄淋